HISTOIRE D'UNE COULEUR

色彩列传

绿 色

· VERT ·

MICHEL PASTOUREAU...

［法］米歇尔·帕斯图罗 ...著

张文敬 ...译

生活·讀書·新知 三联书店

First published in France under the tile *Vert, histoire d'une couleur*
by Michel Pastoureau
©Éditions du Seuil, 2013
Current Chinese translation rights arranged through Divas International, Paris（巴黎迪法国际版权代理）
(www.divas-books.com)

Simplified Chinese Copyright © 2016 by SDX Joint Publishing Company
All Rights Reserved.

本作品中文简体版权由生活·读书·新知三联书店所有。未经许可，不得翻印。

图书在版编目（CIP）数据

色彩列传．绿色／（法）帕斯图罗著；张文敬译．—北京：
生活·读书·新知三联书店，2016.7（2024.7 重印）
ISBN 978-7-108-05555-2

Ⅰ.①色… Ⅱ.①帕…②张… Ⅲ.①色彩学 - 美术史
Ⅳ.①J063-09

中国版本图书馆 CIP 数据核字（2015）第 239404 号

责任编辑	刘蓉林
装帧设计	张　红　朱丽娜
责任印制	董　欢
出版发行	生活·讀書·新知三联书店
	（北京市东城区美术馆东街 22 号）
邮　　编	100010
网　　址	www.sdxjpc.com
图　　字	01-2019-1003
经　　销	新华书店
排版制作	北京红方众文科技咨询有限责任公司
印　　刷	天津裕同印刷有限公司
版　　次	2016 年 7 月北京第 1 版
	2024 年 7 月北京第 3 次印刷
开　　本	720 毫米 × 880 毫米　1/16　印张 20
字　　数	180 千字　图片 110 幅
印　　数	12,001-14,000 册
定　　价	79.00 元

（印装查询：010-64002715；邮购查询：010-84010542）

contents　目录 >>

导言　　　　　　...1

1.混沌模糊的色彩
　　从创世之初到公元千年　　...001

　　古希腊人是不是绿色盲？　　...004
　　古罗马的绿色　　...013
　　韭葱与祖母绿　　...021
　　赛马场上的绿色　　...028
　　《圣经》与教父们的沉默　　...034
　　中庸的色彩　　...040
　　伊斯兰之绿色　　...048

2.骑士精神的色彩
　　11—14世纪　　...055

　　绿色之美　　...058
　　绿色之地：果园　　...064
　　绿色的季节：春季　　...073
　　青春、爱情与希望　　...082
　　属于骑士的色彩　　...092
　　崔斯坦与绿色　　...100

3. 危险的色彩
14—16世纪 ...105

撒旦的绿色追随者 ...108
邪恶的暗绿色 ...117
绿骑士 ...126
染坊里的染缸 ...136
"欢快的"与"灰败的"绿色 ...144
纹章中的绿色 ...152
诗人的绿色 ...159

4. 次生的色彩
16—19世纪 ...167

新教伦理 ...170
画家的绿色 ...176
新的认知，新的分类 ...188
阿尔赛斯特的绶带与戏剧中的绿色 ...193
迷信与童话 ...199
启蒙时代的绿色 ...210
绿色浪漫吗？ ...217

5.祥和的色彩
 19—21世纪 ...227

 时尚的色彩 ...230
 回归画坛 ...236
 科学家并不重视绿色 ...244
 设计师也不青睐绿色 ...252
 日常生活中的绿色 ...257
 城市中心的绿化 ...263
 今日的绿色 ...272

 致谢 ...280
 注释 ...281

神说:"地上要长出青草、结种子的蔬菜和结果子的树木,各从其类,在地上的果子都包着核。"事就这样成了。

于是,地上长出了青草和结种子的蔬菜,各从其类;

又长出结果子的树木,各从其类,果子都包着核。

神看这是好的。有晚上,有早晨;这是第三日。

《创世记》,I,11-13。

导言

您喜爱绿色吗？如今，这个简单的问题可以得到许多不同的答案。在欧洲，有六分之一的人将绿色列为最喜爱的色彩，但也有大约百分之十的欧洲人讨厌绿色，或者认为绿色能带来不幸。绿色似乎是一种复杂多面的色彩，其象征意义是模糊暧昧的：它一方面象征生命、机遇和希望，另一方面又代表着混乱、毒药、魔鬼以及一切彼岸生物。

本书中，我将试图从社会、文化与符号象征意义等方面，勾勒出绿色在欧洲社会中，从古希腊直至今日的历史。在很长一段时期，绿色都是一种难以制造、难以固化在织物上的色彩；它不仅象征植被，更是命运的象征。无论是绿色颜料还是绿色染料，其化学成分都是不稳定的，在漫长的历史年代中，绿色曾经与善变、短暂、不可靠等意义相关联，它象征的东西包括：童年、爱情、希望、机遇、赌博、巧合、钱财。直到浪漫主义时期，绿色象征自然的意义才固定下来，并且由此引申出自由、健康、卫生、运动以及环保有机等象征意义。从某种意义上说，绿色在欧洲的历史上，是一部价值观颠覆的历史。这种色彩在很长时期都是不受喜爱，乃至被人唾弃的，

但如今人们却把拯救地球的希望寄托在它的身上。

本书并不是一本孤立的作品，而是一套系列丛书中的第三部。该系列的前两部分别是:《色彩列传之蓝色》(2000)以及《色彩列传之黑色》(2008)，均由同一出版社发行。在本书之后我还计划续写两部，分别是关于红色与黄色的历史。与前两部相仿，本书的结构也完全按照时间的顺序组织：这是一部绿色的传记，而不是关于绿色的百科全书，更不是仅仅立足于当代的关于绿色地位的研究报告。本书是一本历史学著作，从各种不同角度出发，去研究绿色从古至今的方方面面。经常见到的现象，是对色彩历史的研究——说实话这样的研究实在是太少了——仅限于年代较近的过去，研究的主题也仅限于艺术领域，这样的研究工作是非常有局限性的。绘画史是一回事，色彩的历史是另一回事，而且比前者的范围要宽泛得多。如同本系列的前两部一样，本书从表面上看是一部专题著作，实则并非如此。一种色彩从来都不是独立存在的；只有当它与其他的色彩相互关联、相互映照时，它才具有社会、艺术、象征的价值和意义。因此，绝不能孤立地看待一种色彩。本书的主题是绿色，但必然也会谈到蓝色、黄色、红色甚至白色与黑色。

此系列的前三部以及未来的后两部，旨在为这样一门学科奠定基石：从古典时代到19世纪，色彩在欧洲社会的历史。我为了这门学科的建立已经奋斗了近半个世纪。尽管读者将会看到，本书的内容有时会不可避免地向前或向后超出这个时间范围，但我的主要研究内容还是立足于这个历史

时期之上——其实这个时期已经很长了。同样，我将本书的内容限定在欧洲范围内，因为对我而言研究色彩首先是研究社会，而作为历史学家，我并没有学贯东西的能力，也不喜欢借用其他研究者对欧洲以外文明研究取得的三手、四手资料。为了少犯错误，也为了避免剽窃他人的成果，本书的内容将限制在我所熟知的领域之内，这同时也是三十多年以来，我在高等研究应用学院和社会科学高等学院的授课内容。

即便是限定在欧洲范围内，为色彩立传也不是一项容易的工作，甚至可以说是一项特别艰辛的任务。直至今日，历史学家、考古学家、艺术史乃至绘画史的研究者都纷纷回避，拒绝致力于此。诚然，研究过程中的困难数不胜数。在本书的导言中有必要谈谈这些难点，因为它们正是本书主题的一部分，也有助于理解我们已知的和未知的东西为何如此地不对等。在本书中，历史学与历史文献学之间的界限将更加模糊，甚至不复存在。

我们可以将这些难点归于三类。第一类是文献资料性的难点：我们今日所见的古建筑、艺术品、物品和图片资料，并不是几个世纪之前这些东西的原始色彩，而是历经岁月洗礼变化而成的颜色。它们的原始状况和如今呈现给我们的面貌之间，其差别经常是巨大的。遇到这种情况应该怎么办？是应该予以复原，不惜代价地让它们恢复昔日的颜色，还是应该承认时间因素造成的影响本身就是历史资料的一部分呢？此外，我们今天看到的颜色，与以往相比处于完全不同的照明条件之下。火把、油灯、煤气灯以及各种蜡烛发出的光线与电灯是不一样的，这个道理很浅显，然而当我

们参观博物馆或展览时，有谁还记得这一点？有哪个历史学家在研究中曾考虑到这一点？文献资料类的最后一个难点，在于多年以来，历史学者都已习惯于根据黑白图片对器物、艺术品和建筑进行研究：早期是黑白版画，后来是黑白照片。造成的结果是他们的思维方式和认知方式似乎都受到了黑白图片的同化影响，他们习惯于通过黑白书籍和黑白照片展开研究，他们脑海中的历史似乎也变成了一个黑白灰的世界，变成了一个色彩完全缺失的世界。

第二类难点是有关研究方法的。每当历史学家尝试去理解图片、器物或艺术品上颜色的地位和作用时，就总会遇到各种各样的问题——材料问题、技术问题、化学问题、艺术问题、肖像学问题、符号学问题——这些问题纷至沓来，使历史学家手足无措。如何将这些问题归类？如何展开调研？应该提出哪些问题？按照什么样的顺序？迄今没有一个研究者或是研究团队能针对色彩历史的研究，提供一套系统的、可供整个学术界使用的研究方法。因此，面对大量的疑问和大量的参数资料，任何一个研究者——恐怕首先就是我本人——总会倾向于过滤掉干扰自己的那些信息，只保留有助于论证自己的论点的那些资料。这显然是一种错误的研究方法，但也是最常见到的一种现象。

第三类则是认知方面的难点：我们今天对色彩的定义、概念和分类是无法原封不动地投射到历史之上的，这一点必须谨慎。我们今天对色彩的认知与过去的人们不一样（很可能未来的人类与我们也不一样）。人的感觉

与知识总是密不可分的,如在古代人或中世纪人眼中,对色彩与色彩对比的感觉就与21世纪的我们截然不同。无论哪个时代,人的目光总带有强烈的文化性。因此,在历史文献的每个地方,都存在可能诱导研究者犯错的陷阱,尤其是涉及光谱(17世纪末之前光谱还不为人知)、原色与补色的理论、暖色与冷色之间的划分、色彩即时对比定律以及所谓的色彩对人的生理与心理影响等课题时,犯错的陷阱会变得更多:我们今日的感受、知识、"科学真理"与过去的人类不一样,也与未来的人类不一样。

以上所述的这些难点,都突出了一个问题,那就是一切有关色彩的课题都与文化相关。对于历史学家——也包括社会学家和人类学家——而言,色彩的定义首先是一种社会行为,而不是一种物质,更不是光线的碎片或者人眼的感觉。是社会"造就"了色彩,社会规定了色彩的定义及其象征含义,社会确立了色彩的规则和用途,社会形成了有关色彩的惯例和禁忌。因此,色彩的历史首先就是社会的历史。如果不承认这一点,狭隘地把色彩当作一种生物神经现象,就会陷入危险的唯科学主义。

要为色彩立传,历史学家需要做两方面的工作:一方面,他必须致力于对历史上不同社会阶段中的色彩世界进行巨细无遗的描述:色彩的命名词汇、颜料和染料的化学成分、绘画和染色的技法、着装习惯及其背后的社会规则、色彩在日常生活中的地位、政府当局有关色彩的法规、教会僧侣有关色彩的谕示、学者对色彩的思辨、艺术家对色彩的创作。值得探索和思考的领域有很多,也向研究者提出了各式各样的问题。另一方面,在

某一个特定的社会文化地域内，还要从一切角度出发，随着时代的演变，观察研究与色彩相关的创造、变迁、融合与消亡。

在着手进行这两方面工作的时候，不能忽视任何文献资料，因为从本质上说，对色彩的研究是一个跨文献并且跨学科的领域。但与其他学科相比，有几个学科对研究色彩更有用，也更可能取得成果。例如词汇学：对于词汇历史的研究能够给我们带来大量有用的信息，增进对历史的了解；在色彩这个领域，词汇的首要功能就是对色彩进行分类、标记、联系或对比，在任何社会都不例外。类似的还有对染料、织物和服装的研究。在染料、织物和服装的制造中，化学、技术、材料问题与社会、意识形态和符号象征观念更加紧密地交织在一起。

词汇、织物、染料：在色彩方面，诗人和染色工人能够教给我们许多东西，至少不逊色于画家、化学家和物理学家。绿色在欧洲社会中的历史，正是这方面的一个典型范例。

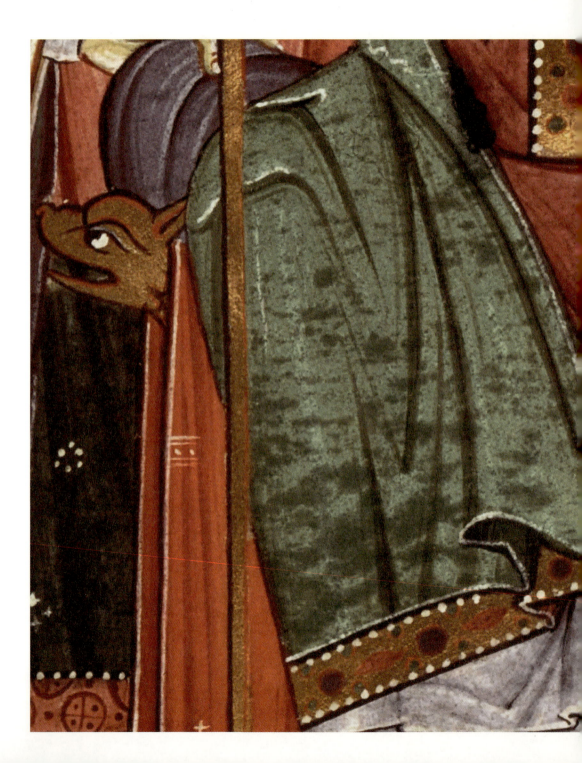

1...
混沌模糊的色彩
从创世之初到公元千年

早在学会绘画和染色之前，人类就已观察到自然界的各种色彩了。对于自然界中存在的色彩，人类首先学会了欣赏，然后是区分，最后才真正认识它们。后来，在先民们已经形成社会但并未定居一地的这段时期，人类开始对不同的色彩进行思考、命名并分类。在大多数地区，人类最初接触到的色彩之中，来自植物的绿色是最常见的。在先民们所作的最古老的绘画作品中，完全缺失了绿色，其中的原因是什么？当先民们开始自己制造颜料的时候，他们是有意识地避开这种自然界中无处不在的色彩，还是出于材料、技术、生物乃至意识形态或符号象征的其他原因，绿色才在先民的绘画中缺失的？

这些问题真的很难回答。但是必须看到这样一个事实，那就是在旧石器时代流传下来的所有绘画作品中，都没有出现过绿色系中的任何色彩。在洞窟的壁画上，我们可以找到各种色调的红色、黑色、棕色和赭黄，但找不到绿色和蓝色，白色也很少。到了数千年后的新石器时代，染色技术首次出现时，情况也没有发生很大改变。这时，已经定居下来的人们已懂得染红和染黄，而染绿或染蓝的技术则出现得晚得多。尽管自然界中遍布绿色植物，但人类却过了很长时间、克服了很多困难才掌握了制造绿色的方法。这或许就是在欧洲，绿色在很长时期都居于次要位置的原因。那时，这种色彩在社会生活、宗教仪式和艺术创作中都没有什么地位，并非像旧石器时代那样完全缺失，但也是一种不引人注目的色彩。与红、白、黑相比——这三种色彩是古代欧洲大多数民族的"基色"——绿色的象征意义似乎太弱，不足以唤起情感、传递理念、进行系统分类——分类曾是色彩最早的社会功能——甚至不足以承载与彼岸世界的沟通。

绿色在社会生活中的这种低调地位，以及许多古代语言中与绿色相关的词汇缺失，使得19世纪末的某些学者怀疑，古典时代的人们是不是绿色色盲，或者他们眼中的绿色与后人眼中的并不一样。这并不是我们现在论述的重点，但从新石器时代起至中世纪初期，在大多数欧洲地区，绿色的社会价值和符号价值都非常弱，这是一个不容否认的历史事实，在这个问题上有必要进行深入探讨。

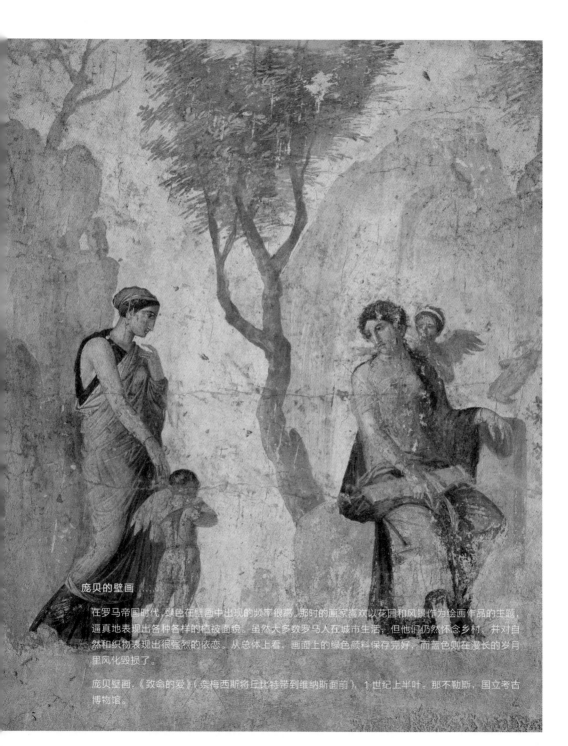

庞贝的壁画

在罗马帝国时代,绿色在壁画中出现的频率很高。那时的画家喜欢以花园和风景作为绘画作品的主题,逼真地表现出各种各样的植被面貌。虽然大多数罗马人在城市生活,但他们仍然怀念乡村,并对自然和织物表现出很强烈的依恋。从总体上看,画面上的绿色颜料保存完好,而蓝色则在漫长的岁月里风化毁损了。

庞贝壁画,《致命的爱》(奈梅西斯将丘比特带到维纳斯面前),1世纪上半叶。那不勒斯,国立考古博物馆。

古希腊人是不是绿色盲?

色彩历史的研究者需要探索的第一个领域,就是词汇和语言。与颜料和染料相比,历史学家往往能够从词汇中得到更多的信息,至少也能够以词汇作为启动调研的开端,从词汇中获取一些有力的论据,支撑其后续的研究。古希腊正是这方面的一个典型案例。这个案例能够引导我们对历史文献进行思考,并且帮助我们更好地理解色彩的认知与命名之间的联系。

在古希腊语中,有关色彩的词汇是相对贫乏的,并且缺乏准确性。只有"leukos"(白色)和"melanos"(黑色)这两个词的意义似乎是固定的,其义域能够与相应的色系准确地相符。还有第三个词"erythros",这个词覆盖了红色系的一部分,但其范围有些模糊不清。而其他有关色彩的词语都是不明确、不固定、词义相互交叉混淆的,在上古时代尤其如此。这些词语体现的,经常更侧重物体的光泽和材质这些方面,而不是真正意义上的颜色。有时这些词语涉及的不是色彩本身,而是它给人的感受或激发的情感。要将这些词翻译成现代语言,是一件非常困难的事情。在很多例子中,有关色彩的词汇所表达的更多地是一种"色彩的感觉",[1] 却不能明确地告诉我们这究竟是哪种颜色。这些理解上和翻译上的困难并不仅仅存在于古希腊语中,在大多数古代语言中都能遇到,首先是《圣经》语言(译者注:指撰写《圣经》原文

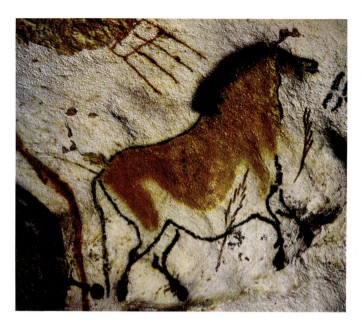

拉斯科洞窟的色彩 ……

如同蓝色一样,绿色在旧石器时代的壁画里是找不到的,这些壁画中占据主要地位的是红色、黑色、棕色和赭黄色。

拉斯科洞窟,约公元前17000年。第二匹"中国画风格"的骏马。

的三种语言:希伯来语、亚兰语和希腊语),然后是拉丁语和古代日耳曼语,后者的含混程度相对轻一些。在我们希望了解色彩的时候,我们得到的往往是明与暗、鲜艳与黯淡、亮光与亚光,乃至光滑与粗糙、干净与肮脏、精致与简陋等信息。对古代人而言,这些信息比物体的颜色更加重要。

除了这些困难以外,还有一个难题是色彩词语之间的分界也是相当模糊的。在这方面希腊语词汇就很典型:除了刚才提到的三个词以外,其他常用的色彩词语都能表示若干种不同的色彩。涉及蓝色系和绿色系时,这个现象尤其严重。例如"kyaneos"这个词——现代法语的"cyan"(青色)就由此而来——指的总是一种深暗的色彩,但这种色彩可以是深蓝色、深紫色,也可以是黑色或棕色。还有"glaukos"这个词,在上古诗歌中经常能够见到,但这个词表达的有时是绿色、灰色、蓝色,甚至有时还可能是黄色或棕色。这个词更侧重的是体现一种苍白、浓度低的感觉,而不是真正意义上的色彩;

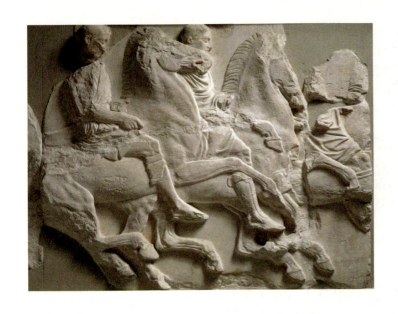

所以在荷马笔下,它能够用来表达河水的颜色、眼睛的颜色、树叶的颜色以及蜂蜜的颜色。至于"chloros",这个词有时指绿色,有时指黄色;与"glaukos"类似,它也几乎总是体现一种稀薄、黯淡、饱和度低的感觉,类似现代法语中的"暗绿""暗黄""灰白"这样的色彩。

由此可见,在古希腊语中,为绿色命名并不是一件容易的事情。不仅因为绿色与其他色彩(蓝、灰、黄、棕)之间的界限很不清晰,而且在古希腊人眼中,绿色似乎总是与稀薄、黯淡、苍白的感觉联系在一起,几乎都算不上是一种色彩。直到希腊化时代,绿色的地位才得到加强,而这时出现了一个新词"prasinos",这个词的使用范围越来越广,逐渐取代了"glaukos"和"chloros"。从词源上讲,"prasinos"的含义是"韭葱的颜色",但自公元前3—前2世纪开始,在通常的使用中,这个词可以用来表达绿色系的所有色调,尤其是深绿色。[2] 这种变化是缓慢的,或许是受到了拉丁语的影响,在拉丁语中,对绿色命名不存在任何困难。无论如何,从总体上讲,这样的变化显示出古希腊人对色彩的关注

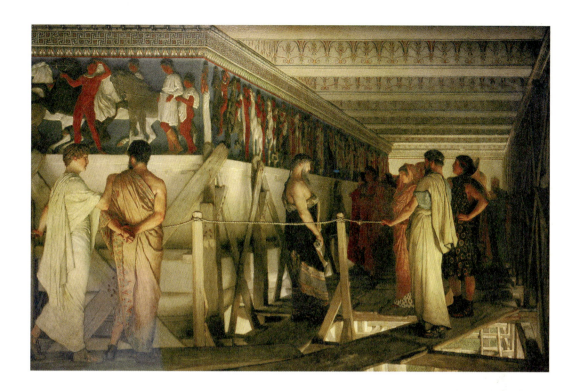

古希腊的彩色雕塑 ……

在很长一段时间里,历史学家和考古学家都拒绝承认古希腊的神庙、建筑和雕塑曾经是着色的。他们认为,伟大的菲狄亚斯(Phidias)所创作的大理石浮雕(页6)上曾经覆盖着鲜艳的色彩,这是无法想象的事情。然而随着时间的推移,证据不断被发现,这个问题的答案已经变得很明显,古希腊的一切都曾是五彩缤纷、颜色绚丽的,包括帕特农神庙里著名的檐壁浮雕(页7)。

左图(页6):帕特农神庙南侧檐壁,骑士群雕,据称为菲狄亚斯作品,公元前5世纪。雅典,卫城博物馆。

右图(页7):劳伦斯·阿尔玛—塔德玛爵士,《菲狄亚斯向朋友展示帕特农神庙的檐壁》,1868年。伯明翰,艺术博物馆。

正在加强,尤其是自然界中的色彩,这或许能够促使他们辨识出更多的色彩,从而更好地制造出各种颜料和染料。事实上,历史学家认为,直到这个时代之前,在古希腊人眼中,自然界中的色彩并不算是真正的色彩,因此花费力气去辨别它们并加以命名是没有意义的。因此,在荷马以及大多数希腊诗人的作品中,当他们提到天空、海洋、河水、土地、植物与动物时,对于表达色彩的词语的使用非常随意,缺乏准确性。³ 对这些诗人而言,只有人工制造的才是"真正的"色彩,自然界中存在的都不算数。织物和服装当然是色彩的主要载体。有些哲学家——如柏拉图——比诗人走得更远,他们认为只有当一种色彩被人看见、被人感知时,才是存在的。还有一些希腊哲学家曾经论述过彩虹,但他们也说不清楚彩虹中到底包含哪些色彩。⁴

早在15—18世纪,就已经有一些学者指出,在古希腊语中为色彩命名是个难题,尤其是蓝色系与绿色系。歌德在1810年发表的著名作品《色彩学》(*Farbenlehre*)中也对这一观点表示赞成。他的这本书引发了一场论战,这场论战持续了数十年,在研究视觉与命名之间的联系方面,这是一个具有标志性的重要事件。

根据古希腊语中色彩词汇的这种随意性和不确定性,19世纪下半叶的一些历史学家、文献学家、医学家、眼科医生提出了这样一个问题:古希腊人是否对蓝色和绿色是色盲?甚至有人更进一步提出,古希腊人是否对大多数色彩都无法辨别?⁵ 开启这场论战的人是威廉·格莱斯顿(William Gladstone)。在1858年发表的一篇很长的论文中,他指出在荷马的作品中,有关色彩的词语非常罕见:在《伊利亚特》和《奥德赛》这两篇作品中,一

共有六十个形容词用于修饰自然环境和风景，但其中仅有三个可以算是真正与色彩相关的词语。相反，与光线相关的词语则极度地丰富。当荷马描写天空时，他从不提到蓝色；而当他描写海洋时会用"青铜""血水""酒糟"来比喻，却从不使用蓝色、绿色这样的词语。格莱斯顿将他的研究范围扩展到了荷马之后的其他古希腊诗人，并且观察到在这些诗人的作品中同样从不出现蓝色，绿色也非常罕见。他由此得出结论，认为古希腊人很可能在辨别这两种色彩上有困难。

格莱斯顿是一名杰出的文献学家，但他后来多次被维多利亚女王任命为英国首相，从此政务缠身，无法在这个问题上继续深入研究了。后来很快就有其他研究者跟随他的脚步，主要是一些德国和奥地利的学者。有些人认为荷马本人双目失明，因此当然对色彩不敏感。另一些人则推测古希腊人有某种形式的色盲症，或者在色彩视觉方面存在异常，尤其是对于绿色系或蓝色系的色彩。还有一些人推崇达尔文的生物进化理论，认为在希腊化时代之前，古希腊人还未进化完全，仍然处于"生物上的童年时代"，他们的色彩视觉还不够发达。[6]有一位叫雨果·马格努斯（Hugo Magnus）的奥地利眼科医生，于 1871 年和 1877 年发表了两篇论文，在论文中他认为人类眼睛的结构在数百年内发生了进化，古希腊人的眼睛进化得不够充分，所以他们对许多色彩都没有能力辨别。[7]他认为古罗马人的视觉更加发达，但在辨识蓝色方面还存在困难，他的证据是在拉丁语词汇中，要准确地表达蓝色是不容易的：有若干与蓝色相关的词语，但这些词的含义是模糊而含混的，不同的人使用的方法也不一样；[8]其中最常用的是"caeruleus"，从词源上讲本来指的是蜂蜡（拉

丁语：cera）的颜色（介于白、黄、棕之间），后来用于指绿色系中的某些色调，最后又变成专指蓝色。[9]

马格努斯的研究造成了很大反响，引发的争论一直持续到"一战"甚至"一战"之后。有些学者赞同他的观点并进一步发挥，另一些则对他提出了批判。[10] 还有一些人持中立的态度，他们抛弃了进化理论，但接受古希腊人对蓝色和绿色辨识异常这一观点。[11] 他们这一方以格莱斯顿的研究为基础继续深入，对荷马使用的一些形容词的意义进行了无休止的争辩。[12] 后来神经学家和哲学家也加入了论战，而且在各大阵营里都能听到他们发出的声音。例如在1881年，尼采在他的第一本反道德偏见的著作《朝霞》中写道：

> 我们必须承认，希腊人对于蓝色和绿色是完全盲目的。前者对他们来说只是一种深棕，后者则是一种黄色，因此，他们眼中看到的自然必定非常不同于我们现在看到的自然。例如，他们用同一个词描述黑发的颜色、矢车菊的颜色和地中海海水的颜色；或用同一个词描述青翠植物的颜色、人的皮肤的颜色、蜜的颜色、黄树脂的颜色。他们的大画家只用黑、白、红、黄这几种颜色再现他们生活于其中的世界的色彩……对他们来说，自然是多么不同和多么更接近人类啊！[13]

但是，随着时间的推移，到了接近"一战"时，反对格莱斯顿和马格努斯的声音越来越多。[14] 有些文献学家指出，我们对于古希腊语言的了解仅限于书面而已，那么古希腊的口头语言又是什么样的？另一些人则强调，格莱

斯顿及其拥护者只研究了诗歌这种单一的文体，如果将研究扩展到技术性和百科性的文字上，关于色彩的词汇就会显得更加丰富、更加准确。在医学家和眼科医生中，很多人都不同意古希腊人与古罗马人眼睛构造不同这一观点，有不少人认为古代人与现代人的眼睛是一样的。有些研究者指出，对色彩的视觉与对色彩的命名是两个不同的问题：没有命名一种色彩，不见得就是因为人们看不见它。例如法语词汇学家雅克·若弗鲁瓦（Jacques Geoffroy）指出，"蓝色"一词也不曾出现在高乃依的戏剧和拉封丹的寓言中，这是否意味着这两位作家都对蓝色是色盲呢？显然并非如此。[15]

1920—1930年开始，这场论战逐渐平息下来。但进化理论的支持者依然不时地发出声音，尤其是在纳粹德国。有些古代日耳曼语专家指出，在古代日耳曼语中对绿色和蓝色的命名不存在任何困难。他们从中得出的结论是，日耳曼人比希腊人和罗马人"进化更充分"，从而是一个优等民族。另一些研究者则怀疑旧石器时代的壁画作者是否有视觉上的缺陷：在他们的绘画作品上缺少蓝色和绿色，这是否意味着他们无法辨别这两种色彩，意味着他们的视觉还处于"生物上的童年时代"？

有趣的是，这两种假设尽管受到了大范围的质疑，但直至今日依然能找到拥护者。1969年，有两名研究语言学、社会学与人类学的交叉学科的美国研究者布伦特·柏林（Brent Berlin）和保罗·凯（Paul Kay）写作了一本名为《基本色彩词语》(*Basic Color Terms*)的书，这本书引起了大规模的争议，并且重新开启了有关色彩感知和色彩命名问题的辩论。在这本书中，作者认为在一个技术越发达的社会中，有关色彩的词汇就越丰富、越精确。[16] 很多

语言学家与人类学家对这一论点持异议——甚至认为这是一个荒谬可笑的论点。[17] 但这一似是而非的论点到今天还能迷惑不少人。我倾向于认为，在一个既定的社会环境中，一种色彩没有被命名，或者很少被提及，并不是因为人们看不见它，而是因为它在生产活动、社会交往、宗教仪式、符号象征、文艺作品等方面的地位都很低。关于色彩的问题，都不仅仅是生物学或者神经学领域的问题，它们首先应该是社会问题和文化问题。对于历史学家而言，是社会首先"造就"了色彩，而不是自然，也不是眼—脑神经系统。[18] 古希腊人无疑是能够辨别绿色的，但很可能在书面语中他们使用这种色彩的机会很少，而且都是在一些不太重要的场合。在日常口语中他们会使用表达绿色的词语，但书面语中就很罕见。与蓝色一样，绿色在古希腊人的绘画作品中是存在的，有一些壁画遗迹表明，从上古时代起，古希腊人在壁画中就使用过绿色，而且他们使用的绿色颜料种类是相当丰富的（孔雀石、辉石土、人造铜绿）。

如今，对古希腊时代色彩进行的研究已经转移了阵地，核心课题不再是词汇学，变成了古希腊建筑与雕塑上的色彩。这方面的最新研究结果表明，古希腊人不仅能够辨别各种色彩，而且他们对鲜艳和高对比度的色彩特别偏爱。[19]

古罗马的绿色

与希腊语相反，在拉丁语中对绿色的命名没有任何困难。拉丁语中存在一个表达绿色的基础词语"viridis"，这个词的义域相当广，在属于罗曼语族的现代语言中，表达绿色的词语都来源于此，如法语中的"vert"、意大利语和西班牙语中的"verde"。从词源上讲，"viridis"与拉丁语中表示强健、增长、生命等含义的一系列词语相关，其中有"virere"（健壮的）、"vis"（力量）、"vir"（男人）、"ver"（春天）、"virga"（树干），甚至可能还包括"virtus"（勇敢、美德）[20]。在公元前1世纪，《原理九书》（Disciplinarum libri IX）问世，这是一部百科全书式的作品，其作者瓦罗（Varro）被西塞罗（Cicero）誉为"罗马人中最博学者"，在拉丁语历史这一部分中，该书是这样解释的："'viridis'是拥有力量之绿色。"（viride est id quod habet vires.）这一解释直到近代还不断被人引用。

"viridis"这个词的使用在拉丁语中非常广泛，很少使用其他词来表达绿色系之中的某种色调。为了表达色调之间的差异，拉丁语通常采用添加前缀的办法："perviridis"（深绿、暗绿）、"subviridis"（浅绿、苍白的绿色）等。"virens"这个形容词是动词"virere"的现在分词，也是"viridis"的同源双式词（译者注：同源双式词指的是词源相同、词形相近、词义相关的

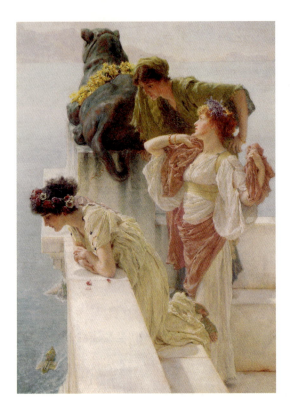

古罗马的女装新时尚 ……

在古罗马人的服装中，绿色并不是常见的色彩，至少在罗马共和国时代是这样的。但是后来，大约1世纪末的时候，绿色逐渐开始在贵族妇女的服装中占有一席之地，这种变化首先是受到东方时尚潮流的熏陶，后来又受到蛮族时尚的影响。绿色的流行引起了一些道学家和传统捍卫者的愤怒。他们批评来自异域的新色彩对罗马的入侵，认为这些色彩是"不道德的"（inhonesti），过于"华丽"（floridi）。

劳伦斯·阿尔玛－塔德玛爵士，《优雅一角》，1895年。私人藏品。

两个词，在拉丁语中，同源双式词通常一个属于古典拉丁语，另一个则属于通俗拉丁语），这个词主要使用的是它的隐喻含义，用于形容青春、活力、勇气。其他与绿色相关的词语就比较罕见了："herbeus"（草绿）、"vitreus"（亮绿）、"prasinus"（葱绿，有时也表达深绿）、"glaucus"（灰绿、蓝绿）、"galbinus"（黄绿）。与古典拉丁语相比，中古拉丁语只多了一个表达绿色的词："smaragdinus"（祖母绿）。与古典拉丁语一样，在中古拉丁语中，"viridis"的义域也覆盖了绿色系的所有色调。

我们有理由思考，为什么古罗马人不像古希腊人那样，在表达绿色方面遇到困难。是因为古希腊人是城邦居民，而古罗马人与日耳曼人一样，多数

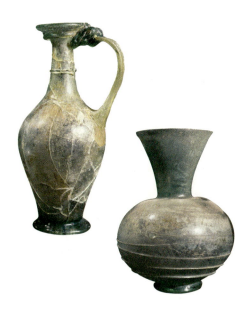

高卢-罗马时代的玻璃器皿……

古罗马人和高卢-罗马人是玻璃艺术的专家,他们制造出了各种尺寸、各种形状的玻璃器具,这些玻璃器皿上的绿色和蓝色经历了数千年的历史留存至今,在现代人的眼中仍然极具魅力。

高卢-罗马玻璃花瓶,3—4 世纪。斯特拉斯堡,罗昂宫考古博物馆。

居住在农村吗?是因为罗马人与植物接触更多,从而对绿色更加关注,在语言中使用绿色更加频繁吗?还是相反,这纯粹是一个语言学问题,与他们的日常行为没有关联呢?事实上,与希腊语词汇相比,拉丁语中的色彩词汇显得更精确并且更有条理(甚至比某些现代语言还要精确有条理)。或许这是一个技术问题?与希腊人相比,罗马人是否在制造绿色颜料和绿色染料方面有所进步?他们与凯尔特人和日耳曼人之间日益密切的联系,是否使得他们学会了一些新的颜料和染料的配方?这个问题不太好说,因为在罗马人的日常生活中绿色并没有占据一个非常重要的位置,与白色、黄色、红色乃至棕色、赭色、褐色相比,绿色对罗马人而言并不那么重要。

直到罗马帝国时代,除了最穷困的阶层,罗马人似乎从不穿绿色服装。穿上绿衣不仅显得身份卑贱,而且从技术上讲也不现实。罗马的染色工艺尽管比希腊强些,但只有在红色系和黄色系中才真正谈得上先进。将织物染成

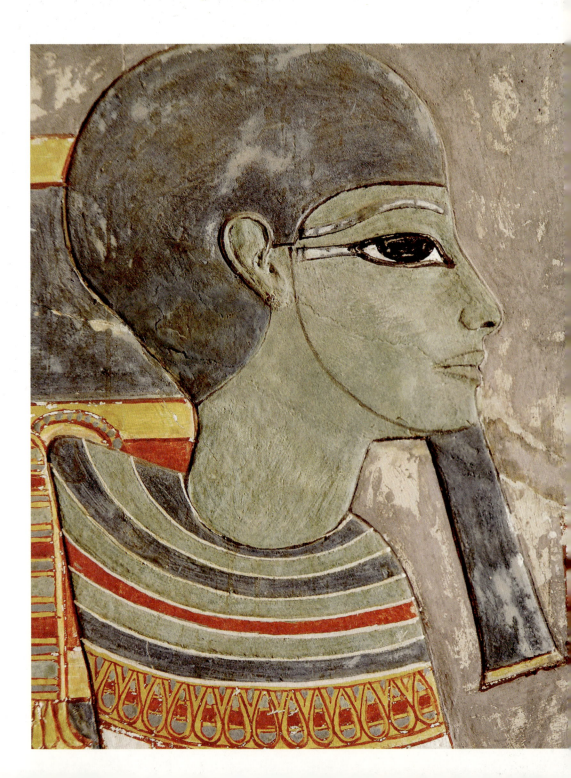

鲜艳、牢固、富有光泽的绿色是一项困难的工作，当时的人们还不了解将黄蓝混合能够得到绿色，他们只能借助一些植物来得到绿色染料。这些植物的数量倒有不少，但是提取出来的染料都是偏灰色的，并且很容易褪色。只有农民和最贫穷的罗马人才肯穿这样的绿衣服。在城市里，即使是奴隶也看不上这样的衣服，他们更加偏爱的是棕色或深蓝色。

日常用品方面也是如此，很少见到绿色。罗马人的习惯是给一切器物染色，无论是木质、骨质、金属甚至皮革和象牙，尤其是在罗马帝国时期。尽管他们在染色时使用的色彩很丰富，但其中几乎没有绿色，只有在釉彩陶器以及玻璃制品上才能找到这种色彩。在罗马共和国时代，已经能够烧制出色彩亮丽的绿色和蓝色玻璃器皿。又过了数百年，罗马人制造的玻璃器皿变得更加明亮剔透，到了高卢—罗马时期已经臻于完美。但这可以说是一个特例。无论在日常生活中、在世俗或宗教仪式中，还是在节日庆典场合中，绿色从来都不是色彩世界的主角。

在这一点上，古罗马民族与许多蛮族不同，在后者的服装和日常生活中绿色很常见，甚至包括古埃及在内。在埃及，人们认为绿色象征着丰饶，因而这种色彩很受埃及人的欣赏和喜爱。对埃及人而言，像鳄鱼这样的绿色动物是神圣的。埃及的工匠已经懂得使用铜屑与沙子和天然钾盐混合，来制造

< 卜塔神

与欧西里斯一样，在孟斐斯（Memphis）地区受到广泛崇拜的卜塔神（Ptah）也有着绿色的面孔，这种色彩象征着丰饶和吉祥。

埃及，帝王谷。哈伦海布（Horemheb）法老陵墓（KV57），第十八王朝末期。

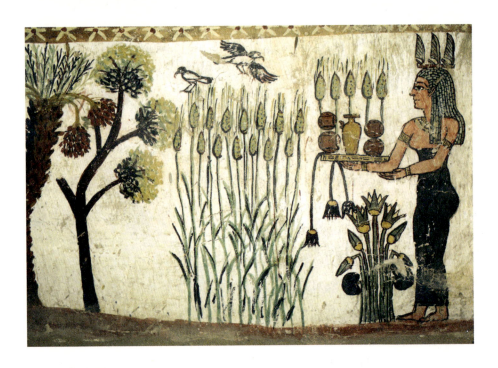

古埃及象征丰饶的绿色 ……

在古埃及绘画中,绿色总是积极正面的,其象征意义有这样几种:丰饶、繁衍、青春、生长、复兴、战胜疾病和邪灵。这是一种吉祥的色彩,能使人远离邪恶的力量。这是古埃及晚期一座大型墓穴的壁画,其风格部分受到了古罗马绘画的影响,画中表现的是田野女神和收获的场景。

埃及,达赫拉绿洲,佩多西里斯墓穴,1世纪末至2世纪初。

绿色颜料。将这种混合物高温加热后,能够得到一种华丽的蓝绿色颜料。我们可以在埃及的一些雕像和首饰上找到这种颜料的遗迹,上面经常覆盖着一层清釉,用于保护这种色彩,并使它看起来外观更加晶莹亮丽。[21] 如同不少近东和中东民族一样,古埃及人也认为绿色和蓝色是吉祥的色彩,能够驱魔辟邪。埃及人经常在丧葬仪式上使用这两种色彩,以保佑前往彼岸世界的亡者。[22] 绿色也是属于欧西里斯(Osiris)的色彩,在埃及神话中,欧西里斯是

冥神，也是土地与植物之神；他的肖像面孔通常是绿色的，象征丰饶、生长与救赎。在古埃及的象形文字中，代表绿色的文字通常是莎草茎的形状，其象征意义总是积极正面的。

在罗马，绿色的地位完全不同于埃及，至少在罗马共和国时代是这样的。但到了罗马帝国时代，情况略微发生了变化。从1世纪起，此前一直被认为是古怪不得体的绿色服装，也开始有人穿了，绿色首先出现在罗马妇女的衣着上。此前，要将织物染成绿色曾经非常困难，但到了1世纪，在大约四五十年的时间里，染色技术取得了迅速的进步，以适应市场的需要。古罗马的染色工人发现了一种新的绿色染料吗？还是他们更换了媒染方法，使用以前所用的染料（蕨草、鼠李、李树叶、韭葱汁）也能获得更好的效果？抑或他们从凯尔特人和日耳曼人那里学到了配方，懂得将蓝色与黄色混合来制造绿色？我们并不知道，这几种假设之中，到底哪一种才是正确的。但是我们注意到，从提贝里乌斯皇帝统治时代开始，绿色就在女装中拥有了一席之地，其流行范围不断扩大，以至于引起了一些道学家和传统捍卫者的愤怒。

事实上，对罗马人而言，绿色和蓝色都是"蛮族的色彩"。例如在古罗马的戏剧中，日耳曼人的形象往往是这样的：面色苍白或红润、脸颊多肉、头发卷曲呈红棕色、眼睛绿色或蓝色、身材粗壮，他通常身穿以绿色为主的条纹或格纹衣服，在剧中扮演一个滑稽可笑的角色。[23] 数个世纪过去，随着时间的推移，这些戏剧中的丑角和反面人物最终影响了罗马人的时尚观念，起初是女式服装，后来又扩展到了男装。这一潮流始于1世纪末，兴起于2世纪和3世纪，罗马妇女穿着的斯托拉（紧身褶皱长裙）和帕拉（长方形大披

肩，可随意缠裹在斯托拉外面）从前一直是白色、红色或者黄色的（黄色织物价格昂贵，只有富裕阶层才穿得起），但到了这时，女装的色彩变得更加多元化。服装史的研究者通常将这一变化解释为来自东方的时尚潮流的影响，因为在这个时代，东方对罗马的影响已经体现在了许多领域。这种观点并不是错误的，但具体到服装颜色方面，日耳曼民族对罗马的影响并不比东方小。以黄色系为例：此前罗马人穿着的黄色服装总是偏橙色（拉丁语：luteus、aureus）；而此时的黄色越来越偏绿偏浅，近似柠檬色（galbinus），这一色调在东方服装中是不存在的。对于真正意义上的绿色而言，它逐渐成为一种流行的色彩，但仅仅是女装而已，并没有扩展到日常生活的所有方面。事实上，当时的绿色织物都是很容易褪色的。在2世纪和3世纪，罗马人在绿色系的染色技术方面要比日耳曼人落后，他们缺乏一种有效的媒染方法，因此染料不能很好地渗入织物纤维，这样织物很快就会褪色。或许这就是绿色的流行仅限于女装的原因：女性的衣服总是比男性要多，而她们的每件衣服穿着的时间都不长。时尚的女性总是经常换衣服，衣服的颜色要搭配她的脸色、发色（罗马妇女对发色非常重视，并且经常染发），还要搭配她的妆容和饰品。此外，罗马妇女所穿的裙袍并不都是羊毛或麻质的，也有不少是棉质或丝绸的，这两种织物染成绿色要相对容易一些。而男装的情况就截然不同了。在罗马男性穿着的托加长袍上，直到3世纪或4世纪才首次出现绿色，而且一直也没有流行起来。

韭葱与祖母绿

在罗马帝国，除了服装之外，绿色更多地出现在艺术创作和生活环境中，至少富有的罗马人在生活环境中并不缺乏绿色。在这方面，他们更多地是受到东方而不是蛮族的影响。从 1 世纪开始，罗马的一些大型府邸——如著名的金宫（Domus Aurea），以及在庞贝发掘出来的许多住宅的装潢中都大量使用了绿色。在这些房屋的墙壁上，画着足以乱真的壁画，其中不少都以花园和果园为主题，画中的内容有大量的植物，画家也大面积地使用了各种绿色颜料。可供画家选择的绿色颜料有很多种——从浅绿到深绿，从偏蓝到偏黄。利用这些颜料，画家能够在作品中表现出自然界的植物所呈现出的各种色调，而这些色调很可能是拉丁语无法准确表达的。此外，与染色工人不同，画家经常使用将不同的色彩混合或者叠加的方法，通过这种方法他们又能获得更多的色彩。继壁画之后，他们制作的马赛克拼花地砖展示出了绿色系和蓝色系中更多的不同色调。尽管对画家而言，追求表现光线的效果要比真实的色彩更加重要，但在表现捕鱼、狩猎、水面、植物等场景时，他们必然会使用大量的绿色。

除了绘画之外，在古罗马的建筑和雕塑中，色彩也相当地丰富。这里所说的并非新古典主义的罗马，也不是我们现在看到的那些纯白色的庙宇和公

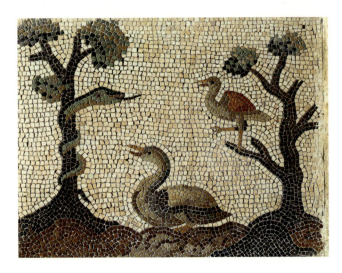

蛇与鸟 ……

在古罗马人制作的马赛克拼花画中，表现动物题材，尤其是鸟类的作品非常丰富。
其中有些取自寓言和谚语的内容，另一些则是家族专属的图案。我们现在看到的这幅画面，很可能表现的是一个寓言故事。

马赛克拼花画，作者不详，2世纪。罗马，罗马国家博物馆。

共建筑。我们现在看到的罗马，并不是古罗马的原貌。在古罗马，几乎所有建筑都是彩色的，包括所有的雕塑、雕像在内。古希腊也一样，从上古时代到古典时代以及希腊化时代一直如此。奇怪的是，这一事实很早就被考古学家发现了，但直到如今也很难为公众所接受。在这方面，历史学的发展轨迹对我们很有启发意义。在18世纪末19世纪初，一些年轻的考古学家和建筑师首次前往东方旅行，他们经过西西里、希腊，走到更远的地方。他们在神庙废墟的墙壁上，以及残破损毁的雕像上找到了许多颜料的遗迹。他们在考察报告中指出这一点，并将报告发给了伦敦、巴黎、柏林科学院的著名学者。这些著名学者从未进行实地考察，却贸然否定了报告的内容，对他们而言，古希腊、古罗马的神庙和雕像曾经是彩色的，这件事情完全无法想象。后来，到了19世纪中期，在大量的证据面前，有几个学者开始承认曾经存在过"一定程度的色彩"，又过了几十年，这一明显的事实才终于得到历史学界的公认：在古希腊和古罗马，从建筑、雕塑到日常器物，几乎一切东西上都覆盖着鲜明的色彩。[24] 如今，没有一个研究者还怀疑这一点，就在近期，还有关于这

壁画里的花园 ……

古罗马的壁画热衷以花园为题材。在这类画作中可以看到各种各样的树木、灌木、青草、花卉和果实,还有数目众多的鸟类。这些壁画作品的风格,全都非常逼真写实。其中绿色系占据最主要的地位,包含的色调非常丰富,颜料主要来自天然矿物(辉石土、孔雀石),也有人造颜料(铜锈)。使用铜锈制造绿色颜料的配方一直流传至今,用这种方法制造出来的绿色非常亮丽,并且略为偏蓝。

利维亚府邸壁画,约公元前 20 年。罗马,罗马国家博物馆。

一主题的著作和展览问世。[25] 然而在公众心目中,古希腊和古罗马的形象依然是纯白色的,如同我们在电影和连环画中见到的那样。

 从整体上看,在罗马帝国时代,日常生活中的色彩比共和国时代变得更加丰富了。在新出现的这些色彩中,绿色也能找到一席之地,情况类似的还有紫色、粉色、橙色乃至蓝色。并非所有人都喜爱这些新色彩。有些道学家和传统捍卫者批评这些色彩过于鲜艳、花哨、轻浮、庸俗;事实上它们也很少单独被使用,多数时是与其他色彩相搭配,以制造强烈对比或者缤纷华丽的效果。相比之下,白、红、黄、黑这几种是符合罗马古老传统的色彩,一

直被认为是庄重、朴素和高贵的。在这些传统的捍卫者中，普林尼（Pline）是其中最极端的一个，不仅在服装方面，甚至在绘画和装饰艺术方面，他也是新色彩的反对者。在他的巨著《博物志》中，多次对来自东方的新色彩和新颜料开炮，对艺术家混杂不同色彩的做法开炮，用我们今天的话说，他就是古罗马"现代艺术潮流"的反对者。[26] 对于这种新艺术潮流，普林尼并不是唯一的一个反对者，比他更早的还有加图（Cato）和西塞罗，与他同时代的有塞内卡（Seneca）、昆提利安（Quintilien），甚至维特鲁威（Vitruve）也曾有过这方面的言论。塞内卡曾这样讽刺罗马公共浴池的新风格装饰："里面的人都赤身裸体，但墙壁却穿得五颜六色，如同孔雀一般。"[27] 后来，塔西陀（Tacitus）、尤维纳利斯（Iuvenalis）、特土良（Tertullien）等人也纷纷发表了类似的观点，无论是艺术品还是服装中的新色彩潮流都受到了他们的抨击。有的人批评这些色彩刺眼不自然，有的人批评这些色彩搭配起来不和谐，显得庸俗、不庄重。他们特别厌弃的是混杂多种色彩的做法（拉丁语：varietas colorum），包括条纹织物和棋盘格装饰在内，这种做法被认为是特别粗俗不得体的。[28]

在指责新潮流，唾弃新色彩，赞美白、红、黄等传统色彩的同时，罗马学者开拓了色彩伦理这个新的领域，这个领域不断发展，到后来结出了丰硕的果实。这些罗马学者在他们的演讲、布道、著作中发表了大量关于色彩的见解，后人则根据他们的观点，将色彩分为"正派的"与"不正派的"两类。这些后继者包括12世纪的圣伯纳德、13世纪倡导清贫生活的方济各会修士、中世纪末限奢法令的制定者、16世纪的新教革命先驱、19世纪的资产阶级清

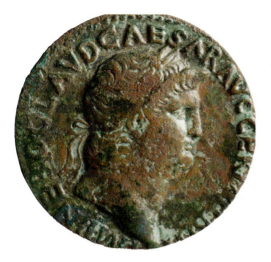

尼禄 ……

关于尼禄,古罗马的历史学家众说纷纭。所以我们对这位皇帝在色彩方面的偏好才能有所了解:尼禄最喜爱绿色。他喜欢穿绿色衣服,收集祖母绿宝石,在马车竞赛中支持绿队,在饮食方面,他嗜食韭葱。在这枚硬币上,青铜经氧化产生的绿锈似乎暗示着皇帝的偏好。

罗马帝国铜币,约 60 年。私人藏品。

教徒以及 20 世纪各种各样的道德主义者。对"正派"与"不正派"色彩的分类,在欧洲的历史上经历了多次变化,但绿色总是被归入"不正派"一类,它给人的印象是不真实、不稳定的,与虔诚的基督徒以及诚实正直的公民形象不匹配,我们在后面还会论述到这一点。

现在我们还是把目光放在古罗马,那时并非每一位学者都拥护普林尼和塞内卡关于色彩的见解。有不少人对新色彩的潮流表示欢迎,甚至成为艺术家的资助者,鼓励他们在色彩方面大胆创新。在尼禄皇帝(Nero)统治期间(54—68),这样的人很多,首先就是皇帝本人,他十分热爱艺术,自诩为真正的艺术家。尼禄会作诗,会演奏乐器,曾在戏剧舞台上扮演角色,也曾亲身走下角斗场和赛马场与人竞技。

在古代的历史文献中,尼禄是一位暴君,他狂妄自大,专制却无能,周围全是佞臣和伪君子。据说他策划了许多阴谋和罪行(主要是 64 年的罗马大火),他处死了所有政敌,最可怕的是,据说他还暗杀了自己的亲生母亲阿格里庇娜(Agrippina)。较新的历史文献研究对尼禄提出了新的看法,认为

尼禄时代的历史学家苏埃托尼乌斯（Suetonius）对尼禄怀有仇怨，从而在《罗马十二帝王传》（*De Vita Caesarum*）中对尼禄进行了诋毁。其实，在尼禄统治初期，政局相对平稳，尼禄也多次表现出成熟的政治才能，但他执政的后期是个悲剧。尼禄最终于 68 年 6 月自杀身亡，由于尼禄并未留下继承人，他的死亡引起了一场争夺皇位的混战，这是继恺撒死后罗马帝国经历的最大的一场危机，但这并不是我们研究的主题。我们在这里提到尼禄，只是因为他是绿色的狂热爱好者。

事实上，我们对尼禄关于色彩和服装的爱好是有所了解的，但对其他罗马皇帝这方面的爱好却一无所知。尼禄喜爱鲜艳的色彩，喜爱"希腊款"的服装，喜爱来自东方的时尚潮流。毫无疑问，他在很多方面对绿色有着非同寻常的偏爱。首先是他的衣着，尤其是他在剧场和赛马场登台表演时。其次是他居住宫殿的装潢，他是第一个使用丝绸作为室内装饰的人。最突出的还是他收集的珠宝，其中祖母绿宝石占据了最重要的地位。苏埃托尼乌斯有一段文字非常著名："尼禄在圆形竞技场看台上观看角斗时，取出了一块巨大的祖母绿宝石，他将这块宝石放在眼前，以免被强烈的日光刺痛眼睛。"[29] 这段话经常被后人错误地解读。的确，尼禄非常喜欢观看角斗比赛，但他不可能透过祖母绿宝石来观看比赛，即使是精细研磨过的也不行，透过宝石他无法看清任何东西。应该用另一种方式理解这段话：尼禄非常喜欢观看角斗比赛，他盯着赛场的时间太长以致双眼不适，为了让眼睛得到休息，他时不时地将祖母绿宝石放在眼前，而绿宝石的主要作用则是缓和眼睛不适的症状。[30] 后来，中世纪的抄写员和插画师这两种人，因为需要长时间地伏在书本和羊皮纸上

工作，他们也和尼禄一样采用凝视绿宝石的办法来使眼睛得到休息。[31]

还有一个领域能够把尼禄皇帝与绿色联系起来，这个领域恐怕会出乎我们的意料：菜肴。尼禄有个外号叫作"嗜葱者"，因为他每顿饭都要吃大量的韭葱，这在他那个年代，对于他的身份而言是非同寻常的。对他同时代的人而言，尼禄嗜葱的癖好给他们留下了深刻印象，甚至超过了他的堕落生活和残暴统治。诚然，韭葱这种蔬菜上并不只有绿色而已，但在古典时代，人们通常还是主要将它与绿色联系起来。在希腊语中，绿色被称为"韭葱色"（prasinos），而拉丁语中有两个形容词与它有关："prasinus"和"porraceus"。这两个形容词指的都是较浓较深的绿色，大约跟现代法语里的"菠菜绿"差不多。[32]

有学者认为，尼禄大量吃韭葱是为了保护他的嗓音，因为尼禄擅长歌唱，而他也为自己的歌喉感到自豪。有些现代学者则认为是医生建议尼禄多吃韭葱的，因为韭葱与大蒜和洋葱一样，对人的心脏有好处。但古罗马的医生也知道这一点吗？根据古罗马的医书记载，韭葱有很多种医疗作用，包括强大的利尿作用（现代医学也证实了这一点）、壮阳作用（在古罗马，很多食品都被认为能够壮阳），还有人认为韭葱能够治疗毒蛇咬伤（这一点恐怕值得怀疑）。[33]归根结底，这些原因都不是那么重要了。可以肯定的是，尼禄喜爱绿色、喜爱祖母绿宝石、喜爱植物、喜爱韭葱。当他在赛马场上参加马车竞赛时，他穿的是绿色驭手服装——著名的"factio prasina"，佩特洛尼乌斯（Petronius）在《萨蒂利孔》（*Satiricon*）中还讽刺过这件事情。[34]

赛马场上的绿色

对于色彩历史的研究者而言，运动场是一个特别有吸引力的场所，从运动场上能够观察到许多有用的东西。无论是古代和现代的奥运会、中世纪的骑士比武还是今日的各种锦标赛，都在色彩研究方面具有非同寻常的启发意义。色彩在运动场上的地位是至关重要的，它不仅能区分属于不同阵营的运动员和支持者，更重要的是，运动场上的色彩始终遵循着一系列的规则，它们组合成为一个体系，这个体系自行运转了很多年，而运动员和观众甚至没有注意到它的存在。在运动场上，色彩是主角，发挥着最重要的作用。

罗马的马车竞赛同样遵循色彩的规则。这项竞赛源于古希腊，从公元前620年起就成为奥林匹克运动会的项目之一，在共和国时代早期传入罗马，到了帝国时代风靡一时，被誉为运动之王，与现代的竞技体育项目已经非常相似了。马车竞赛在赛马场（又名竞技场）上举行，其中规模最大的叫作马克西穆斯竞技场（Circus Maximus），坐落于阿文提诺山与帕拉蒂尼山之间。这座竞技场重建过多次，在奥古斯都（Augustus）皇帝时代，它长约六百米，宽约一百八十米，到了3世纪再次扩建，能够容纳三十八万五千名观众，其中大约三分之二都是有座位的。与别处不同的是，这里的气氛拥挤而嘈杂，全罗马人都挤在一起观看比赛，无论是男是女、是老是少、是自由民还是奴隶。

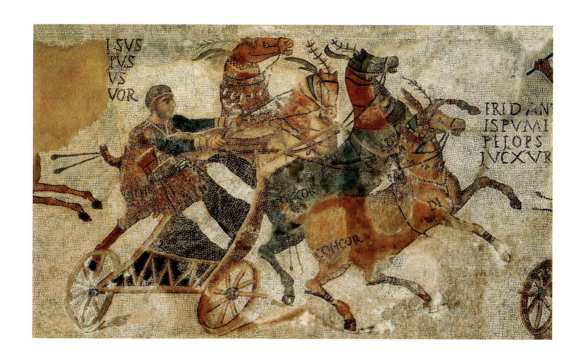

赛马场上的马车竞赛 ……

 马车竞赛是古罗马人最喜爱的"竞技运动"。每一座城市,即使是小城市,也必须拥有一座赛马场,有的城市里还不止一座。最大的赛马场——马克西穆斯竞技场位于罗马,其规模在3世纪达到巅峰,能够容纳三十八万五千名观众观看比赛。到了3世纪,赛马场上只剩下两支车队相互竞技:蓝队和绿队。这两支车队同时也代表两个强大而活跃的政治团体,通常来讲,元老院和贵族支持蓝队,而平民则支持绿队。

 马赛克拼花地砖,约300—310年。巴塞罗那,塔拉戈纳考古博物馆。

 很多观众在选手或车队身上下注,这使观看比赛的气氛变得更加刺激。在人群中,口角、争执、斗殴、骚乱都时有发生。

 赛马场的形状通常是一个巨大的椭圆,中间有一道两千两百多米长的矮墙(spina)将其分为两个部分。在矮墙的两端有两个急转弯处,在比赛中,这里是事故高发的地点,每一驾马车到了这里都会设法减速。在赛场上,摩擦、

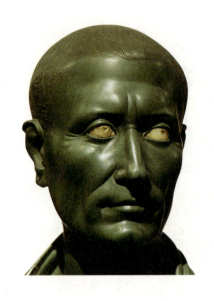

恺撒……

这座华美的半身像使用埃及绿页岩制成（眼睛为大理石），由埃及女王克娄巴特拉出资制作，很可能是恺撒在世时制作的。

柏林，佩加蒙博物馆。

作弊、黑手、坠车、车轮碎裂等事故也不罕见。赛马场有一端略为宽阔，这里是比赛的出发点，一共有十二个栏位，每个栏位前有一扇门阻隔，当比赛开始，裁判发出信号时，这扇门会迅速开启，马车就从门后出发。在罗马帝国的其他地区，也有许多仿照大竞技场建造的运动场，这些运动场面积较小，但举办赛事的组织形式都是相同的。

拉车的赛马可以是一匹、两匹、三匹或四匹。其中四马拉车的比赛是最精彩的，也最受到罗马人的关注。在整个比赛过程中，马车一共要绕场跑七圈，其中最后一圈的速度最快，竞争最激烈，危险性也最大。随着时间的推移，罗马举办马车竞赛的频率越来越高：在恺撒时代，每年有七十二个比赛日，每个比赛日举办十二场比赛；到了三百年后，增加到每年一百七十五个比赛日，每个比赛日的比赛场次高达三十四场。优秀的马车驭手是罗马的明星，与今日的体坛巨星地位相仿。其中有些本来是奴隶，但竞技场上取得的成功让他们获得了自由、财富和社会地位，甚至被当作半神来崇拜。

我们在古罗马的墓碑铭文中，能够找到几个赛马冠军的名字，如来自琉息太尼亚（Lusitanie）的凯乌斯·阿布雷乌斯·迪乌克雷斯（Caius Appulleius Diocles）：他当了二十四年驭手，参加了四千二百三十七场比赛，赢得了一千四百六十二场胜利，赚取了大约三千六百万塞斯特斯（Sesterce，古罗马货币）。这恐怕是史上最高的纪录了。[35]

除了个人赛外，团体比赛也很常见，驭手们组成两人、三人或四人车队（factio），这时他们就需要用一种色彩来表明自己的归属。同一车队的驭手会戴上相同颜色的头盔，穿上相同颜色的马甲，让观众能够区分他们的身份。在奥古斯都皇帝时代，赛马场上通常有四支队伍：白队、蓝队、绿队、红队。后来又出现了黄队和紫队，但到了罗马帝国后期（3世纪危机之后），马车比赛重新制定了规则，赛场上只剩下两支队伍：蓝队（拉丁语：factio veneta）和绿队（拉丁语：factio prasina）。这两支队伍各自拥有众多成员和支持者，组织非常严密，其重要性大大超出了一般意义上的运动队或俱乐部的概念。这是两个真正的政治团体，其影响力绝非仅限竞技场内，而是远远地扩展到这个范围之外。大体上讲，蓝队（venetiani）代表元老院和贵族；而绿队（prasiniani）则代表平民。大多数罗马皇帝都支持蓝队，但在漫长的年代中，也有那么几个异类站在绿队一方。其中最著名的就是尼禄、图密善（Domitien）和康茂德（Commode）。[36]

我们先来研究一下为什么蓝绿这两种色彩能够逐渐排挤掉其他色彩，最终独霸赛马场。其实蓝色和绿色并不是古罗马常见的色彩：它们不仅在日常生活中的地位相对较低，而且赛马场上的蓝色和绿色更是其他场合几乎完全

见不到的两种色调。赛马场上的蓝色和绿色，是醒目的、刺眼的、艳丽的。上文曾经讲过，"factio prasina"的这种绿色，是类似韭葱的颜色，它较浓较深，而且略微偏蓝。更重要的是，这种色调非常醒目。至于"factio veneta"的蓝色，非常难以形容，因为"venetus"这个形容词几乎只用在马车比赛和竞技场上，从未在其他场合出现。关于这个词的词源存在着争议。[37] 它是否与威尼托人（les Vénètes）有关？如果是的话，又是哪一支威尼托人？有三个相距遥远的不同民族，都被古希腊和古罗马学者称为威尼托人：第一个位于阿莫里卡（Armorique，现法国西北部），第二个位于威尼托（Vénétie，现意大利东北部），第三个位于卡帕多西亚（Cappadoce，现土耳其中部）。此外，"venetus"到底是浅蓝色、正蓝色还是深蓝色？由于缺少对照物，我们无法回答这个问题。就我个人来讲，我倾向于"venetus"是一种较浅较艳的松石蓝，这样可以清楚地与对方的韭葱绿区分开来。

 至于马车比赛的确切结果，绝大多数我们都无法得知。但是貌似绿队的胜率要比蓝队略高一些。尤维纳利斯于2世纪初写下的一段讽刺诗可以作为证据。如同他的其他作品一样，在诗中尤维纳利斯先将那个时代的风俗习惯统统嘲弄了一遍：妇女的穿着、过度的奢华、食物的浪费、世风日下、人心不古等，然后提到了竞技场和赛马场上的比赛。他用几行诗句描写了赛马的场景和绿队的胜利，他暗示绿队胜利是受到民众欢迎的，如果蓝队赢了，会在整个罗马的民众之中造成动荡：

 今天，全罗马的人都跑到竞技场去了。嘈杂的声音刺痛了我的耳朵，

估计又是绿队取胜了。如果他们没赢，全城都会笼罩在一片悲哀之中，人们会比坎尼战役罗马大军败给汉尼拔的时候还要沮丧。让年轻人去看赛马吧，这是属于他们的比赛。他们的年龄适合去疯狂地尖叫，去勇敢地下注，去挤坐在优雅的小姐身边。[38]

罗马帝国的灭亡并不意味着马车竞赛就此无人问津了。在西欧天主教世界，教会对竞技体育怀有深刻敌意，最终取缔了体育比赛：竞技场乃是"撒旦的庇护所"（特土良语）。但在拜占庭，马车比赛还延续了很长时间。与罗马相比，拜占庭的车队扮演的角色与政党更加相似，它们参与到政治事务中，并且多次引起了大规模的纷争。例如在 532 年，查士丁尼一世（Justinien）统治初期，当狄奥多拉（Théodora）皇后支持的蓝队取胜时，发生了多起骚乱事件，导致有人在冲突中死亡。随后发生了大规模的纵火事件、拙劣的报复行为以及新一轮的暴力冲突，共有三万多人在这次动乱中丧生（译者注：该事件史称"尼卡暴动"）。

无论在拜占庭还是在罗马，从稳定社会秩序的角度看，最好还是让绿队获胜吧。[39]

《圣经》与教父们的沉默

　　色彩历史的研究者在《圣经》中会遇到很多难题，有些问题甚至是无法解决的。《圣经》中有关色彩的词语太少，而且其中大多数还涉及各种比喻和隐喻，表达真正色彩概念的没有几个。此外，表达颜色与材质的词语经常相互混淆：例如"鲜血一般的""黄金一般的""白银一般的""乌木一般的""象牙一般的"，这些词语指的是物体的颜色还是材质，抑或二者皆有？在很多情况下，语境并不能帮助我们解决问题。除了以上这些难题以外，翻译也是一个敏感问题。《圣经》是一系列经文的集合，其来源并不一致，由不同的人编纂于不同的时代，其中每一部经文都经过多次修订、增补、删节或改写；对《圣经》的翻译工作持续了数个世纪，各位译者之间的社会文化背景都有很大不同。[40]

> **四圣环绕的羔羊宝座** ……
>
> 　　与蓝色相反，绿色在中世纪前期的书籍插图中频繁出现。它经常与红色相搭配，这时人们并不认为红绿之间存在反差，而是认为它们是相近的色彩，因为这个时代的色彩序列是白—黄—红—绿—蓝—黑。在表现绿色时，插画师使用的颜料有辉石土、孔雀石以及从各种植物中提取的天然绿色颜料；此外，还有人工制造的铜绿，这种颜料色泽亮丽但有毒性和腐蚀性。
>
> 　　《启示录》中的插图，圣阿芒修道院，9世纪。瓦朗谢讷，市立图书馆，手稿99号，12页正面。

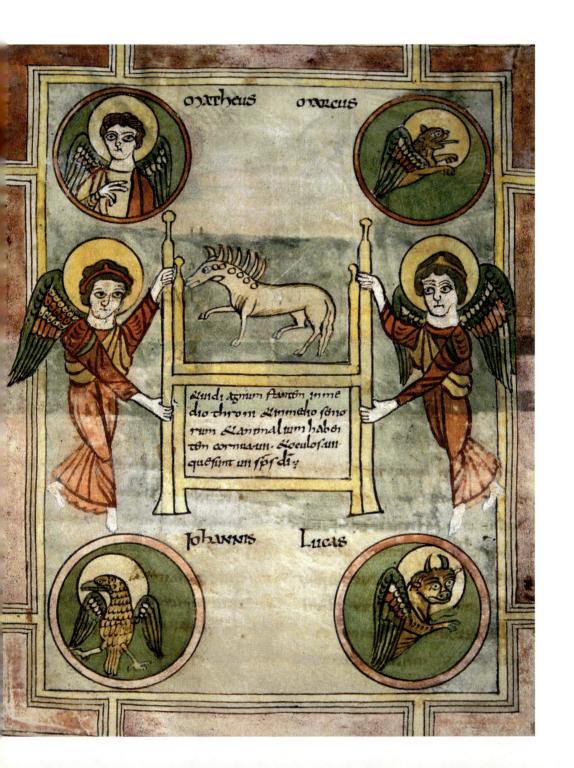

因此，在修订、增补、删节、改写、翻译的过程中，许多词语发生了改变，尤其是涉及色彩的词语。[41] 在希伯来语《圣经》以及亚兰语和希腊语译本中，色彩词汇是贫乏而含混的，在早期拉丁语译本和武加大译本（拉丁语：Biblia Vulgata）中则变得更加丰富、更加精确一些，到了现代语言译本中则进一步丰富起来。在这方面，有一个例子非常具有代表性：希伯来语《圣经》中从未使用过普遍意义上的"颜色"一词；这个词在亚兰语版本（tseva'）和希腊语版本（khrôma）中分别只出现过一次，在武加大译本中出现了三十多次，并且大多数都与另一个表示某种色彩或色调的形容词一起使用。从这个意义上讲，拉丁语《圣经》要比希伯来语和希腊语更加"多彩"。希伯来语中的"一块鲜艳的布料"，在拉丁语中会变成"pannus purpureus"（一块绛红色布料），而到了现代语言中则可能变成"一块耀眼的绛红色布料"或者"富丽堂皇的绯红色布料"。希腊语中的"一根深暗色大理石圆柱"，在拉丁语中会变成"columna nigra marmorea"，与希腊语相比已经多了一个"nigra"（黑色），然后再翻译成现代语言的"一根黑色大理石圆柱"。所以，当我们研究《圣经》中的色彩时，首先要弄清楚作为研究对象的是哪一种语言、哪一个时代、哪一个版本、由哪个人翻译的《圣经》。以翻译成现代各种西方语言的《圣经》为基础进行研究，是毫无意义的，无论在翻译中花费了多少努力，译文多么贴近古代的原文也不行。翻译总是难免背叛，而与其他领域的术语相比，在色彩词汇的翻译上这种背叛就更加严重。

话虽这么说，无论是古代版本还是现代版本，《圣经》中的色彩都是相对贫乏的。真正提及色彩的地方少之又少。即使在《以斯帖记》这种记述性

的文字中，尽管大量篇幅用于描写富丽的装饰、奢华的宴会、珍奇的布料、华丽的衣着，但有关色彩的词语却着实不多。[42]在《圣经》的文字中，更受重视的是光明、自然以及物体的材质属性，色彩受到了忽视。常见的情况是文字中描写了物体的质地、光泽，描写了色彩是华丽还是朴素，却没有告诉我们到底是哪种颜色。如果一定要将各种色彩在《圣经》中登场的频率进行统计的话，白色和红色无疑是出镜率最高的。这两种色彩都具有双重象征意义：白色一方面象征纯正贞洁，另一方面又代表疾病（尤其是麻风）；而在红色的诸多色调中，有些象征爱情、美丽、财富和权力，另一些又象征愤怒、骄傲、暴力、罪恶与血腥。按照出镜率的顺序，接下来是黑色，以及紫色系的各种色调（其中有些也能归入红色系），然后是棕色（棕色与红色在有些色调上也有交叉）。黄色与绿色就要罕见得多（有时这两种色彩也容易混淆），而蓝色则完全没有在《圣经》中登场。[43]

但是，这样的统计是具有欺骗性的。它建立在现代人色彩分类概念的基础上。在我们今天的认知里，红、蓝、绿、黄这些色彩是相互独立，很容易辨别的，然而在古代社会里却并非如此。我们之前针对古希腊论述的那些内容，放在《圣经》这里也是同样有效的：对古人而言，各种色彩之间的分界是模糊的，而且光泽、材质、亮度、密度等参数要比色彩重要得多。这就造成了色彩词语在翻译上的困难，同样造成了色彩词语在频率统计上的困难。我们只能得到几条大致的趋势：白色与红色占主要地位；接下来是黑色；黄色和绿色很罕见；蓝色则完全缺失。

说实话，在《圣经》中，绿色作为一种色彩也几乎是缺失的。当希伯来

语《圣经》中出现"yereq"、拉丁语《圣经》中出现"viridis"的时候，指的几乎总是草地或植物，而从不是一件绿色的衣服、织物或器物。只有当《圣经》中提到绿宝石的时候，绿色才真正登场了两次，都是作为十二种宝石之中的一种：一次是用于装饰祭司的圣衣（《出埃及记》，XXⅧ，17—20）；另一次是用于建造天界耶路撒冷城墙的根基（《启示录》，XXI，19—21）。但这只是两个特例而已。真正的绿色在植物上、在田野里、在树林里、在牧场里，它能使人感到安详与放松；而一旦它变质成为"暗绿色"，就经常与尸体和死亡联系在一起。

经文中对绿色描写得如此之少，或许也影响了基督教早期的教父们（译者注：这里的教父指早期基督教会历史上的宗教作家及宣教师的统称。拉丁语：Patres Ecclesiae；法语：les Pères de l'Église）。尽管他们对于发掘色彩的象征意义十分热衷，[44]但对于一种几乎没有在《圣经》中出现过的色彩，又能说出什么呢？弗朗索瓦·雅克松（François Jacquesson）曾经就9世纪中期之前教父们的著述文字做过一个统计，其结果非常能够说明问题。他将《拉丁教父全集》（拉丁语：Patrologia Latina，收录了13世纪之前所有基督教思想家文字作品的巨著，由米涅神父等人于1844—1855年整理发表[45]）的前一百二十卷中，所有关于色彩的词语全部清点出来，并且进行了非常有意义的统计工作。在所有关于色彩的词语中，白色占百分之三十二；红色占百分之二十八；黑色占百分之十四；金色/黄色占百分之十；紫色占百分之六；绿色占百分之五；蓝色则不到百分之一。[46]诚然，这项统计针对的文字有一定特殊性，涉及的内容主要是《圣经》注解、基督教教义、圣徒传记以及道

德说教。但是，如果将目标换成同一时代的技术论文、百科全书、叙事作品或文学作品，得到的结果会有本质性变化吗？这还真的不好说。

无论如何，对于绿色的象征意义而言，教父们没有给出任何明确的谕示。我们最多只能发现，无论是青春、活力、希望等正面意义，还是混乱、贪婪与疯狂等负面意义，在教父们的著作中都没有提及。对他们而言，绿色仅仅是植物的颜色而已。有几个教父认为，制作十字架的木头是绿色的，因而将绿色赋予了象征救赎的正面意义。但这并不是主流观点，只有几个专门研究礼拜仪式的学者在注释中提到这一点。

事实上，在12—13世纪之前的文献中，有关色彩象征意义的大多数信息，只能在礼拜仪式这个领域中找到，在这个领域里色彩首次作为独立的抽象概念，而不是光线或材质的附属品出现。后来，随着纹章的问世，色彩的世界发生了天翻地覆的变化，可用的文献资料也增多起来。

中庸的色彩

遗憾的是，至今还没有哪位学者专门研究过礼拜仪式中色彩的出现与传播问题。关于礼拜仪式的研究成果众多，但很少提到色彩。在很多方面，我们现有的知识还很贫乏。[47] 无论如何，我们可以简要概述一下13世纪之前礼拜仪式的发展历程。[48]

在基督教诞生之初，礼拜仪式上的祭司并不会穿着任何特殊的服饰，他主持弥撒时穿的就是日常服装。后来，专用的祭服出现了（披肩、长袍、襟带、祭披、饰带），但制作祭服的织物都是未经染色的，因为教义认为，色彩是不纯洁的。随着时间的推移，祭服的颜色又分成了两种：一种是白色，用于复活节以及重要宗教节日的弥撒；另一种是黑色，用于安魂弥撒和忏悔弥撒。在早期教父们的著述中，都认为白色是庄严、神圣的色彩，而黑色则象征着罪孽和死亡。到了加洛林王朝时代，当教会中弥漫着奢华风气时，黄金以及各种鲜艳色彩也开始在礼拜祭服上占据一席之地。但在不同的教区，在礼拜仪式上对色彩的使用也各不相同。到公元1000年之后，在整个罗马天主教世界范围内，终于建立起了一套共同的关于礼拜仪式的惯例，至少对于几个主要的重大节日达成了一致：圣诞节和复活节使用白色；耶稣受难日使用黑色；圣灵降临节使用红色。而对于其他场合，尤其是属于圣徒的节日以及平

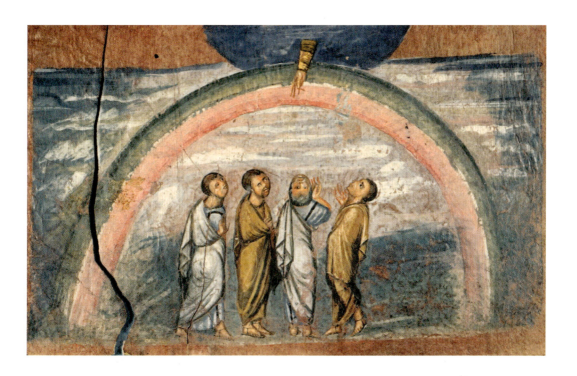

《圣经》中的彩虹 ……

在《圣经》的注解中，彩虹是联系上帝与人的一道桥梁。我们在这里看到的，是大洪水过后的彩虹，它象征着庇护与和平。在中世纪的图片里，彩虹与我们所熟知的完全不同：首先其中并没有七种色彩，多数情况下只有两种（如本图）、三种或四种，而且色彩排列的次序也与光谱不同。在中世纪早期的彩虹图片中，绿色经常出现，而蓝色则从未见过。

《维也纳创世记》中的插图，叙利亚，6世纪上半叶。维也纳，奥地利国立图书馆，希腊语神学抄本31号，3页正面。

日的弥撒，各地的习俗仍然还有很大差别。

到了中世纪最伟大的教宗——英诺森三世（Innocent Ⅲ，1198—1216年在位）的时代，一切又发生了变化，英诺森三世将罗马使用的礼拜仪式惯例逐渐推广到了整个天主教世界。他在很年轻的时候（1195）就写下了一部关于礼拜仪式的重要论著，当时他还未登上教宗宝座，只是一名在教廷里没

有多大权力的红衣主教而已。这本著作名叫《论弥撒的奥秘》（拉丁语：*De sacro sancti altari mysterio*），[49]根据当时的习惯做法，英诺森三世在其中编纂引用了大量前人的论著资料。对我们而言，这部著作的优点在于它在色彩的符号象征意义方面发表了许多看法，超过了之前的任何一部著作，它详细描写并注解了在12世纪的罗马，每种色彩在礼拜仪式上的地位和功能。

针对白色、红色和黑色，英诺森三世并没有提出多少新的见解，与和诺理（Honorius）、鲁柏特（Rupert de Deutz）、让·贝莱特（Jean Beleth）等前代教父的观点基本一致，但他将涉及的宗教节日补充得更加完整了一些。白色，作为纯洁、欢乐与光辉的象征，用于一切属于基督、天使、圣母的节日[50]；红色，既能象征圣灵之火，又代表基督为救赎世人而流的鲜血，用于圣灵降临节以及属于使徒、殉教者和十字军的节日；黑色则与死亡和忏悔脱不开关系，用于耶稣受难日、安魂弥撒、忏悔弥撒以及将临期和封斋期。但是，在论述到绿色时，英诺森三世提出了自己独有的观点，他认为绿色象征希望和永生，这是一项从未出现过的新见解，他在书中写下这样一段话：

> 奥托三世正面坐像……

加洛林王朝的帝王们选择红色作为皇室的色彩，这种红色是从古罗马的绛红继承而来的，与拜占庭的红色相仿。奥托王朝将这一做法延续下来，并且经常用绿色与红色搭配。后来的萨利安王朝和霍亨斯陶芬王朝也一直延续这一做法：从这时起红色代表帝王的威严，而绿色则代表王朝的统治。这一做法到了14世纪初卢森堡王朝登上帝位时就终止了。

《奥托三世福音书》中的插图，赖兴瑙，约998—1000年。慕尼黑，巴伐利亚州立图书馆，拉丁语抄本专著4453号，23页正面。

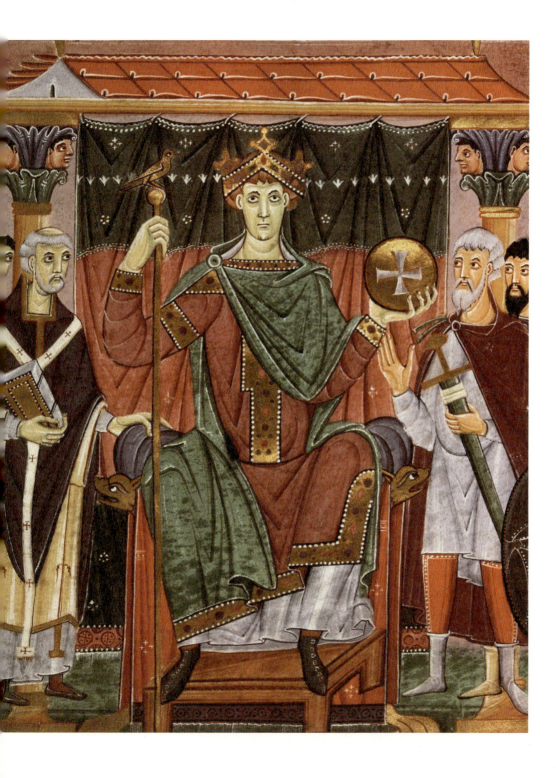

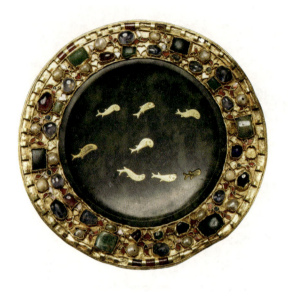

绿色蛇纹石圣盘……

这个镶有黄金鱼饰的蛇纹石圣盘是一件 1 世纪时期的古罗马作品。镶宝石的圆形金银器皿，或许是在 9 世纪下半叶才出现的。这件色彩缤纷的器具，曾藏于圣德尼修道院的珍宝馆，在很长时间里，它都用于法国王后的加冕典礼。

巴黎，卢浮宫博物馆，艺术品部，编录号码 415。

在次要的节日或平常的日子里，当白色、红色和黑色都不适合的时候，则应该使用绿色，因为与白色、红色和黑色相比，绿色是一种中庸的色彩。[51]

绿色是一种"中庸的"色彩！这句话可一点都不寻常。不仅是因为绿色成了基督教礼拜仪式上排名第四位的色彩，高于黄色和蓝色，[52]而且在英诺森三世建立的这个白—红—黑三极色彩体系中，绿色处于正中央的位置。从一方面讲，英诺森三世继承了《圣经》和希腊—罗马传统，将白—红—黑放在了最主要的位置；另一方面，他将以往不受重视的绿色也放在了一个相当重要的地位上。对于这个色彩体系的良好运转而言，绿色在其中是不可或缺的。在英诺森三世笔下，"中庸"并不意味着不重要。由于在次要的节日和平常的日子里都应该使用绿色，所以从客观上讲它成了在礼拜仪式上最常见到的色彩。这可是一项重大的变革，况且从 13 世纪开始，整个天主教世界的

礼拜仪式逐渐趋同，大多数原本保留地方惯例的教区也逐渐受到罗马的影响。结果，在天主教世界的大部分地区，绿色都成了礼拜仪式的重要组成部分，并且因此而获得了一定的神圣地位。[53] 当然，在宗教和象征意义方面，它的地位还不如白色、红色和黑色来得高，但已经超过了黄色、蓝色、紫色以及其他所有色彩。

那么这一次绿色地位的提升又是源于何处呢？是源于对色彩的学术思辨吗？的确，在12—13世纪，学者们对色彩的思辨成果众多，尤其是关于彩虹。人们重新认识了亚里士多德，虽然后者并未发表过关于色彩的专题著作，但他在自然哲学方面的著作中，[54] 多次将绿色放在轴线形色彩序列的中央位置。对于亚里士多德而言，绿色完全可以说是一种"中庸的"色彩。到了2—3世纪，出现了一篇名为《色彩》（拉丁语：*De coloribus*）的短论文，这篇论文署名亚里士多德，其实是后人假托他的名义写的。但这篇文章在中世纪前期流传很广，而随着它的流传，文章中所谓的"亚里士多德色彩序列"也逐渐深入人心，这个序列是：白—黄—红—绿—蓝—紫—黑。直到17世纪之前，这个序列都是对色彩进行科学分类的基础。那么，12世纪末的罗马教廷，是否已经受到这个色彩序列的影响呢？

这个问题很难回答，或许我们应该在别处，如世俗文化中寻找解释。上文曾经提到过，在罗马人的日常生活中，绿色的作用并不重要，罗马帝国后期的"蛮族时尚"并不足以真正提升绿色的地位。只有在任性而热衷华丽服饰的贵族妇女中，绿色曾经短暂地流行过几次而已。到了5世纪，日耳曼人大举入侵之后，情况就完全不一样了。日耳曼人带来了一些新的染料制作方法，以及与罗马民

众截然不同的服装习俗。在色彩方面，罗马的传统是以白、红、黄为主的纯色服装；而日耳曼人则偏爱蓝色、绿色、黄色，并且喜欢将不同的鲜艳色彩搭配组合在一起。这两个民族使用的黄色也不是一种：罗马人的黄色更加偏橙，而日耳曼人的黄色更加偏绿。在拉丁语中甚至创造出了一个词语"galbinus"，专指这种偏绿的、在罗马人眼中很难看的黄色。[55]

那么，究竟过了多长时间，罗马和日耳曼这两个民族相去甚远的着装习俗，才逐渐融为一体的呢？由于缺少资料来源，这个问题不好回答。对历史学家而言，墨洛温王朝时代的服装时尚还是一片空白，即使是那时的王侯贵族也没有留下多少衣着方面的记录。此外，在浪漫主义文学作品中，作家往往凭借自己的想象，给生活在5—7世纪的人物臆造了这样的衣着：长袍、短斗篷、腿上系着绑腿；颜色鲜艳，并且有着丰富的条纹和棋盘格装饰；服装上饰以大量的裘皮和动物皮革。文学作品中的这些臆测内容造成了许多错误观念，对研究真实的历史产生了干扰。后来，图片资料逐渐增多，至少对于贵族阶层是如此，从这时起，历史学家才拥有了足够的资料来探索人们的衣着习俗。这些图片显示，在服装方面，高卢-罗马与"蛮族"已经合流：服装的款式依然是罗马式的，但颜色已经变成了日耳曼人所喜爱的。日耳曼人在染色方面拥有更加先进的技术，这可以部分解释这一变化，尤其是在绿色系以及蓝色系中，尽管蓝色在这时的地位还非常低。要等到中世纪中期，蓝色才真正地在色彩世界中崛起。

总之，与古罗马的帝王们相比，查理大帝和他的继任者们身上的绿色更多，但他们也不会穿纯绿的衣服，多数是与象征权力的红色搭配。我们在这

里不可能真正地进行统计，别忘了中世纪的图片资料也并非"像照片一样"真实，但必须承认，从 9—12 世纪，红绿两色是画家为帝王、王侯和其他大人物绘制肖像时，使用最多的两种色彩。只有在意大利南部以及伊比利亚半岛这两个地区是例外。[56]

除了日耳曼人之外，绿色也是斯堪的纳维亚人喜爱的色彩。许多史官都曾经记录过，在长达三个世纪的时间里，那些袭击海岸、逆河流而上劫掠教堂和修道院的诺曼海盗，经常穿着绿色上衣。[57] 在北欧，制造绿色染料是一件相对容易的事情：从荨麻、蕨草、车前子、桦树叶、桦树皮中能够得到各种色调的绿色染料。

但是，这些染料并不能很好地渗入织物的纤维，因此染出来的绿色既不鲜明也不持久。许多资料显示，对于北欧的海盗和水手——所谓"维京人"——而言，他们认为绿色能够带来幸运。大约比公元 1000 年略早一点的时候，有一群冰岛移民在他们的首领"红胡子埃里克"的带领下，来到格陵兰。这些移民在格陵兰建造了定居地，并给这个巨大的岛屿起了一个流传至今的名字："绿色之地"（Grønland）。之所以选择这个名字，并不是因为当地的植物生长得非常茂盛，[58] 更重要的是，对于这些来自北欧的人们而言，绿色的土地象征着希望、幸福和繁荣。

伊斯兰之绿色

本书的主旨，是从社会和文化方面论述绿色在西欧世界的历史，而不是这种色彩在全球范围内的历史。对于历史学的研究者而言，色彩课题首先是社会课题。因此，我多次强调，我的研究工作是限定在一个既定的文化地域范围之内的，不能将其结论简单地普遍化，也不能仅以一知半解的神经生物学为基础，陷入狭隘的唯科学主义。人类是一种群居动物，总是在社会中生存的。

比较研究法经常能带来有益的成果，尤其是针对在地域上相邻，并且相互来往、交流不断的社会进行比较，得到的成果会更加丰硕。中世纪的伊斯兰世界与欧洲基督教世界，正好就属于这种情况。在下一章中，我们将要把绿色的历史推进到公元1000年之后，而在此之前，我们可以扼要地看一看这种色彩在伊斯兰世界经过了什么样的变迁。中世纪的伊斯兰世界是极为辽阔的，从北非的摩洛哥延伸到中亚，直至印度的边境。我们的目光现在投向7—12世纪伊斯兰教发源的阿拉伯地区，那是"伊斯兰教的初兴"之地。[59]

根据伊斯兰教教义，《古兰经》是真主安拉的谕示，通过大天使吉卜利里传授给穆罕默德。《古兰经》定本直到穆罕默德逝世二十多年后才编纂完成，由奥斯曼（Othman）哈里发颁行为官方版本。此后，《古兰经》虽然也经历

药用植物 ……

古希腊的医生曾经使用过很多种植物治疗疾病。阿拉伯医学继承了希腊医学的传统,大量增加了药用植物的数量,他们编纂了数本药典并将其传播到欧洲。其中有些药典被翻译成拉丁语。中世纪药典中常用的植物包括:罂粟、颠茄、山楂、缬草、薄荷、金丝桃、柳树和椴树。

摘自12世纪一本阿拉伯医学著作的插画。巴黎,法国国立图书馆,阿拉伯文手稿2964号,5页正面。

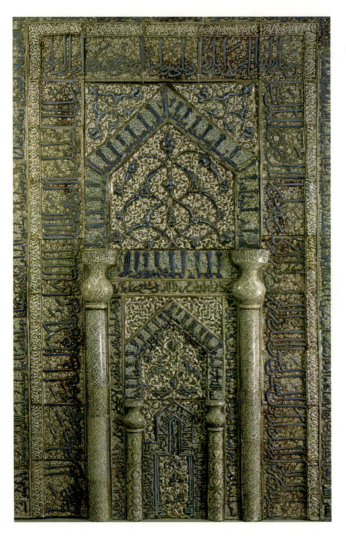

伊斯兰之绿色 ……

在伊斯兰世界,绿色起初是属于穆罕默德后代家族所建立的王朝的色彩,后来逐渐变成伊斯兰教的宗教色彩,从 10 世纪开始,绿色正式成为整个伊斯兰世界共同尊奉的色彩。作为一种受到崇拜的吉祥之色,许多清真寺中的米哈拉布都铺设绿色瓷砖,米哈拉布是清真寺里的一种壁龛,朝向伊斯兰教圣地麦加,以引导穆斯林礼拜的方向。

卡尚清真寺内的米哈拉布,1226 年。柏林,伊斯兰艺术博物馆。

了一些修订，但改动幅度都很微小。这部经典由长短不一的一百一十四个苏拉（章）组成，共有六千二百二十六个阿亚（节）。每个苏拉的内容都是独立的，分成麦加篇章及麦地那篇章，前者是穆罕默德在麦加时接受的启示，后者是穆罕默德及其追随者迁徙到麦地那之后的内容。因此，《古兰经》的内容比较分散，不够连贯，有些内容会相互重复或矛盾。

与《圣经》相似的地方是，《古兰经》中涉及色彩的内容同样很少。六种主要色彩在《古兰经》中统共出现了三十三次：白色十一次；绿色八次；黑色七次；黄色五次；红色一次；蓝色一次。[60] "蜜糖色""晨曦色"之类的比喻稍微多一些，但与《圣经》相比较少。我们在这里关注的主要还是绿色，在《古兰经》中，绿色的符号意义总是正面的，它象征着植物、春天、天空和天堂。与黑色和黄色不同，《古兰经》中的绿色从不会带有任何负面意义。那么，这就足以赋予绿色一种神圣的地位了吗？恐怕还不够。绿色之所以超越其他一切色彩，成为代表伊斯兰教的色彩，除了《古兰经》之外，还有另一个因素的影响。

据说，从7世纪起，穆罕默德在他生命中的很长一段时间，都对绿色有着明显的偏爱：他喜欢戴绿色的头巾，并且，尽管他自己身上穿的大多数是白色衣服，但他生活的环境中大量使用绿色织物来装饰。在战争中，他的军旗有时是绿色的，有时是黑色的。尽管文献中的证据并不是非常可靠，有时还会相互矛盾，但与穆罕默德同时代的许多追随者都肯定了他对绿色的偏爱，既然大家都这么说，最后就成为公认的、不可辩驳的事实。

在632年穆罕默德逝世后，绿色并未立即成为新兴的伊斯兰教的色彩，

而是成了穆罕默德家族建立的王朝的色彩，至少是他的直系后代所尊奉的色彩。从此，绿色就带有了政治意义，首先与倭马亚王朝的白色相对立，倭马亚王朝是穆罕默德的一位追随者（译者注：奥斯曼·伊本·阿凡）建立起来的，650—749年，倭马亚王朝以大马士革为首都统治阿拉伯帝国（倭马亚王朝灭亡后，后倭马亚王朝又以科尔多瓦为首都，756—1031年统治伊比利亚半岛）。不仅如此，绿色也与阿拔斯王朝的黑色相对立，750—1258年，阿拔斯王朝以巴格达为首都，统治着广大的阿拉伯帝国。后来，到了10世纪，自称为穆罕默德之女法蒂玛后代的法蒂玛王朝与巴格达决裂，不再接受阿拔斯王朝的统治，他们定居在埃及，以开罗为首都，并选择绿色作为王朝专属的色彩。

可见，在公元1000年前后，绿色还不是伊斯兰教的宗教色彩，而只是属于一个王朝的家族色彩而已。到了12世纪，情况又发生了变化，绿色的地位逐渐神圣化，并且在法蒂玛王朝灭亡后，绿色的政治含义逐渐减弱，宗教含义有所增强，不再专属某个王朝，而成为属于整个伊斯兰世界的色彩。阿拔斯王朝的黑色、穆拉比特王朝的白色以及后来的穆瓦希德王朝的红色，这几种色彩之间的对立依然持续，有时还很激烈。但绿色已经高踞这几种色彩之上了，信奉伊斯兰教的各支阿拉伯民族都高举绿色的旗帜。除了上述这些因素之外，十字军的多次东征恐怕也是其中的重要原因之一。面对白红相间的十字军战旗和战袍，穆斯林需要一种与之对比鲜明的色彩，作为自己的战旗颜色，他们选择了绿色，从此，绿色战旗飘扬在从西班牙到北非再到近东的广阔战场上。或许，基督教徒眼中对绿色的反感，使这种色彩在敌对阵营里的地位反而上升了。同样，在新月成为伊斯兰世界的标志符号的过程中，十

字军很可能也发挥了作用。在整个人类的历史上，在符号标志之间的战争中，敌对阵营的爱与憎历来都发挥着决定性的作用。

无论如何，从 12 世纪起，绿色便永久地成了伊斯兰教的色彩。尽管在大多数社会中，每种色彩都具有积极和消极的两面性，但在伊斯兰世界，绿色的意义却始终是积极正面的。这几乎是唯一的特例。绿色的象征意义与天堂、幸福、财富、水、天空和希望相连，被穆斯林视为神圣的色彩。因此，自中世纪以来，《古兰经》的许多版本都使用绿色封面，这一做法一直沿用到今天。同样，伊斯兰教的大多数宗教领袖也穿着绿色服装。相反，在阿拉伯地毯上，绿色逐渐消失了，因为人们认为，不应该踩在如此高贵的色彩之上。

后来，土耳其人对阿拉伯世界的征服与统治并未影响到绿色的崇高地位。诚然，在奥斯曼土耳其帝国，存在着若干种具有政治意义或者作为王朝标志的色彩，其中象征中央政权的是红色。但绿色依然是唯一能够代表伊斯兰教的色彩。在今天的伊斯兰世界，绿色依然占据着至高的地位，几乎所有伊斯兰教国家的国旗上都有绿色存在，其中最有代表性的就是 1938 年起使用的沙特阿拉伯国旗：那是一面纯绿色的旗帜，上面仅有的图案是《古兰经》上第一节的文字（译者注：这里原文有误，沙特阿拉伯国旗上的文字实际上是清真言，内容为："万物非主，唯有真主。穆罕默德，是主使者。"）和一把穆罕默德的马刀。[61]

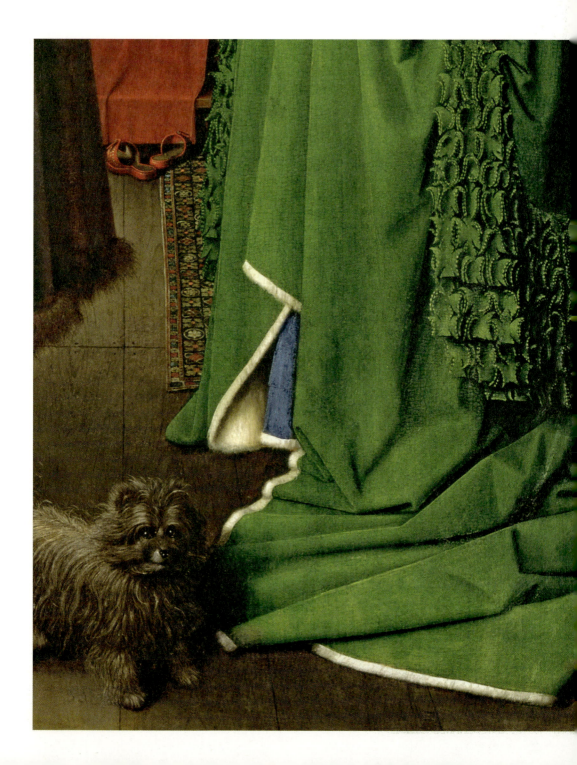

2...
骑士精神的色彩
11—14世纪

在过去的数千年里，绿色一直是低调而混沌的，对历史学家而言很难着手去研究，但到了公元 1000 年之后，绿色的出镜率有所提高，其象征意义也有所加强。在符号象征的世界里，绿色发挥了一种前所未见的功能。尽管与其他色彩一样，绿色的象征意义也是多面甚至矛盾的，但从这时起，绿色的正面含义通常总是大于其负面含义。绿色在艺术和诗歌创作中经常登场，显示出这种色彩已受到王侯贵族的重视和欣赏。从 1100 年起，绿色在教堂彩窗、珐琅器具和书籍插图中出现的比重不断增加，尤其是日耳曼国家，在那里蓝色地位的提升还不如其他地区明显。又过了几十年后，骑士文学逐渐兴起，在骑士文学作品中，绿色不仅仅象征着植物，也象征着青春与爱情。因此，在骑士冒险的道路以及比武场之上，绿色拥有一个特殊的地位。但在纹章学中，绿色还算不上是第一梯队的色彩：在骑士的装束中绿色很常见，但在他们的纹章上却很少出现。

无论如何，在中世纪中期，绿色的地位有所提升，这一点是不可否认的。诚然，与同一时期的蓝色相比，绿色提升的强度和范围都有所不如——12 世纪和 13 世纪被称为"蓝色革命"[1]——但无论从质上还是从量上讲，绿色的提升也是真实存在的，我们可以从许多领域的文献中观察到这一点。不仅在日常生活和世俗文化中，而且在艺术创作和符号象征的世界里，绿色的登场频率也比以往任何时候都更高，其地位也更加重要。

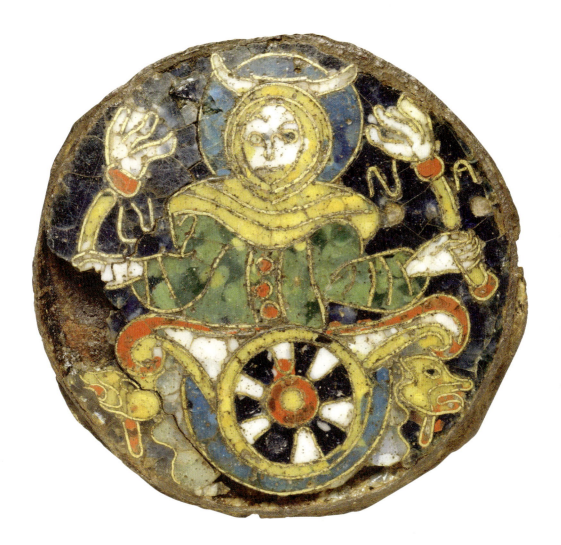

人格化的月亮 ……

在中世纪的图片资料里，让人物身穿绿黄搭配的服装经常代表着混乱（疯子、精神错乱的人）、受到嘲弄（小丑）或者背叛者（犹大）。本图中表现的人格化的月亮是这方面最古老的例证之一。事实上，在中世纪文化中，月亮是一个运行混乱无规律的天体，但在所有天体之中，月亮对人的命运影响最大。图中的月神坐在马车之上，背后有一轮光环，手里拿着两支火炬以照亮夜空。

嵌丝珐琅画。利摩日，19世纪末。纽约，大都会艺术博物馆，馆藏号17.190.688。

绿色之美

在骑士与骑士精神流行的时代，什么样的色彩才算得上美丽？这个问题不好回答。不仅是因为容易堕入年代错乱的陷阱，而且因为这方面的调研深深受到语言词汇的限制。美与丑首先就是个语言词汇的问题。而且，在事物的真实颜色、人眼观察到的颜色与作家笔下命名的颜色这三者之间，可能存在着巨大的差距。此外，对于这个时代而言，可以说历史学家得不到任何关于个人感受或个人爱好的一手资料。一切都是通过他人的目光反映出来的，或者是通过社会的目光反映出来的，贵族或者宗教价值观总在其中发挥干扰作用。因此，对一种色彩是美还是丑的判断，首先要考虑伦理、宗教、社会施加的影响。[2] 美，几乎总是等于端庄、正义、节制、传统。当然，纯粹基于视觉愉悦的色彩之美也是存在的，但涉及的主要是自然界中存在的色彩，只有它们才是真正美丽的、纯粹的、和谐的，因为那是上帝的造物。此外，尽管诗人的作品里可以找到例子，但对历史研究而言却不能当作可靠的证据使用，因为语言和词汇又一次造成了障碍。

对于愉悦、和谐、美丽这些词，中世纪人的理解和使用与21世纪的人是不同的，甚至对色彩本身的搭配与对比的感觉，中世纪人都与我们不一样。例如，在中世纪人眼中，黄绿之间的反差是所有色彩之中最为强烈的。而对

静女 ……

在 12 世纪的珐琅制品中,绿色经常与蓝色搭配,那是一种明亮纯正的绿色,有时以黄色线条勾勒边缘。到 13 世纪情况则发生了变化,红色出现的频率大大提高,而绿色则明显有所降低。

嵌丝珐琅画。利摩日,约 1170—1180 年。佛罗伦萨,国立巴杰罗美术馆,卡兰厅 632。

于我们而言，这两种色彩在光谱上是相邻的，因此我们的眼睛习惯于从黄色过渡到绿色，或者从绿色过渡到黄色，而丝毫不感到其中存在任何中断或者对立。相反，我们通常认为，红绿或者红黄之间的反差是相对强烈的，但在12世纪或13世纪，无论是画家还是科学家的色阶图谱上，红绿以及红黄都是相邻的色彩。[3] 那么，究竟如何判断中世纪色彩的美与丑呢？首先，我们现在看到的，并不是这些色彩原本的样子，而是受到岁月洗礼之后，经历变化的结果；其次，我们看到这些色彩时，环境的照明条件与中世纪的照明完全不同；最后，我们的目光中蕴含的文化观念、伦理价值和协调感觉都与古人不一样。我们今天怎么才能像12世纪或13世纪一样，区分"光泽"与"明亮"[4]、"黯淡"与"苍白"、"光滑"与"平坦"？这些词对我们来说非常容易混淆，但在中世纪则并不是相同的概念，甚至连近义词都算不上。如何才能向中世纪的画家和博物学家那样，将色彩分为"饱满的"（饱和度高）和"空虚的"（饱和度低）；分为"干燥的"和"潮湿的"；分为"暖的"和"冷的"？在圣路易（saint Louis）时代，绿色——水的颜色——属于冷色，但蓝色——空气的颜色——则属于暖色。[5]

对于某些学者而言，绿色是一种非常美丽的色彩。不仅因为它在牧场、树林和花园里占据主要地位，而且因为绿色能够愉悦人的视觉，使人感觉安静、祥和，能使人眼得到放松。这些观念早已有之，在罗马帝国时代的维吉尔、普林尼等学者的著作里都提到过，观看绿色能使眼睛感到舒适并得到休息。在古罗马，人们将祖母绿宝石研磨成粉，制造成一种眼药膏，因为他们认为绿色能补眼，对视力有好处。[6] 绿色的这种医用价值流传了数百年，结

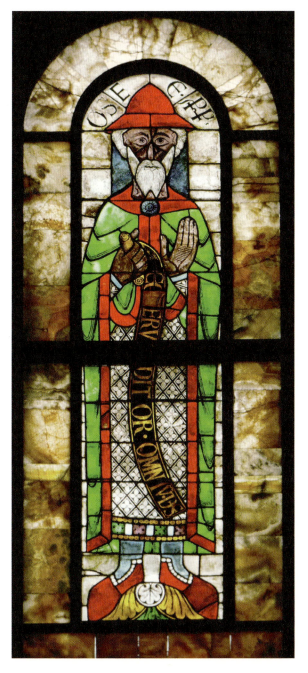

先知何西亚 ……

中世纪的教堂彩窗为色彩历史的研究者提供了许多有用的信息。但遗憾的是，12 世纪的彩窗能够留存至今的已经很少了。从中还是能观察到蓝色在逐渐增多，而绿色则在减少。在奥格斯堡大教堂，制作于 1110—1120 年的这面彩窗上，绿色仍然是画面上的主要色彩。直到数十年后，在日耳曼国家，绿色的地位仍然很重要，而在法国，从 12 世纪 40 年代起，蓝色的地位就已高于绿色。

奥格斯堡大教堂正殿高彩窗，约 1110—1120 年。

骑士精神的色彩

果它逐渐成为医学和药学的标志色彩。

在中世纪又产生了一种新观念：绿色是美丽的。因为它在那个时代的色彩序列中处于正中央的位置。在上一章中我们讲过，这一观念是教宗英诺森三世在12世纪90年代，针对礼拜仪式中使用的色彩提出来的："在次要的节日或平常的日子里，当白色、红色和黑色都不适合的时候，则应该使用绿色，因为与白色、红色和黑色相比，绿色是一种中庸的色彩。"绿色是一种"中庸的"色彩！在13世纪，"中庸"绝不是一种缺点，相反，"中庸"是一种美德，因为那个时代推崇的是节制与公平。绿色是节制的、平衡的、端庄的。因此，它是美丽的。

奥弗涅的纪尧姆（Guillaume d'Auvergne）正是这样认为的，他是中世纪最伟大的神学家之一，1228—1249年担任巴黎主教。[7]像纪尧姆这样的高级教士，我们以为他会更加推崇白色或红色，因为这两种是传统上基督教尊奉的色彩。但他最喜欢的却是绿色，因为在公元前2世纪，亚里士多德就已将绿色置于轴形色彩序列中央的位置，这个色彩序列一直沿用到古典时代和中世纪，从未有学者提出过反对意见，只是将其补充得更完整而已：白—黄—红—绿—蓝—紫—黑。我们看到，这个色彩序列与光谱完全不同，但它一直是西方文化对色彩认知的基础，直到牛顿发现了光谱才被推翻。在13世纪，人们十分关注光线与视觉的问题，纪尧姆主教的观点得到了许多科学家的赞同，而这些科学家同时也都是教士或者神学家（如罗伯特·格罗斯泰斯特〔Robert Grossetête〕、约翰·佩卡姆〔John Peckham〕、罗吉尔·培根〔Roger Bacon〕）。在色彩轴线的两端，白色和黑色给人的感觉是过于醒目、过于刚硬、

过于极端,因此会使人的眼睛感到疲倦。中世纪人认为,白色会使视网膜过度扩张,而黑色则使视网膜强烈收缩,但在轴线中央位置上的绿色,则不会对视网膜造成任何伤害,因此能让眼睛得到休息。绿色是一种舒缓眼睛的色彩,因此12世纪的诗人、教士布尔格伊的伯德里(Baudry de Bourgueil)曾经记载,那时人们更喜欢在绿色的蜡板上书写,而不喜欢白色或黑色的蜡板。出于同样的原因,抄写员和插画师手边经常准备一些绿色的器物,如祖母绿宝石,用于在工作之余凝视以舒缓眼睛的疲劳。[8]

还有许多学者认为,绿色也是一种快乐的色彩,"欢笑的色彩"(拉丁语：color ridens,圣文德〔saint Bonaventure〕语[9]),能使画面变得鲜亮活泼。因此在彩窗、珐琅和绘画等艺术作品中,绿色的使用很多,而且这一类艺术品中使用的绿色总是鲜艳而相对较浅的。诚然,12世纪中叶之前的彩窗作品,能够流传至今的非常少,但无论在完整保存下来的彩窗还是其残片中,都能看到绿色的存在,尤其在日耳曼国家,绿色的地位更加重要。奥格斯堡大教堂内,记载先知事迹的彩色拼花大玻璃窗是一个令人印象深刻的例证：这座教堂的彩窗制作于1110—1120年,其中绿色部分的面积相当大。[10] 同样,在12世纪制造的珐琅器皿上,绿色也是一大主角,经常与蓝色或白色搭配。到了13世纪,无论是彩窗还是珐琅方面,绿色的地位有所回落,尤其是在法国,蓝色的地位大大提升,在圣路易时代,红蓝搭配成为主流,相比之下绿色变得较为低调。在神圣罗马帝国的领土上,绿色的地位得以保持得更久一些,但还是无法与罗曼时代相提并论,直到18世纪末第一波浪漫主义运动袭来,情况才发生了改变。

绿色之地：果园

如今，谈到绿色，我们会本能地想到自然，绿色与自然之间的联系是公认的、明显的事实。对我们而言，自然就是绿色的。然而在历史上却并非一直如此。在我们的祖先心目中，对自然的概念要比我们宽广得多，并不仅限于植物范围内。在中世纪，自然概念涵盖上帝的所有造物，包括所有动物和植物，但并不仅仅是动植物而已。有些神学家将自然定义为"所有个体的共有之物"。另一些人的定义更加具体，更加"物理"，他们认为自然是"生命体与非生命体的总和"，自然界中的一切都是空气、土地、火与水这四种基本元素相互结合的产物。其中，每一种元素都拥有专属的色彩，因此自然是由四种色彩组成的：白色（空气）[11]、黑色（土地）、红色（火）、绿色（水）。事实上，在中世纪，代表水这个概念的是绿色而不是蓝色，我们在后面还会谈到这一点。

> **果园里的植物** ……

中世纪的果园是一个精心布置的空间，其中种植了大量的果树和葡萄藤。在果园的中心位置总有一块小草坪，四周环绕着长椅和大量的花朵，而花朵之中玫瑰、百合和鸢尾花占据多数。

《事物的本质》手稿中的插图，埃弗拉·戴斯潘克绘制，约 1480 年。巴黎，法国国立图书馆，法文手稿 9140 号，289 页反面。

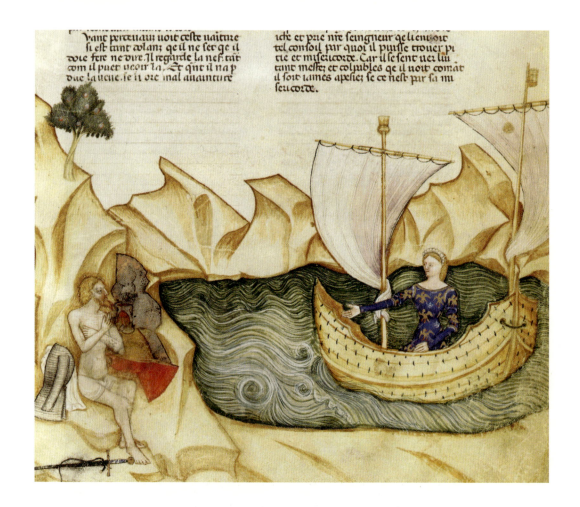

放逐到海岛上的珀西瓦里……

在中世纪的图片资料中,表现大海的画面很常见。海水的颜色有时是绿色的,有时是蓝色的,但直到 15 世纪还是以绿色为主。画家用轻重不一的波浪线来表示水流的动向,让人理解海水是平静还是汹涌。有时画面中还会出现几只海怪的形象,这样读者就能明白画面中是大海而不是湖泊或者河流。

伦巴第地区手稿《寻找圣杯》中的插图,米兰,约 1380—1385 年。巴黎,法国国立图书馆,法文手稿 343 号,32 页正面。

可见，在中世纪，自然的内涵非常丰富，其中包括众多复杂多变的成分在内。[12]至少在科学界是这样的，而在绘画或诗歌这些思辨性没有那么强的领域，从12—13世纪开始，自然的概念范围逐渐缩小，越来越与植物环境联系在一起，然后又具化为花园、牧场、树丛、森林这些地方。这样的观念在古罗马时代就已经存在了，尤其是那些歌颂乡村之美的诗人（如维吉尔）。对中世纪早期的学者和艺术家而言，自然的概念也不陌生，但到了封建时代，骑士文学和骑士精神的兴起才将它的重要性提升到一个新的高度。骑士文学对树木和花草等植物的描写非常重视，这些大量出现的描写段落能够引导人们去关注绿色和喜爱绿色。很久之后，浪漫主义文学的兴起将"自然"与"植物"这两个概念联系得更加紧密，并且最终将绿色变成唯一能代表自然的色彩。

在中世纪中期，有一个地方是最能体现人们对绿色植物有多么偏爱的，那就是果园。果园是一个放松身心、舒缓情绪的地方，也是一个充满生命、饱含希望的地方。从果园的名字（verger）就能看出，这里充满了绿色。在古法语中，果园叫作"vergier"，这个词直接从拉丁语的"viridarium"（园林）衍生而来，而"viridarium"则源于"viridis"，这个形容词在拉丁语中用于形容所有绿色以及与绿色相关的事物。"viridarium"这个词的词形在古典拉丁语和中古拉丁语中一直都没有变化，起初可以指任何绿色的地方，或者绿色植物茂密生长的地方，后来，它的含义固定成"园林"，再进一步缩小成"种植果树的园林"。[13]

在12世纪和13世纪的骑士传奇中，我们可以找到大量对果园的描写文字。[14]果园的构成元素总是有那么几样：首先是一面围墙，与所有园林一样，

果园是一个封闭的空间，通常为方形；果园的大门具有非常重要的象征意义，要想进入这扇门，通常需要经历某种考验（与恶龙搏斗、战胜某个厉害的骑士等）。其次，果园里必须有一个或若干个区域是遍植树木的，可以是果树，也可以是其他树种，葡萄藤在果园里也经常出现。在果园的中心位置必须有一块小草坪，上面点缀着花朵，四周环绕着木质的长椅，人们可以坐在这里观赏景色，享受花朵的香气。在草坪的中央要有一座喷泉，泉水不断从中涌出，被引入小溪和水渠，以灌溉园中的花草树木。在中世纪的所有果园里，一道用于灌溉的活水是不可或缺的。除了这些必备的元素之外，果园里还应该有若干亭台楼阁以及具有熏香或医疗作用的植物。这里的一切都井然有序，按照东南西北四个方向的象征含义分布在果园之内。此外，果园里还饲养诸多动物：首先是鸟类，它们的歌声伴随着水声成为园内的乐曲；其次是兔子、松鼠之类的小动物，它们在草地上或树丛中嬉戏玩耍；有时还有鹿甚至猛兽的存在，当然，猛兽需要被关在兽笼之中。与作家相比，画家的风格往往更加大胆，在某些绘画作品中为果园添加了超现实的幻想动物：独角兽、狮鹫、凤凰等。

骑士文学中的这一类果园，其实是以《创世记》开头提到的伊甸园为样板的："耶和华上帝在东方的伊甸栽了一个园子，把所造的人安置在那里。"[15]在中世纪的文献资料里，意欲将伊甸园具象化的文字和图片不在少数。最常见的一种是一个锯齿状围墙环绕的花园，四周是熊熊火焰，从花园的中央流出四条天堂的河流。伊甸园里生长着大量的植物和动物，在各种树木之中，最重要的一种叫作"知善恶树"，上帝禁止亚当和夏娃摘取树上的果子。在

地中海沿岸，传统上认为"知善恶树"是一棵无花果树或是葡萄树；后来在西班牙，人们又认为它是一棵橙树或是石榴树。在中欧地区，充当"知善恶树"角色的是苹果树，主要是因为苹果在拉丁语中叫作"malum"，与"恶"的词形完全相同。直到近代，人们都认为夏娃受到蛇的诱惑而摘下并与亚当分食的禁果就是苹果，因此苹果被认为是享乐之果、原罪之果、天堂之果，也是堕落之果。

现实中建造的果园与文学作品中的果园非常相似，但也不是完全相同。建造这些果园的首要目的，也是休息和娱乐，而不是种植果树。中世纪人建造果园的样板，是罗马诗人（维吉尔、奥维德）和农学家（瓦罗、科鲁迈拉、帕拉狄乌斯）在文字中提到的罗马园林，还有十字军东征后带回来的、令他们流连忘返的东方园林的形象。果园中的大多数植物纯属观赏作用，只有少数作为食用、药用或者制造染料使用。从12世纪开始，在西欧国家，王侯贵族建造的果园与修道院风格的园林之间的差异变得非常明显，后者中的菜地和墓地依然占有很大一部分的空间，[16]而前者与骑士文学中的果园越来越相似。大约1230—1235年，纪尧姆·德·洛利思（Guillaume de Lorris）在《玫瑰传奇》(*Le Roman de la Rose*) 中曾经花费了大量篇幅描写这样一个果园：

> 整个果园里遍栽着各种树木，有高大的月桂树、松树、橄榄树和柏树；树干粗壮、枝叶繁茂的榆树；还有枥树、榉树、树干笔直的榛树；白杨树、梣树、枫树；还有高耸入云的冷杉和橡树。我无法继续列举树木的种类了，因为我也认不全每一种树木的名字……

在果园里生活着黄鹿和狍子,树上还有大群松鼠蹿来蹿去。白天,兔子都从洞穴里跑出来,在碧绿的草坪上享受阳光。树荫之下随处可见清澈的泉水,水中既没有昆虫,也没有青蛙。泉水汇聚成一条条小溪,低声欢呼着流淌到四方。纤细而茂密的小草在泉水两边生长发芽,躺在上面如同在床上一样柔软舒适。

为这里画龙点睛的则是五彩缤纷的花朵,无论冬夏,紫罗兰在四季盛开,还有鲜润欲滴的长春花,以及各种或洁白,或嫩黄,或朱红的花朵。[17]

在这样一座果园里,各种色彩都不会缺少,但其中占主导地位的还是绿色:树木是绿色的,青草是绿色的,溪水是绿色的;还有人们穿的绿色衣服、使用的绿色器具、装饰室内的绿色织物。为绿色赋予正当地位的,是《圣经》中的一段著名文字,叙述上帝将陆地与海洋分开之后,创世的第三天:

神说:"地上要长出青草、结种子的蔬菜和结果子的树木,各从其类,在地上的果子都包着核。"[18]

可见,从《创世记》的开头,上帝就指定绿色作为丰饶与繁茂的色彩,而花园在《圣经》里也拥有多方面的象征意义。在《圣经》后面的篇章《雅歌》之中,又将女主角书拉密新娘比喻成"山谷里的百合""上锁的花园""封闭的泉水"和"园中的泉,活水的井,从黎巴嫩涌流而下的溪水"。同样,

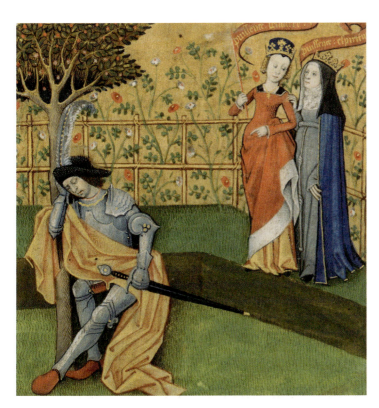

沉思之地 ……

中世纪的果园是娱乐与休息的地方，是悠闲散步与邂逅爱情的地方。但这里也是人们沉思默想的地方，有人在这里睡着后就被带往梦想的国度。

《果园之梦》手稿中的插图，罗比奈·泰斯塔尔绘制，约1470—1480年。巴黎，法国国立图书馆，法文手稿537号，4页正面。

在《新约》中，以园丁形象示人的耶稣，在中世纪末期的绘画作品中登场频率也相当高。在耶稣复活之后不久，抹大拉的马利亚在客西马尼园的空坟旁哭泣，这时一个男子站在他的身旁，马利亚却没有认出他来，以为他是园丁（在许多绘画作品中，这个男子都戴着稻秸做的帽子，手里握着铁锹），就对他说："先生，若是你把他移了去，请告诉我，你把他放在哪里，我去把他移回来。"在认出耶稣之后，马利亚匆忙来到耶稣跟前，耶稣对她说："你不要碰我。"（拉丁语：Noli me tangere）。[19]

每座建成的果园都是一个充满象征符号的空间，其中的每棵植物都拥有自己的含义。花卉的象征含义随着时代和地域的不同而变化，其颜色、香气、

花瓣的数目、叶子的形状、花朵之间的间距、花期的季节与长短，都具有特定的意义。尽管如此，对于中世纪中期，还是可以总结出几条大体上的原则：百合象征纯净与贞洁；玫瑰象征美貌与爱情；鸢尾花象征庇护与繁荣；紫罗兰象征谦逊与服从；铃兰象征清新与脆弱；耧斗菜象征勇气与"温柔的忧郁"。同样，每一种树木也有其象征含义：橡树（在果园里相对罕见）象征权力与君主的统治；榆树象征正义；橄榄树象征和平；椴树——这是古罗马人和古日耳曼人最喜欢的树木，或许也是中世纪人最喜欢的树木——象征爱情、健康和音乐；松树象征正直与果敢；无花果树象征丰饶与庇护；紫杉与柏树象征悲伤与死亡；枥树和榛树象征魔法；花楸树和桑树象征谨慎；梣树象征坚韧。大部分树木的象征含义都是正面的，只有几种是具有两面性的（杨树、柏树、榛树）；但只有紫杉、桤树和胡桃树这三种是真正带来不祥的树木：紫杉是有毒的，通常种在墓地里，从而与死亡联系在一起；桤树生长在沼泽里，而那里别的树木都无法生存，而且桤树的木质呈淡红色，令人联想到流血；至于胡桃树，主要是因为它的树根带有毒性，栽种在牲畜棚附近会导致牲畜死亡。[20]

绿色的季节：春季

在中世纪，绿色不仅属于果园这个特定的地点，也属于一个特定的季节——春季。伦理学家、百科全书作者以及纹章学家等喜欢在色彩与基督教义、自然界、医学等方面的元素之间建立某种联系（如色彩与金属、色彩与行星、色彩与黄道十二宫、色彩与四季、色彩与一周的七天、色彩与七宗罪、色彩与人的脾性等），这些人一致认为，绿色应该与春季——一年的第一个季节，也是最受人喜爱的季节联系在一起。对于其他色彩与其他季节之间的联系，就存在着一定的争议。夏季通常分配给红色，但有时也会给金色或橙色；秋季则是黄色或黑色（因为黑色是土星的色彩，也是忧郁的色彩），少数人认为秋季应该是棕色；冬季则有时是白色，有时是黑色。[21] 可见，季节与色彩之间的联系是相对松散、不那么紧密的。只有春季总是与唯一的色彩紧密地联系在一起，那就是象征生命与活力的色彩——绿色。

这样一种联系并不会令人吃惊。春天，植物的复苏使自然披上了绿装，这是一种鲜嫩欢快的绿色，在中世纪的认知里，"鲜嫩欢快"这样的形容词不仅用于春季，也用于青春、节日、音乐还有爱情。所以在中世纪，绿色是爱情的色彩，或者至少是世俗之爱的色彩。

在古法语和中古法语中，有一个与绿色"vert"密切相关的名词"la

reverdie",它用于形容春天之美、自然复苏以及随之而来的欢快情感。在原始的本义里,这个词是"绿植"或"树叶"的同义词。但用来作时间状语时,它专指春季的开端,这时树木和植物纷纷"披上绿装"(reverdir)。从这里引申开来,它也用于表达每个人在春天感受到的喜悦。如同纪尧姆·德·洛利思所说的那样,春天"使心灵得到极大的喜悦"(古法语:met el cuer grant reverdie)。[22] 最后,在抒情诗这个领域,"la reverdie"还可以指一种用诗歌体写作的剧本,这类剧本专门歌颂春天的回归、人们心中随之感受到的幸福以及随着春天的到来而产生的爱情。

在拉丁语里,也存在另一个将绿色与春天紧密联系的词语:无论是古典拉丁语还是中古拉丁语中,最常用的一个表示春天的词就是"ver",这个词在现代法语中留下的痕迹已经很少了("vernal"〔春天的、春分点〕、"primevère"〔报春花〕)[23]。这个词的词源存在争议,但很多人倾向于认为它与"viridis"(绿色)有关,并且认为在拉丁语词汇中,春天也是最能代表绿色的季节。诚然,从语音规则的角度上讲,这两个词之间的关系未必多么密切,但从语义上以及象征含义上看,它们之间的联系几乎是不言自明的。

13 世纪一些伟大的百科全书作者(多玛斯·康定培、英国修士巴特勒密、

> 果园里的动物 ……

在果园里,动物的种类并不比植物少。大量的动物共同生活在这里,不仅有鸟类、兔子、松鼠、豚鼠等小型动物,还有鹿、麂、狍子等大型动物,有时还会出现狐狸甚至独角兽。

纪尧姆·德·马肖手稿《狮子的故事》中的插图,约 1350—1355 年。巴黎,法国国立图书馆,法文手稿 1586 号,103 页正面。

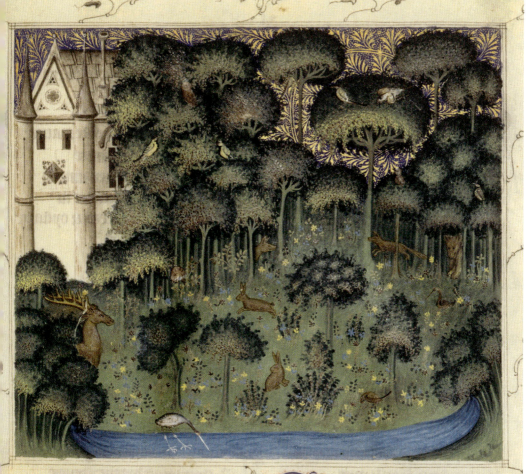

Q uant la saison
D ouce declive
Q ue par droit
R oute riens se tichne
S elonc nature a faire ioye
S i quil nest cuers
Q ui ne se ioye
T ant assis en tuer uillam cour
C ar maint lamuieut

E t li oysillon seu esgaient
Q ui a faire ioie se staient
E t li prient en leur latni
T ous dis au soir et au matin
I oliement sa droite rente
Q ue el pseaus et saute ou deschure
E t face beste en cauenue
P ource quil a este eu mue
C ar nature si leur commande
Q ue el pscais a chanter entende
S i que pprez par rinages

博韦的樊尚)以及一些农学家(皮耶特罗·克雷申齐、戈蒂埃·德·亨莱)都曾在论著中强调过这样的联系。此外,这些学者有关季节的论著颇多,涉及春季的许多论点直到今天还被反复引用。从他们的著作中我们可以读到,在春天太阳会逐渐变热,雪都融化了,因此河流里的水变得更多,会泛滥到陆地上来;冬眠的动物都醒来了,迁徙的候鸟也回到了家乡。植物都发芽了,树上的叶子越来越多,越来越大,花朵也绽放了;四处都能看到新长出来的嫩绿色小草,皮耶特罗·克雷申齐称,这些嫩草"使得嚼了一冬天干草的牲畜们欢欣鼓舞"。[24] 这些学者居住在温带地区,他们全部描写了在春天人们和动物是如何欢乐地从室内跑到室外的。

在插图日历这一方面,情形略微有所不同。早在古罗马时代,插图日历就已存在了,到中世纪早期并没有什么变化,但在罗曼时代插图日历作品突然变得丰富起来,起初是作为教堂装饰出现的,其表现形式也分很多种:有雕塑、壁画、彩窗,甚至在意大利还有马赛克拼花画。后来,许多礼拜书籍(圣诗集、时祷书、日课经、弥撒经)上都出现了插图日历。插图日历上绘画的图案因时代、气候、地区而异,但与自然界的循环轮回相比,这些绘画作品更喜欢以人类活动,尤其是农业生产作为其内容。在插图日历上,每个月份都与一种特定的农业生产劳动关联起来,对历史学家而言,这是了解当时农业技术与设备的重要资料来源。在1月和2月,农民在休养生息,画面中的他们通常在用餐或者围炉取暖;3月他们修剪葡萄藤,并且开始耕地;6月他们收割干草;7月和8月收获粮食;9月收获葡萄和水果;10月酿酒;11月放猪;12月杀猪。[25]

从大体上讲，这就是农民一年的生活节奏以及田间劳作的过程。只有两个月是特例：4月和5月。4月和5月都是属于春季的月份，为了用画面表现这两个月份，插图日历抛弃了农业生产，而选择了贵族的生活：画面中优雅的年轻男女手持树枝和花朵，他们或者在树林中漫步，或者带着猎鹰打猎，或者在草坪上翩翩起舞。这是休闲与聚会的时节，也是风流韵事高发的时节。如同古法语中所说的那样，在春天，青年人像鲜花一样盛开（avriler），小伙子不断在姑娘面前甜言蜜语地献殷勤（fleureter）。[26] 在表现这些场景的图画中，绿色是无处不在的，尤其是人们的衣着，似乎是为了与自然环境融为一体，共同庆贺美好时光的归来。

在这个充满喜悦、充满绿色的时节，有一个日子的重要性超过了其他所有一切：那就是5月1日。在这一天，为了庆祝一年中最美丽的月份到来，在欧洲有"戴五月花"和"种五月树"的传统习俗。[27] "戴五月花"指的是将花冠戴在头上，或者将花环戴在颈上，甚至戴个草帽或者在衣服上插一朵花、插片树叶也可以。但身上穿的衣服必须是绿色，或者以绿色为主。如果这一天全身上下找不到半点绿色，就会受到众人的嘲笑和捉弄。在中世纪末流传下来的图片资料里，可以找到许多与这个习俗相关的例证。其中最著名的是《贝里公爵的豪华时祷书》（*Les Très Riches Heures du duc de Berry*），这是一本富丽堂皇的插图手稿，作于约1414—1416年，其主人公贝里公爵是著名的艺术资助人、大藏书家。其中表现5月的插图，内容是王侯带着扈从在森林的边缘漫步的场景。其中有三名女性，身穿鲜艳明亮的绿色服装，而画面中的十六个人全都戴着五月花：花环、花冠、树叶、细小的树枝。[28]

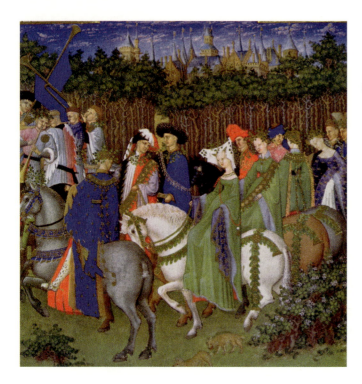

5月 ……

《贝里公爵的豪华时祷书》是作于15世纪初的著名插图手稿,其中的日历部分用图画的方式来表现一年之中的每个月份:农业生产、狩猎、休息、酿酒、杀猪等等。而在5月的画面上,画家选择了王侯贵族带着侍从散步的场景。那是5月的第一天,三位年轻的女士披上了绿装,画面中的每一个人都在头上戴着"五月花冠",或者在脖子上围着"五月花环"。

《贝里公爵的豪华时祷书》手稿中的插图,巴黎,约1414—1416年。尚蒂利,孔德博物馆藏书馆,手稿65号,5页正面。

在5月的第一天,必须穿上绿色,并且将绿色的花叶戴在身上。此外,还有另一项更加重要、影响范围也更广的传统——种五月树。根据这项传统,人们要去森林里挖出一棵灌木,并且将它带回来种在自己爱慕的人的门前或者窗前。常见的情况是年轻的小伙子将五月树种在待嫁的姑娘家门口。种五月树的象征意义要大于其实际意义:挖回来的灌木常常不是完整的,只是树干甚至一根树枝而已,因此不可能真正地种活。树木的品种也具有特定的含义:椴树意味着爱的表白;玫瑰的作用是赞美姑娘的美貌;山楂树赞美她的纯洁;而接骨木的作用则相反,用来谴责对方的见异思迁。

许多诗人都歌颂过这个特殊的日子,在这个日子里爱情与绿色始终是节日的主角。例如奥尔良公爵查理一世(Charles d'Orléans)曾在一首最著名

的叙事诗中写道：

> 在这节庆的日子，
> 爱神悄悄地降临。
> 那些恋爱的心灵，
> 从未如此地虔诚。
> 让树上开满鲜花，
> 田野里布满青苗，
> 庆祝最美的节日，
> 5月第一个清早……
> 走吧，一起去树林，
> 撷取5月的树苗。[29]

其实，去树林里撷取花朵、树叶和树苗的并不只有恋爱的青年人而已。无论在城市还是乡村，很大一部分民众都遵循这项习俗。在5月1日，人们在家中摆放花朵，将树木移栽到家门口，并且用树叶和树枝来装饰家里的门窗。这样的习俗由来已久，在12—13世纪已经能见到不少相关的记载。让·列纳尔（Jean Renart）是一位12世纪末的作家，或许出身于博韦齐（Beauvaisis），他在《多尔的纪尧姆》（*Guillaume de Dole*）这部传奇故事中对5月1日进行了很长的一段文字描写：

在夜幕降临时，城市里的居民都跑到树林里去采摘了……到了清晨，当天光放亮的时候，一切都被装点成了花草的世界，有玫瑰、菖兰、铃兰，带着嫩绿的枝条和叶子。人们带回他们的五月树，将树干搬上楼梯，放在窗前装饰他们的阳台。在地面上、台阶上，到处铺满了花草，以庆祝这个欢乐而隆重的节日。[30]

所有这些关于5月1日的庆典活动，都在某种程度上与异教信仰的残余影响有关系。从很早开始，教会就企图将这一天变成基督教的节日，但没有取得什么效果。教会将纪念圣斐理伯和小雅各这两名使徒的节日都安排在这一天，但这还远远不够。春天来临、万物复苏对人们的影响远远超过了《福音书》和《圣徒传记》。的确，流行于整个欧洲的庆祝春天来临的仪式，其源头非常久远。在古日耳曼传统中，从4月末到5月初这段时间是属于火的节日，到了基督教时代，这段时间浓缩成为一个夜晚，这就是著名的沃普尔吉斯之夜（Walpurgis，4月30日到5月1日的夜晚），据说那是一个巫师和女巫狂欢的夜晚。按照凯尔特人的说法，5月1日又是祭拜日光之神百勒努斯（Bélénos）的日子。他们将这一天称为五朔节（Beltaine），这个节日标志着黑暗季节的结束、光明季节的到来，也标志着人们开始进行户外活动：田间劳动、放牧牲畜、狩猎以及劫掠和战争。在古罗马，这时人们祭拜的则是花神福罗拉（Flora）。对福罗拉的祭拜活动要连续持续五个夜晚，称为福罗拉丽亚节（Floralia），这时人们举办诗歌和歌唱比赛，还有大型的舞会和戏剧演出。[31] 同样在5月初祭拜的，还有女神迈亚（Maia），她是众多掌管丰饶繁

衍的神祇之一。古罗马人正是用她的名字来命名自己最喜欢的这个月份。[32]

在整个欧洲，人们也在3月21日前后的春分时节庆祝春天的到来和自然的复苏，这同样属于异教传统的遗迹。在这段时间里，按照传统人们要将自己装扮成树木，成为"长叶子的人"或者"长苔藓的人"，不仅如此，他们还做出各种夸张的动作，制造出噪声和混乱，以这样的方式驱走寒冬。即使在基督教统治欧洲的时代，这个异教节日依然残留了很长时间。为了根除这个节日，教会付出了很大努力：首先在这段时间里安插了几名重要圣徒的节日（圣若瑟——3月19日；圣本笃——3月21日；大天使加百列——3月24日），然后又将一年之中最重要的礼拜节日之一——圣母领报节（l'Annonciation，3月25日）也安排在春分日附近。但这样做的效果甚微，祭拜植物的异教传统一直延续到近代以前，到了18世纪和19世纪才逐渐转变成一种民俗文化。

除了用基督教节日取代异教节日之外，教会还企图将植物赋予基督教的含义，这一做法相对而言效果更好。结果，复活节前一周的星期日被命名为"圣枝主日"（le dimanche des Rameaux），在这一天，按照《福音书》的记载，人们从树上折下树枝拿在手里，庆祝耶稣基督进入耶路撒冷，这样的仪式也恰好与古老的异教传统不谋而合。在中世纪的法国和德国，人们手持的"圣枝"是黄杨树或月桂树的树枝；在西班牙和意大利使用橄榄树和棕榈树的树枝；在英国最常见的是柳枝；在斯堪的纳维亚则是桦树枝。[33]

青春、爱情与希望

　　春季的到来并不仅仅意味着自然的复苏,也将人们内心对爱情的冲动和渴望释放出来。这两者能够相互联系到一起,是不是因为植物在人们恋爱的过程中,始终扮演着重要的角色(直到如今人们还用送花的方式表达爱意)?在春天这个季节,年轻的男女也像花草树木一般迸发出无限的活力。因此,绿色作为春天的色彩,同样也成为爱情的色彩。或者至少绿色代表着青年人初次萌生的爱情,那种充满希望的爱情,也是转瞬即逝的爱情。

　　事实上,在中世纪,能够象征爱的色彩有很多。与青年人那种变幻无常的爱情是相对立的,还有以蓝色为象征的、忠贞专一的爱情;以灰色为象征的不幸的爱情;以红色为象征的基督之爱,又称为爱德。甚至还可以加上象征嫉妒的黄色、象征绝望的黑色,还有象征禁忌之爱的紫色。[34] 其中红色又能够一分为二:一方面是基督教尊奉的红色,象征基督对世人以及信徒对基督之爱;但还有另一种色情的红色,令人联想到放荡和肉体的买卖。从符号象征的角度看,这两种红色是截然不同的。在艺术作品中也是如此:画家在表现神性之红色与肉欲之红色时,会使用两种不同的颜料;即使最后在画布上呈现出来的色彩效果差不多,但从本质上讲,这两种红色还是存在着差异的。[35]

在象征爱情时，绿色隐含的意义是青春，是那种心跳的感觉，也是见异思迁和喜新厌旧。因为绿色经常是一种肤浅的、善变的、不耐久的色彩，在这一点上与青春极为相似。此外，不仅在情感方面青春与绿色紧密相连，还有许多领域同样如此，如贵族的服装：在贵族社会，在领主宫廷里接受教育的贵族少年经常穿的是绿色上衣，而待嫁的少女则穿绿色长裙，或者戴绿色头巾、绿色披肩、绿色腰带、绿色帽子。[36] 同样，在伦理学家和纹章学家建立起来的色彩与年龄的对照体系中，绿色对应的总是人的青春期（这里的"青春期"指的是这个词的现代含义），[37] 相比之下，童年是白色，而立之年是红色，中年是蓝色，老年是灰色和黑色。

植物生长的规律可以部分解释绿色与青春期之间的这种联系。例如很多水果，在成熟之前都是青绿色的，成熟之后则变成红色（樱桃、草莓、覆盆子）或黑色（李子、桑葚、蓝莓）。"清新"这个概念在中世纪的认知体系中非常重要，在 12 世纪和 13 世纪的文学作品中，"清新"这个形容词出现的频率非常高，并且始终是一个褒义词。这说明中世纪的贵族社会——甚至可以说整个中世纪社会——相比之下是喜爱湿润凉爽、厌憎炎热干燥的。与人们固有的观念不同，在中世纪取暖的技术已经相当发达，相反消暑降温的办法则非常贫乏。因此"清新"的感觉就十分难得。而"绿色"与"清新"又经常有相近之处，它们共同的反义词是"燥热"，这个词经常作为贬义词使用，并且与黄色联系在一起。

总之，中世纪的青年总是被打上绿色的印记，[38] 按照德国人的说法，他们"耳后的青涩还未褪去"，这句谚语在中世纪就已经存在了，到今天还一

直使用（译者注：类似汉语"乳臭未干"的含义）。[39] 在春天，贵族青年和贵族小姐喜欢跑到果园里去，那里是邂逅爱情的地方，也经常作为秘密幽会的地点。这里的主宰是爱神，如同《玫瑰传奇》中所描写的那样，或者是日耳曼人的米娜女神（Frau Minne），[40] 在德语文学里，将抒情诗称为"米娜之歌"（Minnesang，按字面含义可以译为"爱之歌"）。诗人笔下的米娜，是一位任性善变的女神，不论何人，不论何时，都有可能被她射出的爱之箭击中。在绘画作品中，米娜女神手持弓箭，射向她选定的目标的心脏。她常穿一件绿色长裙，这象征着她善变的性格，也象征着她带来的变幻无常的爱情。诗人的心脏因被她射中而流血，鲜血的红色与米娜女神的绿色搭配在一起，在日耳曼国家，红绿搭配正是抒情诗的一面旗帜。

 米娜女神的绿裙，并不是唯一能体现绿色与爱情之间强烈联系的绘画内容。还有一种树木以及一种动物也发挥了类似的作用：椴树和鹦鹉。在图画中，鹦鹉总是披着一身绿色的羽毛，人们将它赠送给自己爱慕的对象，这就足以作为一种爱的表白。在这方面，绘画对现实的表现是相当忠实的：在13世纪下半叶和14世纪初，在整个欧洲的贵族阶层，饲养鹦鹉都非常流行。饲养鹦鹉、赠送鹦鹉被视为一件风雅的事情，尤其是远道而来的珍稀品种（印度、摩洛哥），会说话的鹦鹉就更加珍贵了。鹦鹉从此成为鸟类中的贵族，被赋予了美貌、口才和爱情等象征意义。后来，到了中世纪末和近代之初，画家笔下才出现了各种颜色的鹦鹉。在鸟类之中，鹦鹉身上的色彩是最丰富的。如同花朵、蝴蝶和宝石一样，鹦鹉也是自然界中最能代表缤纷艳丽色彩的造物之一。但在此之前，在13世纪的图画中，所有的鹦鹉都是绿色的，或许当时

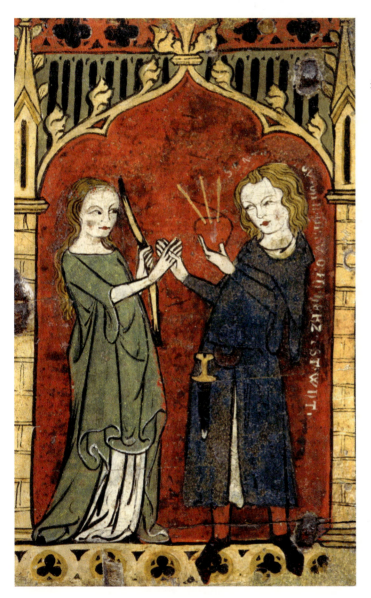

米娜女神的绿裙 ……

在 12 世纪和 13 世纪,许多德语抒情诗歌都以爱情、宫廷和骑士作为题材。作为日耳曼人的爱神,米娜女神经常在这样的作品中登场,她手中的爱之箭每次都能准确地射中诗人的心脏。如同古罗马时代的维纳斯一样,米娜女神是善变而任性的,她按照自己的喜好胡乱射出箭支,并随意决定那些"中了鲜美而残酷的爱之毒"者的命运(瓦尔特·冯·德尔·福格威德语)在图画中,米娜女神经常穿一身绿裙,这种色彩象征她善变的性格,也象征恋人们无常的命运。这幅图里,诗人的动作似乎是要把中箭的心脏奉献给任性的女神。

木盒装饰画,德国南部,约 1320—1330 年。纽约,修道院艺术博物馆,馆藏号 50.141。

象征爱情的椴树 ……

椴树是中世纪人最喜欢的一种树木，尤其是在德语国家。诗人们为它赋予了各种美德。椴树既有药用价值，又能奏响美妙的音乐（在椴花上采蜜的蜜蜂发出的声音），还象征着爱情（椴树的叶片为心形）。在椴树之下，年轻的男女邂逅爱情、拥抱亲吻、山盟海誓。同样在椴树下，人们也可以休息放松，恢复精力，如同著名的《马内塞古抄本》中的这幅图画所表现的那样。

《马内塞古抄本》中的插图，苏黎世，约 1300—1310 年。海德堡，海德堡大学图书馆，巴拉丁德语古本 848 号，314 页正面。

人们还没有见过其他颜色的鹦鹉。所以在法语里才会出现"比鹦鹉更绿"这样一句俚语，经常用来形容非常鲜艳的绿色，但随着其他颜色的鹦鹉纷纷出现在人们眼前，这句俗语已经没有人继续使用了；同一时代还有另一句俚语与之类似，但一直沿用至今："比乌鸦更黑。"

至于椴树，它是中世纪人最喜欢的一种树木。学者们在它的身上找到了各种优点，就我所知的范围内，椴树连一项缺点都没有。人们首先赞叹它高大雄伟的外观和它漫长的寿命，更加重要的是它散发的香气、它奏响的"音乐"（指蜜蜂在椴花中采蜜时发出的声音），还有椴树从头到脚对人类的丰富价值。椴树是中世纪非常重要的药用树种，以至于在德语中，从椴树的名字"Linde"中衍生出了一个动词"lindern"，用来表示"治疗"或"缓解痛苦"。在音乐方面，椴树也很有用，中世纪的大部分乐器都是用椴木制造的。[41] 最受重视的，还是它作为爱情的象征，椴树之所以用来象征爱情，是因为它的美丽、它的香气、它的音乐；但更重要的是它叶片的形状，酷似人的心脏。在文学和绘画作品中，恋人们经常在椴树下幽会，而椴树上垂下来的树叶——在图画中经常夸张地画得特别大——恰好构成了一个心形。在这方面，13—14世纪的书籍插图以及15世纪的壁毯作品给我们留下了很多例证。[42]

我们再回到德语抒情诗的问题上。德语抒情诗借鉴了许多法语行吟诗体的特点，而后者从12世纪起，就大量地以歌颂"骑士爱情"作为诗歌的主题。"骑士爱情"是一个很难定义的概念，因为这个词其实在中世纪还不存在，到了19世纪末才由大学问家加斯东·帕里（Gaston Paris）发明出来。在行吟诗人使用的奥克语中，只有一个意义类似的词"fin'amor"，但这个词没有办法准

确地翻译成现代法语（译者注：更加难以译成汉语，有一种相对较好的译法为"典雅爱情"）。所谓"骑士爱情"，指的是一种与我们今天的男女之爱完全不同的情感，用今人的眼光看，是一种病态的爱情关系。此外，"骑士精神"这个概念本身也不容易清晰地界定。这个词首先与宫廷生活相关，但在文学作品中，它主要用来表示作为王侯领主侍从的骑士，在理想中应该具备各项美德的总和。这些美德又分很多种：诚实、忠贞、礼仪、优雅、公正、宽容、谦卑、英勇等。要想成为骑士，首先需要有一个高贵的出身，接受过良好的教育，对贵族的风度和习惯非常熟悉，此外还要有强烈的荣誉感，并且擅长言谈，衣着也得有品位。与之相对立的则是庶民，指的是出身低贱，缺乏教养的人，这些人粗鲁、低俗、贪婪、吝啬、懦弱，喜欢在背后诽谤别人。

当然，仅用绿色是不足以表现出骑士所有美德的：诚实正直通常用白色表现；忠诚则是蓝色；荣誉、英勇和宽容是蓝色。绿色能够充分象征骑士的优雅、青春以及他们与贵妇人之间的爱情。在这个方面，绿色也常与红色搭配出现，后者象征的是欲望，暗示着肉体关系。

在"骑士爱情"中，女性占据着主导关系和至上的地位，而骑士则是她的仆从，是她的爱慕者和追求者。他追求为她效劳，并通过这样的方式来征服她。这个征服的过程是漫长而艰辛的，因为女性的社会地位通常较高，很可能是已婚的，有时性格还傲慢任性。现代的批评家争论最激烈的一个问题，是骑士（或诗人）在这段关系中追求的真正目标，到底是不是得到女性的身体，也就是说，与她发生性关系。在法国南部地区的行吟诗歌中，答案应该是肯定的：诗中遍布着对身体的描写，其中的色情元素是不可否认的。从这

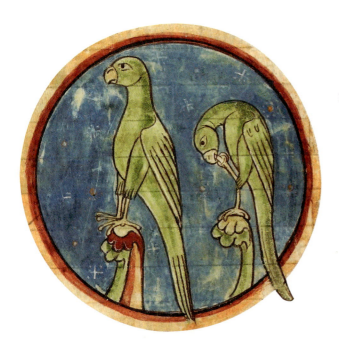

宫廷宠物鹦鹉 ……

在骑士诗歌和 13 世纪的绘画中,赠送绿色的鹦鹉是表白爱情的一种行为。

摘自一本英国动物图册的插图,约 1230—1240 年。伦敦,不列颠图书馆,哈利手稿 4751 号,39 页反面。

个意义上讲,红色也是骑士爱情的色彩之一。在北欧和日耳曼国家的抒情诗中,肉欲则不那么明显,在这些诗歌中,诗人从更遥远的视角观察女性,对她的描写不再集中于身体方面。在一些极端的例子里,读者会产生这样一种印象:诗人爱上的只是这种恋爱的感觉,对未来幸福的希望和幻想就足以使他感到幸福。在这样的情况下,只有绿色才能象征这种虚幻的爱情。

事实上,从很久远的年代起,在欧洲,绿色就是象征希望的色彩。在罗马帝国后期,人们经常用绿色织物包裹新生的婴儿,以祝福他能够长寿。[43]但到了中世纪,绿色象征希望的意义才逐渐充分体现出重要性,并且一直延续到今天。我们曾经讲过,待嫁的少女经常穿一身绿色的长裙,或者其他绿色的服饰。直到今天,每年的 11 月 25 日的圣加大肋纳节,年满二十五岁的未婚姑娘要戴上绿色的帽子来庆祝,其渊源就在这里。但当这位姑娘结婚之

后，她身上的绿色服饰就拥有了另一项象征意义：期待尽快怀孕。事实上，到了中世纪末，绿色又成为属于孕妇的色彩。例如在插图和壁画中，施洗者约翰的母亲圣以利沙伯怀孕的肖像经常是穿绿色长裙的。而穿绿裙的并不只有怀孕的女性圣徒而已，世俗妇女怀孕时同样喜爱绿色服装。扬·范·艾克（Jan Van Eyck）的著名作品《阿尔诺非尼夫妇》（*Le Mariage Arnolfini*，约 1434—1435）是绘画史上最著名的作品之一，画中表现了一名怀孕的年轻女性，她穿着一条华丽宽大的绿色长裙，这条裙子的颜色暗示了她有孕在身的状况。

用绿色代表怀孕，并不是中世纪末期的创新。早在两个世纪之前，绿色已经能够象征希望与母性：圣路易时代的史官和传记作者曾留下记载，在 1238—1239 年，为了能够怀上第一个孩子，最好是个男孩，圣路易国王和他的新婚王后——普罗旺斯公主玛格丽特（Marguerite de Provence）——在西岱岛王宫的"绿色卧室"里连续睡了好几夜。我们现在无从得知这间"绿色卧室"究竟是什么样子的，但我们知道它离现在的巴黎圣礼拜堂不远（当时圣礼拜堂还未建造），我们有理由假设，"绿色卧室"装点着大量绿色植物，画着许多花草树木，因为这是那个时代非常流行的室内装饰元素。[44]

> 阿尔诺非尼夫妇 ……

　　这幅著名的油画作品给后人留下了无数疑问：这幅画的主题是什么？画中的场景是哪里？画面里两个人的身份是什么？其中的青年女性是否已经怀孕？对于最后这个问题，这位女性身上穿的绿色长裙，以及床头上雕刻的圣玛加利大（孕妇的守护天使）像给出了肯定的答案。

　　扬·范·艾克，《阿尔诺非尼夫妇》，1434 年。伦敦，国立美术馆。

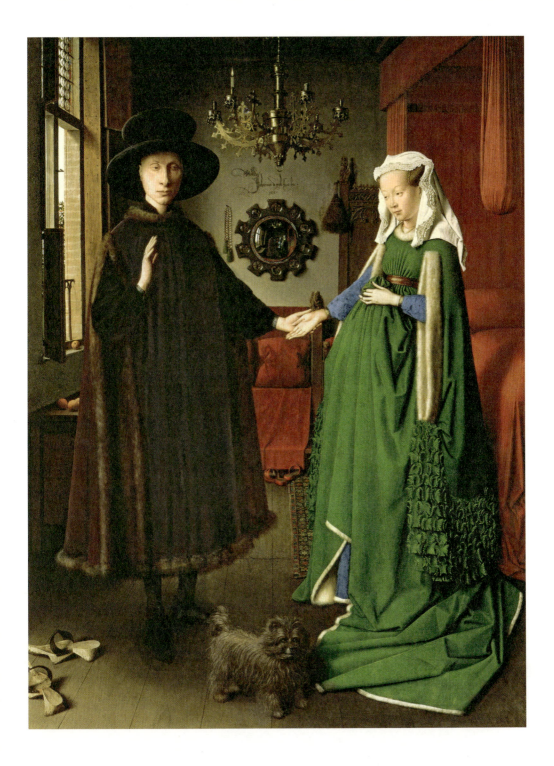

属于骑士的色彩

从12世纪中叶到13世纪，骑士与宫廷是两个紧密联系的概念。所以我们在骑士比武场上，可以看到许多与宫廷里相同的色彩元素：纯净鲜艳的色彩构成强烈的对比，其中红色与绿色占据主要位置，至少在纹章学还没有对色彩世界进行重构之前是这样的。尽管第一批纹章正是在12世纪诞生的，但到了一百年后，纹章学才真正成为宫廷里和骑士们使用色彩的准则。

如同其他的"体育"比赛一样，中世纪的骑士比武既是一项竞技比赛，又是一场演出，色彩在其中既有指示作用，又有审美作用，同时还有符号象征的重要意义。在比武场上，绿色无处不在。首先是因为比武通常在一块开阔的场地上进行，如森林边缘或者荒野之上，甚至一块巨大的草坪也可以，在这些地方绿色植物是赛场上最主要的装饰品；此外在看台上的观众中，绿色的织物和服装也占据了大片的位置。在对骑士比武的场景进行描写时，诗人和小说家都会重点提到场上的绿色。此外，在法语国家，许多学者注意到，绿色（vert）的同音词特别多：vair（松鼠皮）、verre（玻璃）、ver（拉丁语 / 古法语：春天），还有形容词 vere（拉丁语"verus"〔真实〕的呼格变化），以及动词"voir"（看见）在某些时态的变位。利用这些词在语音上相近的特点，他们玩了很多文字游戏，借此证明这几个词在象征意义方面也有相似之处。

参加比武的骑士很喜欢绿色，虽然他们的盾牌或者旗帜大部分不是绿色的，但他们经常使用绿色的马衣、绿色的剑鞘、绿色的臂甲或者马靴。有时候这种色彩只是偶然出现一两次，或许是这位骑士爱上了某一位贵妇，所以将她的腰带或披肩带在身上作为吉祥物；但也有一些骑士选择绿色作为自己专属的色彩，在他的整个骑士生涯中一直不会改变。

在 12 世纪下半叶，有些文学作品中出现了"绿骑士"，到了 13 世纪则变得越来越多。"绿骑士"通常是一些年轻的骑士，他们的行为通常是勇敢而鲁莽的，在故事中经常作为冲突的起因出现。例如，在 13 世纪初，作者不详的一本传奇故事《圣杯的高贵历史》（Perlesvaus）中，主人公珀西瓦里（Perceval）的弟弟格拉杜安（Gladouin）就是这样一位绿骑士，他的一时冲动导致了许多危险情况的发生。在那个时代，叙述亚瑟王事迹的文学作品中，"绿骑士"的形象几乎总是与格拉杜安相似。故事中有一个典型场景是读者非常熟悉的：在主人公前进的道路上，一个陌生人突然拦在路上，他向主人公提出挑战，而这个陌生的骑士总是从头到脚穿着同样颜色的盔甲，手持同样颜色的武器。[45] 对于作者而言，这是一种暗示的手法：作者通过盔甲和武器的颜色向读者暗示这位陌生骑士的使命，并引导读者对后续情节做出猜想。红骑士经常是怀有恶意的，通常是叛徒或者代表邪恶势力，也可能是来自异界的神秘生物。[46] 黑骑士则是作品的主角之一（兰斯洛特、崔斯坦），但他又不愿意暴露自己的身份。他可能是正义的，也可能是邪恶的，在骑士文学里，黑色并不总是代表邪恶的色彩。[47] 而白骑士通常总属于正义一方，是一位年纪较大的人物，是主人公的朋友或保护者。最后，绿骑士通常是刚刚获得骑

士身份的青年人，他的举止往往大胆而傲慢，扰乱既定的秩序，结果造成冲突。在这些陌生骑士的身上，蓝色与黄色从不曾出现：蓝色在那时的地位还很低，未曾得到人们的关注；而黄色在中世纪人的认知中几乎等同于金色，对于书中的匿名角色而言显得过于高调。[48]

并不是只有文学作品中才出现过"绿骑士"的形象，在现实中，"绿骑士"是真实存在过的。其中最著名的是 14 世纪的萨瓦伯爵阿梅迪奥六世（Amédée Ⅵ），他生于 1334 年，卒于 1383 年。他生前就有"绿伯爵"的外号，这个名字一直流传到后世。之所以被称为"绿伯爵"，是因为阿梅迪奥六世习惯身着绿色盔甲下场比武，据记载，1353 年春天，在尚贝里（Chambéry）组织的一场比武会上，阿梅迪奥六世首次带着绿色登场，那时他正与一位贵妇热恋，于是将恋人长裙的绿色袖子披在身上参加比武。这位贵妇到底是谁，我们已经无从得知了，（她真的存在吗？）但绿袖子与爱情之间的联系则穿越了数个世纪。有一首著名的英国民谣，被许多音乐爱好者认为是史上最美的旋律之一，这首歌的名字就叫《绿袖子》(*Greensleeves*)。这首歌曲最早出现在 16 世纪，其旋律来自古老的爱尔兰叙事曲，据说歌词作者是英国国王亨利八世，一位暴戾的统治者和善妒的情人。事实上，在歌词中，作者一直谴责他的爱人善变而不专一。

> 中世纪末的优雅骑士……

尽管绿色在纹章中出现得很少，但在骑士的衣着服饰上经常被使用。它象征着青春、美貌和爱情。所以在阅兵、比武和庆典时，中世纪的骑士经常为他们的战马披上绿色的马衣。

《卡波蒂利斯塔古抄本》中的插图，巴塞尔，约 1435—1440 年。帕多瓦，市立图书馆。

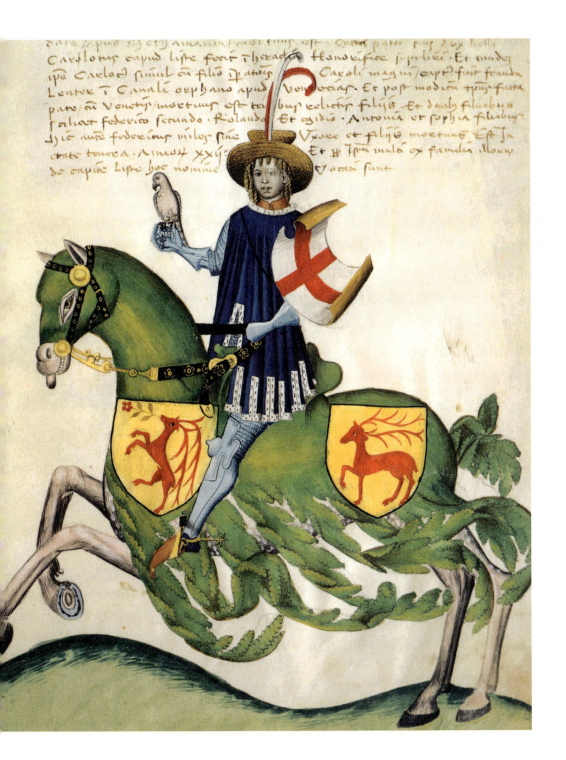

我们还是回到骑士的时代，不仅在骑士文学中，在绘画作品中情况也是相似的：绿色既是比武场上的主要色彩，也是象征爱情的色彩，在日耳曼国家更是如此。1300—1310 年前后作于苏黎世的《马内塞古抄本》（*Codex Manesse*）为我们提供了一个很好的例证。这部古籍手稿收录了一百四十位活跃于 12—13 世纪的德语诗人的诗歌作品，书中共有一百三十七幅整页插图，插图内容有些是诗人的肖像，有些表现的是诗歌中的某个场景。其中大部分画面都以爱情为主题，因此绿色发挥了很重要的作用。有些画面以绿色植物作为背景——椴树的心形树叶占有很重要的地位，有些画面中则出现了绿色的建筑、绿色的器物乃至绿色动物（鹦鹉）。但最常见的还是画中人物的绿色服装，包括女性的绿色长裙和男性的绿色上衣，有时画面中两个人都穿绿色。这种代表爱情与希望的绿色经常与象征激情的红色相搭配，这也是整部手稿中最主要的两种色彩。张弓射箭的米娜女神也在画面中多次出现，她身上穿的则是绿色长裙和红色斗篷。

按道理讲，绿色在宫廷文化和骑士礼仪中出现得如此之频繁，那么它在纹章中也应该具有重要的地位。奇怪的是，实情并非如此。在中世纪的任何一个时期，在任何一个欧洲国家，绿色在纹章中登场的频率也没有超过百分之五，而红色则经常超过百分之五十，白色和黄色大约是百分之四十五，而蓝色和黑色则根据时期和地区的不同，在百分之二十至百分之三十之间变化。[49] 在纹章这样一个发端于封建时代，至今在全球的旗帜、标志、指示牌、体育运动等方面仍有巨大影响力的色彩系统中，为什么绿色出现得如此之少呢？

纹章大约是12世纪中叶，在战场和比武场上诞生的。在这些地方，骑士的头部隐藏在头盔之下，身体上覆盖着厚重的锁甲，所以很难辨认各人的身份。为了在混战中辨别身份，他们逐渐养成了这样一个习惯：在盾牌的正面画上各人自己选择的色彩和图案，然后这些色彩和图案慢慢形成了一套固定的组合规则。这样就诞生了一个新的身份标志——纹章，并且随之产生了纹章学这样一套规则系统。到了数十年后，纹章使用的范围已经不仅限于骑士的盾牌，也不仅限于战场之上，而是扩展到整个欧洲社会。从13世纪起，纹章在众多载体上都曾出现过：织物、服装、印章、钱币、建筑、艺术品乃至日常生活用品。从此它不仅是一个身份标志，也标志着物品的归属，有时仅仅是一个装饰图案而已。教堂成为真正的纹章"博物馆"，在墙壁上、地面上、玻璃窗上、祭祀时使用的器具和服装以及礼拜书籍上，各种纹章随处可见。到了13世纪末，纹章已经无处不在：欧洲社会的大部分人都使用纹章，不仅仅是贵族和骑士，也包括妇女、教士、资产阶级、手工艺人、宗教和民间团体、城市以及行业公会等。在某些地区，就连农民也拥有自己的纹章。[50]

中世纪的纹章只使用六种色彩：白色、黄色、红色、蓝色、黑色和绿色。按照纹章学的规定，这些色彩不能任意搭配，在并列或重叠时要遵循一定的原则。在欧洲各国，无论是哪个年代，这些原则都得到了很好的遵守，但这些原则并不能解释为什么绿色总是比其他五种色彩出现的频率要低许多。无论针对哪个地区、哪个时代、哪个人群进行统计，绿色在纹章上都是存在的，但总是非常罕见。

其中的原因究竟是什么？对这个问题，纹章学的研究者还没有找到答案。

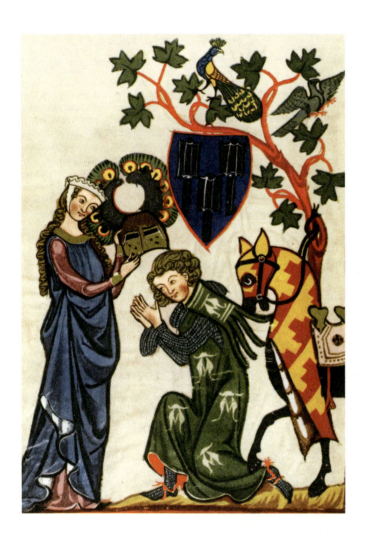

象征爱情的绿色 ……

这是骑士文学中的一个典型场景：在出场比武之前，贵妇为倾慕她的骑士披上盔甲。这位骑士穿了一身绿色的衣服，象征他正在恋爱之中，同样，在衣服上还有代表爱情（Amor）的字母 A 作为装饰图案。

《马内塞古抄本》中的插图，苏黎世，约 1300—1310 年。海德堡，海德堡大学图书馆，巴拉丁德语古本 848 号，84 页反面。

是不是出于视觉的原因，与纹章最初的诞生有关？在战场和比武场上，因为绿色植物随处可见，所以绿色的盾牌和绿色的旗帜不如其他色彩醒目？这是17世纪的学者做出的假设。即使比武不在野外举行，中世纪的人们也习惯在堡垒和要塞的演武场上遍植草木，因此绿色的盾牌还是容易与周围的背景相混淆。

或许是出于技术方面的原因？在中世纪，制造性质稳定、不容易消褪的绿色仍然是一项困难的工作，无论是颜料还是染料都是如此。这是一个有力的论点，得到19世纪和20世纪许多研究者的支持。或许是象征意义方面的原因？从9世纪和10世纪起，绿色就成为伊斯兰教的象征色彩，在欧洲，它有时象征魔鬼。是否因此而为十字军的战士们所摒弃，因为他们曾多次与绿色的军旗作战？有这种可能，但如今所有的历史学家都一致认为，十字军在纹章的诞生过程中没有发挥任何作用。

我们必须承认，还没有任何一种解释能够得到所有人的认可。我们也应该注意到，在中世纪的文学作品中，那些虚构的纹章——如圆桌骑士的纹章上，绿色出现的频率要比现实中高得多，而这些虚构的纹章是不需要真正画出或是染成图案的，对作家而言，只要将它们描写出来就足够了。在这类纹章中，六种色彩出现的频率更加均衡，绿色并不比其他五种色彩更罕见，有时甚至还更常见一点。

崔斯坦与绿色

在中世纪文学中，有众多主人公被作者赋予了绿色或者以绿色为主的纹章，其中地位最重要的就是崔斯坦（Tristan）。他是中世纪读者最喜欢的英雄人物，无论是贵族还是平民，都被他不幸的爱情和悲剧的命运深切打动，他的名字是中世纪各阶层最喜欢使用的教名之一。以崔斯坦为主人公的文学作品在12世纪下半叶首次出现，但关于他的传奇故事，其起源则要早得多，在苏格兰、爱尔兰和康沃尔的民间传说中都能找到踪迹。起初，崔斯坦传奇只是在行吟诗人之间口耳相传，主要流传于法国的西部和北部。有了文字记载之后，才逐渐传播到德国、意大利、斯堪的纳维亚以及更远的地区。崔斯坦是康沃尔国王马克的侄子，他受马克国王的委托，护送马克的未婚妻——爱尔兰的美丽公主伊索德——前往康沃尔与之成婚，但在途中这两个年轻人误服了爱情魔药，于是堕入爱河不能自拔。二人演绎出一段分分合合的生死恋

> 崔斯坦的纹章 ……

崔斯坦是中世纪读者最喜爱的文学主人公，他与绿色有着不可分割的紧密联系。绿色象征他当过猎人和行吟诗人，象征他的爱情和痴狂，也象征他的悲剧命运。很可能就是出于这样的原因，骑士传奇的作者为崔斯坦想象了一个绿底金狮图案的纹章——狮子则是代表基督教骑士的典型图案。

《散文体崔斯坦传奇》中的插图，埃弗拉·戴斯潘克绘制，1463年。巴黎，法国国立图书馆，法文手稿99号，633页反面。

情,其间充满了各种误解与不幸,直到他们双双死去。

在很多方面,崔斯坦与绿色都有着无法割裂的联系。首先,绿色植物贯串于他的整个传奇故事中。在故事的开头,他从重伤中醒来,将他治愈的就是精通医术的伊索德,使用的则是各种药用植物。然后,在护送伊索德前往康沃尔的船上,二人意外地喝下了一种浸泡过药草的酒,那是伊索德的母亲为女儿准备的爱情魔药,也是用植物制成的。这种魔药的药方在12—13世纪的传奇里并没有出现,后来的相关作品里则给出了若干大同小异的药方。在中世纪,要制造爱情药水,有四种植物是最基本的:马鞭草、艾蒿、缬草和金丝桃。其中还可能加入其他的动物或植物成分,但这四种植物是必不可少的。在故事的后续部分,当伊索德终于嫁给马克国王后,这对年轻人常在果园中幽会,有时在椴树下,有时在松树下,而溪水上飘散的椴树叶则成为他们互通讯息的载体。

到了崔斯坦和伊索德在森林中避难时,绿色的出场频率达到了顶峰。各种树木和植物构成了他们生活环境的背景,树叶为他们遮风挡雨,也成为他们蔽体的衣服,为了生存,崔斯坦在丛林中使用剑和魔法猎取动物。如同亚瑟王传说中的另一个主人公——传奇魔法师梅林——一样,崔斯坦成为利用植物的专家,他制造出了著名的"必中之弓"(arc-qui-ne-faut),从这把弓上射出的箭绝不会错失目标。事实上,在骑士传奇中,森林几乎总是一个神秘而可怕的所在,在那里会遇到奇怪的生物,有些人会跑到森林里变身成为动物。人们躲进森林,通常是为了逃避现实社会,也有人是为了寻找上帝或是魔鬼,还有人则是为了与自然的力量和生物进行沟通。[51]人在森林(拉丁语:silva)里生活久了,就会变成"野人"(拉丁语:silvaticus)。[52]崔斯坦和伊

索德也没能逃脱这条规律。

后来，当他们走出森林时，崔斯坦身上又增加了一种与绿色相关的特点。为了能够回到马克国王的宫廷，再次见到他的爱人，他将自己先后装扮成行吟诗人、琴师和小丑。在文字中并没有明确提到崔斯坦变装时都穿了什么样的衣服，但在图片中，尤其是中世纪末的插图中，这三种职业的人都经常穿绿色的衣服。所以毫无疑问，在读者心目中，装扮成行吟诗人、琴师和小丑的崔斯坦是穿着绿衣，至少是带有绿色的衣服的。缺少了绿色，他的变装将是不完整的，也是没有效果的。

崔斯坦纹章的由来恐怕就在此处。从1230—1240年开始，在众多以崔斯坦为主人公的散文体传奇故事中，作者逐渐将崔斯坦传奇移植到了亚瑟王与圆桌骑士这一更大的时代背景中，并且为崔斯坦想象了一个绿底金狮图案的盾形纹章。从此以后，无论是文字还是图片中，崔斯坦的形象一直与这个纹章一起出现，直到中世纪末，甚至延续到17世纪中期。我们可以在文学作品、插图、壁画、壁毯、纹章图册等地方找到许多例证。这样，崔斯坦就成了一名"绿骑士"，但他又与其他的绿骑士有所不同。当然，他纹章上的绿色同样象征着爱情与青春，但同时也象征着狩猎与森林、音乐与痴狂、混乱与伤痛，或许最主要的一点，是对悲剧命运的绝望。

的确，从化学成分上讲，中世纪的绿色是一种不稳定的、不持久的色彩，所以它经常与一切善变而不持久的事物相联系：不仅是青春、爱情和美貌，还包括机遇、希望、财富与命运。因此，在人们心目中，绿色是复杂的、矛盾的、令人焦虑乃至会带来危险的一种色彩。

3...
危险的色彩
14—16世纪

到了中世纪末，曾经风靡于骑士文学和宫廷文化的绿色，地位开始有所降低。无论是绿色颜料还是绿色染料，其化学成分都是不稳定的，于是绿色越来越多地与善变、短暂、不可靠的事物相关联，如青春、爱情、钱财、命运。绿色趋向于具有双重的象征意义：一方面，它仍然象征欢乐、美貌、希望，这些正面意义并没有消失，但已变得不那么显著；另一方面，属于魔鬼、巫师、毒药的邪恶绿色影响越来越大，在很多领域，它被视为不祥的色彩。在人们使用的词汇中就能察觉出这种变化与对立，从更广泛的意义上讲，词汇放大了人们对绿色系中不同色调的认知差别。人们创造了许多新的词语，以便更准确地涵盖每一种特定色调的义域及象征意义。例如在中古法语中，明亮的、鲜艳的、欢快的绿色与灰败的、黯淡的、忧伤的绿色之间的对比非常明显。

与此同时，早在罗马时代就已诞生的色彩伦理，到了中世纪已发展得更加成熟。教会与世俗统治者将色彩分出等级高低，有些色彩是"正派的"，另一些则不是。或许是受到蓝色地位巨大提升的影响，绿色很不幸地被划分为"不正派"的一方。在很多领域，包括艺术创作与日常生活在内，绿色的地位都有所回落。只有少数诗人依然对绿色保持着尊崇的态度。

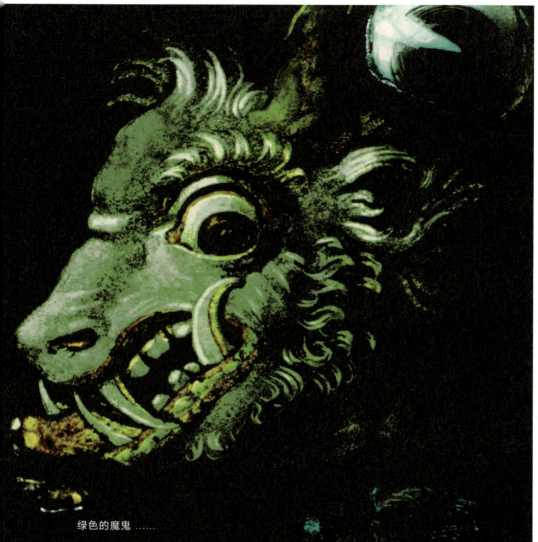

绿色的魔鬼 ……

在中世纪的绘画和艺术品中,可以用于表现魔鬼的色彩有很多,大多数魔鬼身上都会出现两到三种不同的色彩。然而在罗曼时代,黑色和红色的魔鬼才是主流。后来,到了中世纪末和近代之初,绿色取代了黑色和红色,成为表现魔鬼的主要色彩,尤其是在彩窗和书籍插图中。

博韦,圣艾蒂安大教堂,圣尼古拉礼拜厅,《末日审判》彩色拼花玻璃窗(局部),昂克朗·勒潘斯作品,约 1520 年。

撒旦的绿色追随者

魔鬼并不是基督教所独创的，在犹太教的教义中几乎没有关于魔鬼的传说，作为基督教教义的《旧约》中也没有出现过魔鬼的形象。在《圣经》中，只有《福音书》提到了魔鬼的存在，而《启示录》则把魔鬼放到了重要的地位，预言了在末日之前，魔鬼会短暂地成为世界的主宰。此后，教父们将魔鬼描写为一股凶恶残暴的力量，胆敢与上帝分庭抗礼；同时魔鬼又是一个堕落的生物，是叛逆天使的首领。魔鬼的形象——撒旦，是在6—11世纪逐渐形成的，并且在很长的一个时期里是模糊而多变的。在公元1000年后，这个形象逐渐变得清晰而确定下来。撒旦的面貌是丑陋的，带有许多野兽的特征，这一点得到了所有人的认可。通常认为撒旦的躯体是精瘦干瘪的，因为它来自冥府；它是赤裸的，身上覆盖着毛发和脓包；撒旦的皮肤颜色斑驳，主要由黑红两色组成；在它的背部长着一条尾巴和一对翅膀（符合其堕落天使的身份）；撒旦的足部类似羊蹄，分成双叉；而它的头部则巨大而颜色深暗，头上长着两只尖角，蓬乱的毛发令人想起地狱的火焰。撒旦的面部狰狞可怕，巨口一直开到耳朵下方，它的表情自然也是凶暴残忍的。

罗曼艺术的特点是，在表现"恶"的方面比表现"善"要更有创意，在描绘撒旦方面，他们的想象力和表现力是无与伦比的。然而在色彩方面，罗

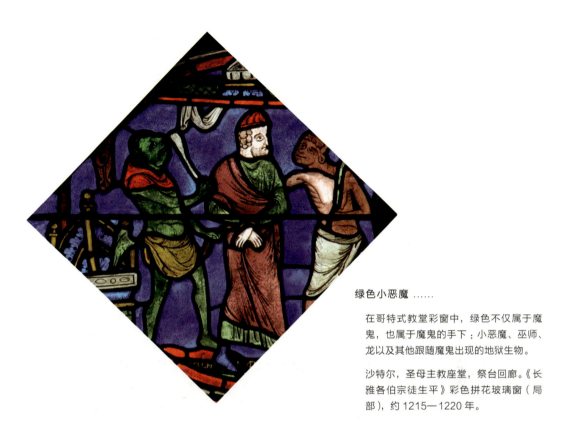

绿色小恶魔 ……

在哥特式教堂彩窗中，绿色不仅属于魔鬼，也属于魔鬼的手下：小恶魔、巫师、龙以及其他跟随魔鬼出现的地狱生物。

沙特尔，圣母主教座堂，祭台回廊。《长雅各伯宗徒生平》彩色拼花玻璃窗（局部），约 1215—1220 年。

曼艺术家所使用的色彩却十分贫乏。魔鬼要么是全黑的（这是最常见的情况），要么是黑红相间的：红头黑身、黑头红身或者身上红黑斑驳而头部是全黑的。这两种色彩直接来自地狱：它们象征着那里永恒的黑暗和地狱之火，用这两种色彩来表现魔鬼的形象也使它看起来更加地邪恶。后来，用于表现魔鬼的色彩逐渐发生变化，到了 12 世纪中期，出现了第一批绿色的魔鬼，首先是在教堂彩窗上，后来扩展到书籍插图、壁画以及金银器皿上。这是否与基督教和穆斯林之间日益严重的冲突有关？十字军时代的基督教画家乐于使用绿色来表现魔鬼与小恶魔，是否因为在基督徒眼中，绿色是伊斯兰教的宗教色彩？

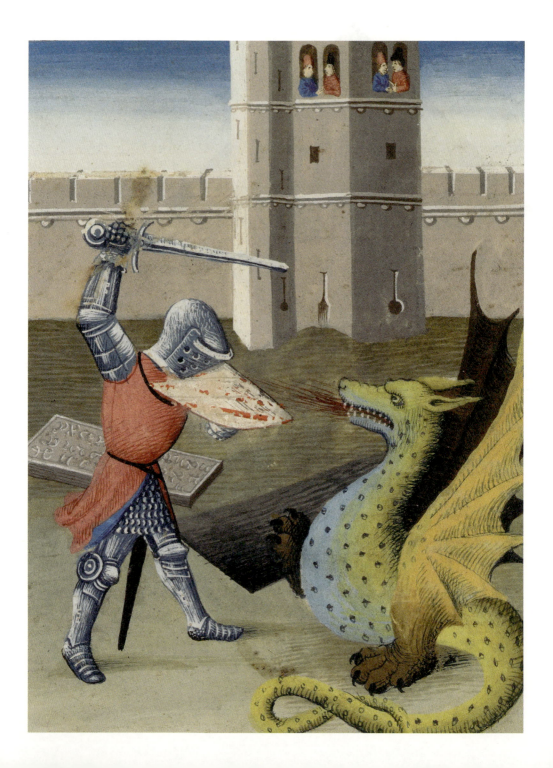

我们无法确认这一点。这些绿色魔鬼的起源，或许应该到别处去寻找。绿色地位的逐渐回落，与绿色魔鬼越来越多地在图片资料中出场，这两件事情孰为因果是很难说清的。

在绘画作品中，魔鬼通常并不是独自登场的，还有一大群邪恶生物充当它的跟班打手。在中世纪末，魔鬼的这些追随者中，有很大一部分与绿色有着紧密的联系，尤其是大量的小恶魔，它们以折磨人类为乐，能够钻进人体并占据人的躯壳，能传播瘟疫和各种负面情感。最可怕的是，它们总在一旁窥探病人和意志薄弱的人，当他们死去，灵魂离体的一瞬间，小恶魔便出手攫取他们的灵魂。在图画中，经常看到亡者头上升起白色的灵魂，而黑色或绿色的小恶魔则在旁边绕来绕去，伺机攫取灵魂。同样，在追随撒旦，并且经常作为撒旦化身登场的动物中，有些是黑色的（熊、狼、野猪、山羊、猫、猫头鹰、乌鸦），另一些则是绿色的（龙、蛇、鳄鱼、九头蛇许德拉、巴西利斯克翼蜥、青蛙、海妖塞壬、蝗虫）。后者组成了一个"绿色动物"群体，让我们看看动物图册和百科全书是如何介绍它们的：

大多数的蛇都是绿色的，这种色彩象征着它们邪恶危险的天性。例如阿斯匹斯蛇和蝰蛇，类似的还有龙。阿斯匹斯蛇的毒液并不致命，只是让人入睡，

< 兰斯洛特大战邪恶巨龙

如果动物图册上说的都是真的，那么巨龙就能任意改变自己外观的颜色。尽管如此，在绘画中登场的恶龙，最常见的还是绿色和黄色的。它们身上遍布着斑块、鳞片、脓包，以突出他们邪恶、剧毒、令人生厌的特点。

《散文体崔斯坦传奇》中的插图，埃弗拉·戴斯潘克绘制，1463 年。巴黎，法国国立图书馆，法文手稿 99 号，509 页正面。

但被阿斯匹斯蛇咬伤的人一旦入睡就无法醒来。据说克娄巴特拉女王就是这样自杀的，她让阿斯匹斯蛇咬了自己的乳房。蝰蛇更加狡猾，更加残忍，它们通常藏在暗处，在人们措手不及时暴起伤人。雌性的蝰蛇更加恐怖：蝰蛇的雌雄结合对雄性而言是个悲剧：在交配时雄性要将头部伸进雌性的口中，但一旦交配完成，雌性会立刻将雄性的头部咬断。而这样交配产生的幼体同样冷酷残忍，当它们从母体中孵化出来后就会杀死母亲。

龙比它们还要可怕。在中世纪人心目中，龙是一种真实存在的动物，是所有蛇类之中最大的，它还拥有爪子和翅膀。龙的身体上覆盖着坚硬的鳞片，长着细长的尾巴，背上长着骨质的棘刺。龙爪与狮爪形状相似，末端又像是鹰爪；龙的头部细长，长着尖细的双耳，有时还有山羊胡子。龙的双眼是红色的，它的目光能让人麻痹。龙的口部并不大，但牙齿十分锋利，龙的舌头分成三叉形状。欧洲人普遍认为，龙以人类为主要食物。某些龙还拥有不止一个头颅，例如双头龙（l'amphisbène）就在尾巴末端长出第二个头颅；还有"三头阿玛宗龙"，在颈部两侧各长出一个小头；甚至还有七个头颅的水怪许德拉，它捕猎鳄鱼为食，却与鳄鱼拥有同样的绿色外观。

> **绿色巨鲸怪** ……

在中世纪，绿色是代表四元素之一——水的色彩。因此，生活在水中的邪恶生物通常被表现为绿色：龙、鳄鱼、塞壬、蝰蛇，甚至还包括青蛙。在中世纪人眼中，青蛙是一种"肮脏有毒的蠕虫"。在海洋里，最可怕的就是巨鲸，它们会伪装成一个小岛，让水手们在那里靠岸休息。然后巨鲸突然醒来，一翻身就让水手们葬身海底。

摘自一本英国动物图册的插图，约1230—1240年。伦敦，不列颠图书馆，哈利手稿4751号，69页正面。

Est belua in mari que grece aspido delone dicit̃ Aspido
Latine u̅ aspido testudo. Cete etiam dicta. ob
immanitate̅ corporis. est eni̅ sicut ille q̃ excepit

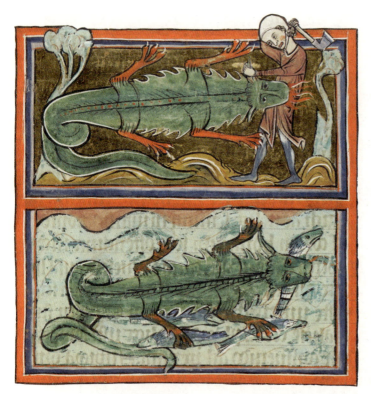

绿色的鳄鱼 ……

在中世纪的动物图册里,鳄鱼的形象是贪食而虚伪的一种动物。它的名字来自拉丁语中的黄色(拉丁语:croceus),但在图画中却几乎总是绿色的,与生活在水中的其他邪恶生物相似。

摘自一本英国动物图册的插图,约 1230—1240 年。牛津,博德利图书馆,博德利手稿 764 号,24 页正面。

　　绿色也是大多数普通巨龙身上的色彩。有些学者还进一步详细描述,称龙的背部为绿色,而腹部为黄色。另一些人则认为,龙能够像避役那样,任意改变外观的颜色。此外,如果说龙的外观是绿色或者半绿半黄的话,那它们的体内则因为充满血与火焰的缘故,是鲜红色的。人们根据想象中龙血的颜色,制造出一种颜料供绘画使用,称为龙血红(le sandragon)。根据记载,这种颜料用来画魔鬼的面部、地狱的火焰以及对罪人施以刑罚的场景。[1] 奇怪的是,没有任何资料将龙与黑色相联系,甚至也不与其他的深暗色彩相联系,龙在中世纪人心目中的形象,是绿色的、黏滑的、闪亮的、燃烧的。它不仅与四大元素(地、水、火、风)有着紧密联系,也与五感联系在一起:

龙的外观可怖（视觉）、吼声惊人（听觉）、表面黏滑（触觉）、散发臭气（嗅觉）、食量巨大（味觉）。龙喷出的气息具有腐蚀性；从它的耳朵和口中外溢的火焰能烧毁一切；它尾巴的尖端存有致命的毒液，如同蝎子一般。但龙血和龙的唾液被认为是宝贝，据说龙血可以凝固成甲胄，用龙血浸泡全身就能变成不死之身。《尼伯龙根之歌》（Le Chant des Nibelungen）的主人公齐格弗里德（Siegfried）就有过这样的经历，但在他沐浴龙血时一片椴树叶掉在他的肩胛上，结果这一龙血未及之处便成为他全身唯一的致命要害。在这个故事里，树叶的绿色与龙血的红色又一次构成了对立关系。[2]

在水中，还生活着其他的绿色动物，通常都属于邪恶阵营。例如青蛙，在中世纪的动物学中，青蛙的形象与现代人心目中的温顺小动物完全不同，它是一种"黏滑有毒的蠕虫，生活在脏水里，头部和背部为绿色，腹部有斑点，看起来令人心生厌惧；如同蜂蛇一样，它的体内充满了毒液"。[3] 幸运的是，青蛙是一种胆小的动物，稍有风吹草动就躲进水中或淤泥之中，青蛙的懦弱是人尽皆知的事情。在巫术领域，有众多魔法药剂的配方都使用青蛙的器官或者是体液作为原料：青蛙的舌头、唾液、毒液、眼睛、皮肤、四肢都被用来调配魔药。其中很多魔药都与性欲有关，因此青蛙成为色情的象征物之一。有些学者称，青蛙在夜间成群结队地交配，其场面与著名的"妖魔夜宴"相仿。[4] 总之，青蛙是一种邪恶的动物，如同它的肤色所反映出来的一样。

海妖塞壬同样也是邪恶的。这是人们拼凑想象出来的一种生物，上半身是女人，下半身是动物。在古典时代，塞壬的形象通常是人首鸟身，到了中世纪则变成人首鱼身。它的上半身是美丽女子的形象，下半身却长出一条绿

色的鱼尾。塞壬的禀性虚伪而残忍：它们用美貌和歌喉诱惑水手，让他们航行到远离海岸的地方，并用歌声将他们催眠。然后塞壬登上船舷，杀死熟睡的水手，将他们丢进海里的漩涡，有时甚至将他们吃掉。

更加凶残的则是河流里的恶魔——鳄鱼。尽管鳄鱼的名字（拉丁语：crocodilus）与黄色（拉丁语：croceus）更加接近，但在图画中鳄鱼总是绿色的，它的外形像是去掉翅膀的巨龙，或是长着四条短腿巨爪的大型蜥蜴。它的躯体上覆盖着坚硬而锐利的巨大鳞片。它的头部细长，长着一张非常宽阔的大嘴，看起来很吓人，嘴里没有舌头但是牙齿多而锋利。鳄鱼的牙齿不是用来咀嚼的，而是进攻和杀人的武器。事实上，鳄鱼的食量是非常大的，而且因为它的下颌几乎无法活动，所以它的猎物是不经咀嚼而直接吞下去的。它的肠道很长，因此消化很慢，这迫使它不得不长时间保持静止不动，夜晚通常在水里，而白天在岸上。如同狐狸等狡猾的动物一样，它能伪装成熟睡的样子，然后突然一跃而将接近它的动物咬在口中。鳄鱼是狡诈的、残暴的、贪婪的。但奇怪的是，鳄鱼似乎也会感到后悔。事实上，所有的动物图册中都提到，当有人接近鳄鱼身边时，它会情不自禁地向这个人发动攻击，但将人吞食后它又会感到悔恨，并流下大量稠厚的绿色泪水。这就是著名的"鳄鱼的眼泪"。

邪恶的暗绿色

大多数追随魔鬼的绿色动物都生活在水中。它们身上的色彩不仅代表了邪恶的天性,也与水下世界具有不可脱离的关系。事实上,在中世纪的认知和图片里,水通常被表现成绿色的。我们在下一章中将会看到,在地图上,海洋、河流、湖泊等水体非常缓慢地一点一点从绿色变成我们熟悉的蓝色,这一变化是在15世纪与17世纪之间进行的;直到近代,许多图片资料中依然将水表现成绿色。

在水下生活的动物,身上都有一种"黏滑感"。中世纪的画家和着色师对于表现事物表面的细节非常重视,针对"黏滑感",他们采取的技巧是使用波浪状的曲线,这些曲线相互聚合在一起,构成了动物身上的鳞片;此外还使用了各种绿色,尤其是饱和度低的绿色。在画塞壬、龙和鳄鱼身体的时候,画家使用各种办法调配颜料,以获得一种光滑而高黏度的绿色。

这种绿色是潮湿、黏滑、不饱和的,类似灰绿和暗绿,这就是中世纪人心目中邪恶的绿色。这种绿色既不鲜艳也不纯正,而是苍白的、灰暗的。无论在图画中还是在现实中,这种暗绿色——中古拉丁语称为"subviridis"(亚绿色)——总是令人恐惧的,甚至是致命的。它象征着霉变、疾病、腐烂和毒素。因此,绿色也代表尸体的颜色,而且,按照中世纪人常用的类比关系,

绿色同样也属于从彼岸回到人世的幽魂，它们窥伺在生者的身旁，伺机占据他们的躯体，并且出于嫉妒，不放过一切害人的机会[5]。在图画中，这些幽魂的形象有时是白色的——与现代人心目中的形象类似，但更常见的则是灰白色或者暗绿色。

与之相关的还有生活在自然界中的若干神秘生物：草原和树林里的精灵、树上的树灵、水中的水仙、矿井里的哥布林、山上的山精、日耳曼人的"库波德"（kobold，一种山怪）、布列塔尼人的"考利冈"（korrigan，一种小矮妖），等等。这些山精树怪的种类在中世纪为数众多，其中有不少在今天的民间传说中还能见到。它们之中有善有恶，有些行事亦正亦邪，或者喜欢恶作剧。尽管它们的名称和外观随不同的时代、不同的地域而变化，但我们可以认为，它们都属于一个奇幻的世界，介于自然与超自然之间。它们的身体或身穿的服装经常是绿色的，并且与绿色植物之间有着紧密的联系，经常在祈求丰收的异教祭拜仪式上扮演一定的角色，可以说是古人将自然人格化的产物。它们是"火星人"的远祖，"火星人"（les Martiens）是19世纪末人们幻想出来的一种外星类人生物，据说居住在火星。在人们的想象中，"火星人"有着巨大的脑袋、纤细的身躯，而它们的全身则都是绿色的。如同中世纪的各种山精树怪，还有我们后面会讲到的水中仙子[6]那样，"火星人"同样以"小绿人"的形象示人。[7]

属于巫术的绿色与山精树怪的绿色在象征意义上有相似之处，但与之不同的一点，在于巫术的绿色是完全邪恶的。此外，巫术发展的高峰是近代而不是中世纪。在许多人的观念里，巫术都是中世纪的产物，体现了中世纪的

暗绿色与黏滑感 ……

在中世纪绘画中,潮湿、黏滑、脓包、鳞片这几种感觉的表现手法经常是相似的,并且与暗绿色有密切关系。因此,画家经常使用暗绿色来表现龙、蛇、鳄鱼、塞壬等地狱生物。

《末日审判》局部。阿尔比,圣塞西尔大教堂,祭坛壁画,15 世纪末。

两个树灵的比武……

在中世纪的民间传说中存在着许多与植物有关的神秘生物：草原和森林里的精灵、树上的树灵、水中的水仙、山上的山精等等。

《昂古莱姆伯爵夏尔的时祷书》手稿中的插图，罗比奈·泰斯塔尔绘制，约 1490 年。巴黎，法国国立图书馆，拉丁文手稿 1173 号，3 页正面。

蒙昧黑暗，这种观念其实是错误的。对巫师的追杀和审判从 15 世纪才开始，大规模进行于 16 世纪和 17 世纪。[8] 由于新教改革传播了一种悲观厌世的思想观念，从客观上促进了民众对超自然力量的信仰。他们希望与鬼魂沟通，以获得某种超自然的能力（预知、下咒、制造迷魂药、诅咒敌人等）。从 1550 年开始，印刷术又在这方面起到了推动作用，有关魔鬼、魔咒和魔药配方的印刷书籍大量传播，很受市场的欢迎。这种书籍往往是有识之士撰写的，如法国哲学家、法学家让·博丹（Jean Bodin，1529—1596），他曾撰写过许多有关法律、经济、政治的著作，其思想十分先进。但在 1580 年，他出版了一本名为《魔鬼附体的巫师》的书籍，在这本书中他详细地描写了男巫和女巫，认为他们与魔鬼订立了契约以获得邪恶的力量。他号召人们对巫师处以酷刑，或将他们烧死以根除祸患。[9] 这本书非常受欢迎，再版了多次，到了 17 世纪有许多模仿其内容的书籍纷纷涌现。

　　从这些数量众多、内容相似的资料中，我们可以收集到若干与绿色相关的信息：巫师有着绿色的眼睛和绿色的牙齿；他们喜欢穿绿色的长袍；他们制造出来的毒药和邪恶魔药经常是暗绿色的。此外，当他们在夜间的树林深处举行"妖魔夜宴"时，他们身边的动物要么是黑色的（山羊、狼、乌鸦、黑猫、黑狗），要么是绿色的（巴西利斯克翼蜥、蛇、龙、蝗虫、青蛙）。巫师和女巫身上也混杂着这两种色彩：他们的长袍是绿色的，但沾上了许多黑色的煤灰，因为他们将壁炉作为交通工具，而且黑色是举行"黑弥撒"、与魔鬼沟通所必不可少的色彩元素。[10]

　　关于绿眼睛能带来不祥的说法，并不是中世纪或近代人发明的。早在古

罗马时代就有过这方面的记载（如诗人马提亚尔就认为绿眼睛属于堕落邪恶的人），[11] 这一说法在整个中世纪长盛不衰。从 13 世纪起，相面学论著中就能看到青睐蓝色眼睛的趋势（蓝眼睛在古罗马是受到鄙夷的），但绿色眼睛却一直没有得到宽容：绿眼睛反映出的是恶劣的本性、虚伪狡诈的灵魂、放荡堕落的生活方式。这是犹大的眼睛，是叛徒的眼睛，是背主骑士的眼睛，是女巫的眼睛，尤其当绿眼睛小而深陷时更是如此。[12] 巴西利斯克翼蜥的眼睛就是这样的，这是一种鸡头蛇身的怪物，它的身体里充满了毒液，用目光就能杀人。在图画里，魔鬼有时也被表现为绿色眼睛的形象。16 世纪通用的一句谚语，将色彩与人死后的归宿联系起来："灰眼睛上天堂，黑眼睛进炼狱，绿眼睛下地狱。"[13]

在动物之中，拥有绿色眼睛的不仅是巴西利斯克翼蜥，还包括所有的蛇类以及某些巨龙。而巨龙的两只眼睛经常是不同颜色的：一只为黄色（也可能是蓝色或棕色），另一只则总是绿色的。在中世纪的价值体系中，这样的双色眼瞳是特别邪恶可怖的。例如，中世纪人认为，绝不能骑双色眼瞳的战马：在比武场或战场上，这种马会背弃它的主人，将骑士甩在身下。[14] 然而双色皮毛的战马，尤其是带有灰色斑点的，却被认为是漂亮的好马，在中世纪末受到王侯贵族的热烈追捧。[15]

巫师和女巫制造出来的毒药和迷魂药，与他们的眼睛是相同的暗绿色。这些魔药有的是固体，有的是液体，暗绿色在这里象征它们具有的毒性，而且与它们的成分相关，包括剧毒的绿色植物（紫杉、毒芹、颠茄、毛地黄）和剧毒的绿色动物（蟾蜍、青蛙、蝎子、蛇蝎）。蟾蜍是剧毒动物之中最有

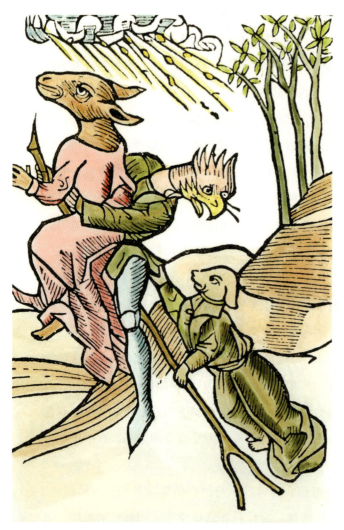

奔赴"妖魔夜宴"的巫师……

巫师与绿色有着千丝万缕的联系:他们拥有绿色的牙齿、绿色的眼睛,并且经常身穿绿色长袍。

乌尔里希·莫利托《女巫与占卜者》中的插图,木版画,科隆,1499年。巴黎,装饰艺术博物馆藏书馆。

代表性的。中世纪人讨厌蟾蜍，将它定义为"受上帝厌弃而只能生活在地底的一种青蛙"。[16] 在所有的动物图册中，都重点强调了它的丑陋、肮脏以及与巫师和巫术之间的联系。蟾蜍天性虚伪，据说它参加"妖魔夜宴"时，会将自己装扮成绿色，而它本来其实是灰色的；在"妖魔夜宴"上，蟾蜍与它的近亲青蛙一起狂欢，但它其实很讨厌青蛙，又嫉妒青蛙能生活在水里，因为蟾蜍自己只能生活在地底。[17] 蟾蜍的唾液、尿液、毒液和各种分泌物都能用作魔药的原料，用来害人甚至杀人。然而，将蟾蜍晒干并研磨成粉末后，却具有辟邪的功效。中世纪人并不将它服用下去，而是放在一个小帆布袋或者小牛皮袋里带在身上，据说它能将人身上的邪气吸入其内，从而保护佩戴者不受伤害。[18]

在中世纪末以前，绿色代表毒药和毒性的象征意义是相对罕见的。在封建时代，有毒的饮料和食品通常表现为红色或黑色。例如在好几本骑士传奇中都出现了有毒的红苹果（例如亚瑟王的侄子，也是他的继承人高文，就有两次差点被红苹果毒死）：到了近代，在红苹果中下毒的情节又被童话故事（如《白雪公主》）所继承。绿苹果则从来没有出现过被下毒的情节，它只是一个酸苹果而已。同样，在封建时代，由魔鬼及其帮凶炮制的有毒饮料通常是黑色的，或者至少颜色深暗，到了中世纪末则被各种暗绿色的药水或者药膏所取代。在所有领域，中世纪末都是黑色地位提升、绿色地位下降的一个时代。[19]

绿骑士

说实话,绿色的负面价值并不是中世纪末的新生事物。我们刚刚讲过,很久以来,绿色眼睛就被视为不祥的征兆;追随撒旦的绿色动物在罗曼时代的图片资料中就已大量出现;巫师也在15世纪之前很久就穿上了绿袍(例如亚瑟王传说中的魔法师梅林,他常在森林中出没,与植物和绿色关系亲密,但他在文学作品中的形象很复杂,介于正邪之间)。[20] 但是到了中世纪末,绿色的邪恶一面才大幅度地扩展,触及了一些以往未曾涉足的领域。亚瑟王文学就是一个典型的例子。在13世纪的亚瑟王传奇中,"绿骑士"通常是一位年少冲动的骑士,他鲁莽的行为在故事中经常成为冲突的起因。但那时的绿骑士并不邪恶,恰恰相反,刚刚获得骑士资格的绿骑士渴望证明自己的价值,证明自己有资格在纹章上饰以光荣的图案——按照惯例,刚成为骑士不满一年的"菜鸟"还不能拥有纹章图案,只能使用纯色盾牌——甚至更进一步,成为圆桌骑士的一员。[21] 这种形象的绿骑士到了14世纪已经消失了。从这时起,绿骑士出现在传奇故事中越来越少,并且变成了怪异、可怕、带来死亡的形象。

最著名的例证是14世纪末的一部英国作品《高文爵士与绿骑士》(*Sir Gawain and the Green Knight*)。这本传奇故事以叠韵诗歌写成,流传至今的

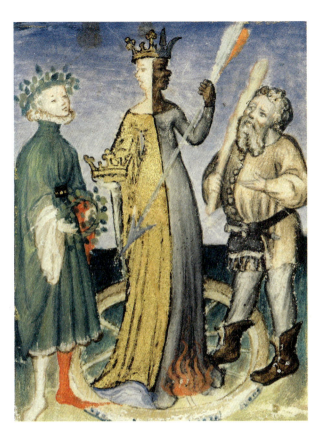

福尔图娜女神与她的两个兄弟……

命运女神福尔图娜是任性、善变、莫测高深的，在中世纪末的图画里，她经常以双色长裙的形象示人。这是克里斯蒂娜·德·皮桑的长诗《命运变幻之书》（1400—1403）中的一幅插图，画面上分列两旁的是女神的两位兄弟。左边的厄尔（机遇之神）是一位优雅的青年，他穿着绿色长袍，头戴叶冠；右边的梅泽尔（不幸之神）则是身材矮小的农民形象，手持一根木棒，象征不幸的打击。

克里斯蒂娜·德·皮桑《命运变幻之书》中的插图，约1420—1430年。尚蒂利，孔德博物馆，手稿494号，16页正面。

只有一部手稿孤本，作者的名字也无人知晓。我们最多只能在文字中看出，作者使用了一些英格兰中部方言，因此应该来自这个地区。《高文爵士与绿骑士》的故事始于亚瑟王在卡美洛（Camalot）的宫廷，发生在圣诞前夕。有一位身材巨大、手持巨斧的绿骑士闯入宫殿，扬言要向亚瑟王的众骑士挑战，看哪位骑士敢砍他一斧，然后一年零一天之后再被他砍一斧。高文接受了这个古怪的挑战，他一斧就斩下了绿骑士的头颅。但绿骑士并未死去，他拾起自己的头颅，并提醒高文，一年零一天之后到"绿教堂"赴约。一年的时间很快过去了。高文动身前往寻找这座"绿教堂"，在路上又经历了若干奇遇。

当他经过一座神秘的城堡时，城堡领主的夫人盛情款待他，并企图诱惑他。高文抵抗住了领主夫人的诱惑，只接受了三个吻和一条神秘的绿色腰带。据说这条腰带拥有神秘的力量，能够保护佩戴它的人不受伤害。高文终于抵达了绿教堂，见到了绿骑士。绿骑士手持一把战镰，这是一种非常可怕的致命武器，他三次险些将高文的头砍下，但又及时收手，只在高文的脖子上留下一道轻微的伤痕，而高文此时已经被吓得魂不附体了。这时绿骑士揭开了自己的真面目，原来他就是城堡的主人，而高文经历的一切其实都是摩根勒菲（la fée Morgane，亚瑟王传说中登场的女巫，在有些作品中属于正义一方，有些作品中又非常邪恶）对他的考验，试探他是否遵循圆桌骑士的高尚之道。如果高文始终恪守骑士精神，就不应该接受那条绿腰带。高文带着困惑与少许羞愧回到亚瑟王身边，他如实地叙述了自己的经历，并承认面对致命一击时自己还不够勇敢。他的同伴们原谅了他，并决定每人都系上绿腰带以纪念高文的这场冒险。

 读完了故事，读者同样感到很困惑。故事里的一切都很古怪，并且与传统的骑士传奇有着很大差距。在有些情节中，蛮族和异教传说的影子若隐若现。有人猜测故事的作者其实是将几个更久远的传奇故事拼凑在一起，并且移植到亚瑟王的背景之下。那么，故事中无处不在的绿色就带来了问题：它究竟象征什么？我们可以勉强理解，"绿教堂"之所以是绿色，是因为它位于森林的深处，绿腰带之所以是绿色，是因为它具有魔力，并且象征着爱情。那么这位年长、已婚、具有超自然能力、效忠摩根勒菲、与亚瑟王和圆桌骑士为敌（他是亚瑟王同母异父的兄弟）的绿骑士，他身上的绿色又象征什么呢？

猎手的伪装 ……

猎手经常身穿绿色服装。不仅是因为在中世纪,绿色是狩猎的标志色彩,更重要的是,绿色能够让猎手在林间隐蔽,不被猎物发现。在猎手接近类似鹿和狍子这样敏感而胆小的动物时,绿色的伪装是必不可少的。

加斯东·菲布斯《狩猎之书》手稿中的插图,约 1410 年。巴黎,法国国立图书馆,法文手稿 616 号,114 页正面。

这位骑士既冷酷又宽厚,既凶悍又仁慈,既残暴又友善。他的外表就不同寻常:不仅他的盔甲、武器和装备都是绿色的,他的皮肤同样也是绿色的,这使他看起来成为一个超自然的生物。他是不是魔鬼,或者魔鬼追随者的化身?可是我们又必须承认,在故事中这个绿骑士并不是完全邪恶的。那么他是不是基督——审判者基督——的化身,而绿腰带则暗示基督的荆棘冠?这种假设

恐怕演绎得太过遥远了。那么他是不是古凯尔特人传说中喜欢考验人的丛林精灵改头换面之后的化身呢？绿色象征的是自然，是植物，是异教，是疯狂，是魔法，是炼金术，还是兼而有之？许多学者对此发表了大量见解，尽管相关的文献资料很多，但并没有解开这个谜团。[22] 无论如何，这里的绿色与上一章里的青春、美貌与骑士精神已经相去甚远了。

对我个人而言，我倾向于认为这个故事里的绿色代表命运女神福尔图娜（Fortune）。事实上，在中世纪末的图片资料中，福尔图娜通常以绿色长裙的形象出现。在接受绿骑士挑战时，高文投下的赌注不仅是他的名誉，还包括他的生命。因此这里登场的很可能是代表命运的绿色，暗示变幻莫测的命运操控着每一个人未来的境遇。绿色象征命运的这一含义其实在14—15世纪的文献中出现过多次，尤其是文学作品和插图手稿中。例如克里斯蒂娜·德·皮桑（Christine de Pisan）在八音节体长诗《命运变幻之书》（*Livre de la mutacion de Fortune*）中，将福尔图娜描写为身穿绿黄双色长裙的形象——这两种色彩的搭配本身就代表着三心二意，而她的两个兄弟厄尔（Eur，巧合与机遇之神）和梅泽尔（Meseur，悲伤与不幸之神）则分别穿的是绿色和灰色衣服。[23]

在亚瑟王传说的相关文学作品中，《高文爵士与绿骑士》也不是唯一的

< 在森林的边缘布置陷阱……

> 在中世纪的图画中，森林并不一定是绿色的。到中世纪末，绘画作品中的森林才固定为绿色，这时的画家力求运用各种颜料（辉石土、孔雀石、人造铜锈）来表现自然界中变化万千的各种绿色。
>
> 加斯东·菲布斯《狩猎之书》手稿中的插图，约1470—1475年。巴黎，马萨林图书馆，法文手稿3717号，91页反面。

捕鸟 ……

对于贵族阶层而言,他们是不亲自捕鸟的,而是把这项任务交给猎鹰,它是中世纪贵族最爱饲养的动物。而平民则使用陷阱和伪装来捕捉斑鸫、鹧鸪、鹌鹑、雉鸠等鸟类。在这幅图画中,我们可以看到猎手是如何藏身在草丛中,使用木棍套索捕捉鸟类的。

亨利·德·费里耶《莫度斯国王与拉齐奥王后之书》手稿中的插图,1379 年。巴黎,法国国立图书馆,法文手稿 12399 号,93 页反面。

绿色的狩猎队伍 ……

率领狩猎队伍的领主和他的随从们都要穿上绿衣。在加斯东·菲布斯的著名作品《狩猎之书》中，绿色无处不在，即使并非追逐猎物，而是制作陷阱时，猎手们也穿着绿色衣服。

加斯东·菲布斯《狩猎之书》手稿中的插图，约1410年。巴黎，法国国立图书馆，法文手稿616号，53页反面。

特例。在其他的英国传奇故事中，同样有神秘的绿骑士登场。例如15世纪，同样来自英格兰中部的《绿骑士》(*The Greene Knight*)，讲述了一个与高文爵士的经历相似的故事；还有一部不完整的叙事诗作品《亚瑟王与康沃尔国王》(*King Arthur and King Cornwall*)，流传至今的只有17世纪的一个残本。在这两部传奇中，绿骑士都拥有超自然的力量，却都受到一位女性的欺骗和背叛。后来，托马斯·马洛礼收集了大量亚瑟王骑士文学作品，并加上一些自己的原创故事，编纂成《亚瑟之死》(*Le Morte d'Arthur*)，该书成文于15世纪中叶，并于1485年印刷出版。这本书里又有另一个绿骑士登场，这位绿骑士则是一个叛徒，是高文的弟弟加雷思（Gareth）的敌人；他还有一个红骑士同伴，两人同样残忍而阴险。

在其他文学作品中，与这些绿骑士具有相似之处的，还有奇特的"绿猎手"（der grüne Jäger）。"绿猎手"是中世纪人虚构出来的一个人物形象，他总在夜间进行狩猎，而他的猎物中既有普通动物，也有地狱生物、负有罪孽的坏人以及将灵魂出卖给魔鬼的人。这种夜间狩猎的故事很可能源自古日耳曼神话，在中世纪早期的欧洲大部分地区都有流传。人们给它起过许多不同的名字："狂猎""飞猎""亚瑟王之狩猎""赫拉王之狩猎"和"奥丁的军队"等。[24] 参加狩猎的猎手全都身穿黑衣或绿衣，带着狂吠的猎犬，整夜追逐一只神秘的猎物，却永远也抓不住它。在夜间出行的人们，最好祈祷永远不要遇到狩猎的猎手，否则可能会被当作猎物射杀。

这种梦幻般的狩猎场景在近代欧洲还有遗迹——歌德的诗篇《魔王》（Der Erlkönig，1782）就是近代最著名的例证，对历史学家而言，这说明中世纪的狩猎并不以获取食物为主要目的，而是为了完成一项仪式，在仪式中，喧闹嘈杂的声音是一项重要的元素。无论是文学作品中虚构的狩猎，还是现实中的狩猎活动都是如此。狩猎的队伍必须由领主率领，他要在森林里让马嘶狗吠，让侍从吹响号角，总之发出各种声音。这位领主必须穿上绿色衣服，或者红绿相间的衣服，这是狩猎仪式专用的色彩搭配。中世纪末的画家给我们留下了许多描绘狩猎场景的图画，如富瓦伯爵加斯东·菲布斯（Gaston Phébus）于1387—1388年编著的《狩猎之书》（Livre de la chasse）手稿中的大量插图。在这些插图中可以见到各种色调的绿色，它是森林与树木的颜色，是猎手与随从身穿服装的颜色，也是他们布置的陷阱与伪装的颜色。这是一种迷人的色彩，也是致命的色彩。

染坊里的染缸

要分析绿色在中世纪末地位下跌的原因,并不是一件容易的事情,涉及的原因很可能不止一种。但其中技术上的原因无疑是很重要的:在中世纪末,将织物染成绿色有很大困难,甚至比封建时代困难更大。这时染色业已经成为大规模的工业生产活动,相关行业规则越来越严格,限制了某些色彩的制造。绿色就属于这种情况,过去,制造绿色是相当容易的:在农村地区,人们使用便宜的植物染料,但染出来的绿色色泽灰暗而不耐久;在城市里,人们使用的办法是将织物先浸入蓝色染缸再浸入黄色染缸,这种混合染色的技术是古罗马人未曾掌握的,但古日耳曼人却很熟悉,到了封建时代则传播到整个欧洲。但到了中世纪末,这种方法又变得不可行了。不仅是因为客户要求更加纯正、牢固、富有光泽的色彩,而且在纺织工业发达的城市里,染色行业公会禁止将蓝色与黄色混合来取得绿色。

在中世纪的欧洲,只有纺织业算得上是一门真正意义上的工业,而作为纺织业分支的染色业则是高度规范化和高度专业化的一个行业。有大量的文字资料记述染色工坊应该如何选址、建造;染色工人应该如何学习专业技能,有哪些权利和义务;以及哪些是允许使用的染料、哪些是禁止使用的染料。这些资料显示出,染色工人这个群体的活动受到严密的监控,或许是因为他

 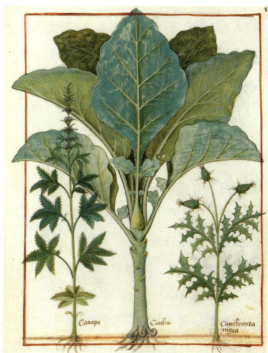

药用植物 ……

中世纪末的学者们撰写了许多植物志和植物图册。与长篇论述象征含义的动物图册不同，植物图册对植物的象征含义并不重视，更加重视的是植物作为药品、食物或染料的功能。此处可以见到的是药典中最重要的几种植物：左图中是白屈菜、海芋和颠茄；右图中是大麻、甘蓝和刺蓟。

《简明医学》手稿中的插图，罗比奈·泰斯塔尔绘制，16 世纪初。巴黎，法国国立图书馆，法文手稿 12322 号，138 页反面、171 页反面。

们人数众多，而且喜欢闹事[25]。他们与其他行业，如纺织工人、鞣革工人之间经常产生冲突。在欧洲各地，都存在着严格的行业规范，规定只有染色工人有权利进行染色工作。但像纺织工人、鞣革工人这样无权染色的人也经常私下对他们制造的织物或皮革染色，由此产生了大量的争执与诉讼，留下的丰富档案资料对历史学家而言非常有意义。

此外，在染色行业内部，又按照织物的材质（羊毛、亚麻、丝绸）和不同的色彩有着精细的分工。行业公会的规定是每家染坊必须取得某个色系的执业许可，并且不允许将织物染成许可范围以外的颜色。例如对于羊毛而言，红色染坊就不许染蓝色，蓝色染坊也不许染红色。但是蓝色染坊可以将织物染成绿色和黑色，而红色染坊则能够染黄色和白色。对于色彩历史的研究者而言，这种高度专业化的分工并不出奇。对色彩混合的反感或许是从《圣经》文化中继承而来的，[26]在中世纪的认知与符号象征系统之中，《圣经》的影响是深刻而广泛的，投射到了社会生活和世俗文化的方方面面。[27]在《圣经》中，混杂、模糊、融合这样的词语往往与魔鬼联系在一起，因为它们背离了秩序，而上帝是喜爱秩序的。因此，那些出于职业需要，必须进行混杂融合工作的人（染色工人、铁匠、炼金师、药剂师）经常被公众所厌恶或恐惧。首当其

> 圣安东尼的袜子 ……

在16世纪，将织物染成绿色还很不容易：绿色染料无法深入织物的纤维，染出来的绿色很容易消褪，在洗涤日晒后会变黄、变棕、变灰。因此，往往只有袜子、内衣之类不被人注意的衣物，才会染成绿色。在这幅画中，洛伦佐·洛托力求使用绿色颜料来表现褪色后的绿色织物的效果。

洛伦佐·洛托，《圣灵教堂祭坛背景画》(局部)，1521年。贝尔加莫，圣灵教堂。

冲的就是染色工人，在16世纪前后，法国流行一句俚语，利用"染色"（teindre）与"造假"（feindre）两个词之间的相似之处来讽刺染色工人。几十年后，英语中也有了类似的俚语，并且曾经出现在莎士比亚的作品中，使用的动词则是"to dye"（染色）和"to lie"（说谎）。[28]

因此，中世纪末的染色工人很少使用混合两种色彩的方法来制造第三种色彩，[29]尤其不能混合蓝黄来制造绿色。不仅是因为上文提到的这些禁忌，也因为行业公会的严格规定：一家染坊是不允许同时拥有蓝色和黄色染缸的。类似的问题也出现在紫色上：在中世纪是无法用蓝色和红色混合获得紫色的，因为染蓝色的工坊无法获得染红色的执业许可，反之亦然。结果中世纪的紫色通常是将蓝色与黑色混合而成的，这种色彩并不美观，名声也不好。

尽管存在着意识形态、行业规定、原料采集等方面的诸多障碍，但中世纪的染色业还是非常发达的，与只擅长染红和染黄的古罗马染色业相比要发达得多。虽然古罗马的绛红染料配方到了中世纪已经失传，但在其他色系，尤其是蓝色系和黑色系方面则取得了长足进步。对于中世纪染色业而言，只有漂白和染绿仍然是个难题。漂白是一项复杂的工作，而且对除了麻质以外的织物而言几乎是不可能的。对于羊毛，人们通常采用"自然漂白法"，把它铺在草地上，让含有微量过氧化氢成分的晨露与阳光对原色羊毛进行有限的漂白。这个过程是漫长的，需要很多空间，并且在冬天也无法进行。此外，用这种方法得到的白色也不持久，过了一段时间会变成灰色或者黄色。[30]

至于绿色，要将它制造出来，并使它稳固下来则更加困难。为织物和衣服染上的绿色经常是黯淡没有光泽的，并且经过日晒洗涤后很容易褪色。如

何让染料深入织物纤维，让染出的色彩纯正亮泽，持久不褪，这个问题困扰了欧洲人很久。对于普通织物的染色，人们主要使用植物染料：蕨草、荨麻、车前子等草类，毛地黄、金雀花等花朵，桦树、桦树等树叶，以及桤树之类的树皮。但在这些植物之中，没有任何一种能制造出纯正、亮泽、耐久的绿色染料。随着时间的推移，织物上的绿色会迅速变淡，有些甚至完全消失了。此外，当时的媒染工艺又倾向于使染上的色彩变深变暗，无法得到鲜艳的绿色。因此，只有收入低微的平民百姓，才会穿这样的衣服。有时，在一些重大的节庆场合，人们会使用含铜的矿物染料（醋酸铜）来制造更加鲜艳高贵的绿色，但如同在绘画中使用的颜料一样，这种染料有毒性和腐蚀性，并且同样不持久。在戏剧服装中，醋酸铜一直使用到17世纪，但与其说它是染料，还不如说它是一种颜料，实际上是涂抹到织物上面的。

染色工艺遇到的这些困难，可以解释为什么中世纪末的王公贵族都对绿色服装不感兴趣。除了一些特例场合（如上文提到的5月1日）之外，平时只有仆佣和农民才穿绿色衣服。在乡村，人们还在使用"土染色"的方法，用本地出产的植物作为染料，加上质量低劣的媒染剂（醋，甚至是尿）来染色。可想而知，用这样的土办法能染出什么样的颜色是无法预估的，只能染成什么样算什么样。但既然以植物作为染料，那么深浅不一的绿色在其中必然占据很大比例。此外，本来就没什么光泽的绿色在蜡烛或者油灯之下会显得更加灰暗，因而更加不受人们的欢迎。

除了社会阶层之间的差异之外，绿色服装在不同地区之间的分布也是不均匀的。例如在德国，从15世纪末起，绿色服装便不仅限于农民阶层使用了，

资产阶级和低级贵族也开始喜爱绿色服装。以至于数十年后的 1566 年，新教思想家亨利·艾蒂安（Henri Estienne）又一次从法兰克福的集市归来时，用幽默的口吻写道：

> 如果我们在法国看到一个体面的男子穿着绿衣服，我们会觉得他脑子有点问题；可是在德国的不少地方，绿衣服似乎还挺受欢迎的。[31]

他看到的这种差异，并不仅仅是社会和文化上的，也与技术和行业有关。这种现象说明，与法国、意大利以及欧洲其他地区相比，德国的染色工人首先打破了行规的禁忌，使用了他们的祖先古日耳曼人曾经使用过的办法：将织物先浸入蓝色染缸，再浸入黄色染缸。这还不算是将蓝色与黄色混合，只能说是将蓝色与黄色叠加以获得绿色。这种做法是行业规范明文禁止的，而各家染坊之间的精细分工也阻碍了这项工艺的使用。但德国的染色工人仍然这样做了，我们对 16 世纪留存至今的织物纤维进行了分析，可以证明这一点。

但实际上还有人更早使用这种办法染色，如 14 世纪末发生了一场有趣的诉讼，被告是一名叫作汉斯·托勒内（H.Töllner）的染坊老板。他在纽伦堡从事高端织物的染色工作，并且拥有将羊毛染成蓝色和黑色的执业许可。在 1386 年 1 月，经同行举报，当局在他的染坊里找到了装有黄色染料的染缸，而他是没有将织物染黄的权利的。在诉讼期间，汉斯·托勒内为自己的辩护非常拙劣，他否认明显的事实，称这些染缸并不属于他，他也不知道这些染缸为什么会出现在他的染坊里。结果他被判处了一笔数额庞大的罚款，流放

到奥格斯堡，并且禁止从事染色行业，丢掉了祖父和父亲留下来的饭碗。[32]

虽然我们并不是染色工艺的专家，但也能看出，汉斯·托勒内之所以拥有黄色染缸，是为了将织物染成绿色。他使用的并不是传统的植物染料，而是一种效果更好的新方法：将织物在菘蓝染缸中浸染数次，得到一种牢固的蓝色作为底色；然后再将织物浸入木樨草染缸，这样木樨草的黄色就与菘蓝融合成了绿色。人们可以通过控制浸入木樨草染缸的时间和次数，来获得深浅不同的绿色。在 14 世纪末，这项工艺似乎作为新技术出现（到 1540 年才在威尼斯出版的一本染色教材上首次记载），[33] 但实际上它的源头非常古老。古日耳曼人早已知道，将蓝色与黄色混合能够得到绿色。但到了 1386 年，汉斯·托勒内被举报起诉时，这项知识已经失传，在画家和染色业之外，没有多少人还了解这一点，并且还触犯了染色业的行规——正如汉斯·托勒内所经历的那样，会受到严厉的惩罚。[34]

"欢快的"与"灰败的"绿色

在 15 世纪和 16 世纪，染色技术的进步导致了织物和服装方面的变革。在大部分地区，人们仍然使用传统方法，染出来的绿色织物也仍然是灰暗稀薄的。而少数染坊冒着风险使用新技术，则能够染出鲜艳美丽、光亮浓厚的绿色织物。在法语中，人们使用两个形象的词语来表示这两种绿色之间的差异：看着很舒服的一种称为"欢快的"绿色；而看着不讨喜的一种则称为"灰败的"绿色。这两个词语在 16 世纪的衣物清单和公证文件中经常使用，有时在编年史和诗歌作品中也有出现。对于现代人而言，这两个词语已经不容易理解，经常被错误地翻译成现代法语："欢快的"绿色翻译成浅绿，而"灰败的"绿色则翻译成深绿。这样的翻译并不准确。"欢快的"在这里应该理解为它的本义："欢乐""生机"和"活力"。至于"灰败的"，指的则是苍白、枯萎、饱和度低的一种感觉，但并不见得就是黯沉的。

为织物染上的绿色，经常在数周之内就从欢快变成灰败，随着时间的推移，绿色会迅速消褪变质。对于染色工坊，包括使用蓝黄叠加法染色的工坊在内，如何提高绿色的色牢度始终是个巨大的难题。无论使用什么手段，染在织物上的绿色总是不能持久，这种状况直到 18 世纪也没有改变。绿色的各种负面意义的源头就在这里，人们认为它是一种善变、欺骗、不可靠的色彩，

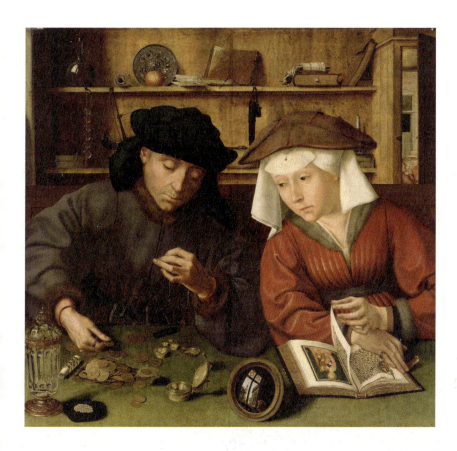

钱币兑换 ……

从中世纪末开始,绿色就成为象征金钱的色彩。并不是说钱币变成了绿色,而是银行、货币兑换所这些地方经常布置成绿色,人们在绿色的柜台上计算、称量、检验钱币的成色。

昆廷·梅齐斯,《钱币兑换者与他的妻子》,1514 年。巴黎,卢浮宫博物馆。

一开始给人希望,结局却令人失望。15 世纪末的一位佚名诗人写道:对绿色"我们无法给予任何信任"[35]。

我们在上文曾经讲过,从化学成分上讲,绿色颜料和染料大多是不稳定的,因此它象征着一切短暂的、变化多端的事物——青春、爱情、美貌和希

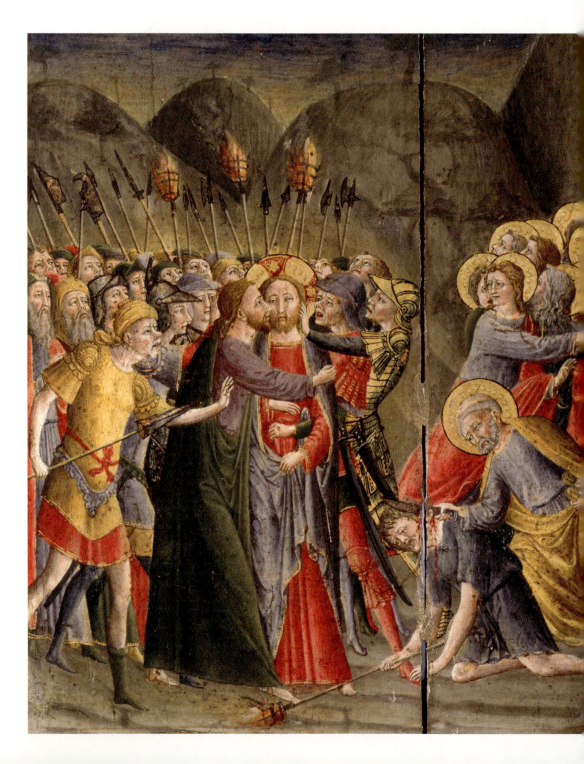

望，还有一切骗人的、虚假的、谬误的幻象。在中世纪末流传下来的图片资料里，许多坏人都身穿绿衣。他们的共同特点是虚伪、不忠、背信弃义。中古法语经常用"divers"（敌人、恶人）来形容这种人，这个词的含义非常负面，并且恰好与绿色（vert）谐音。"vert"与"divers"这两个词的发音非常接近，而它们的象征意义则更加接近：穿绿衣服的人通常都是卖主求荣的叛徒。

犹大就是这些叛徒中的领军人物。在油画和书籍插图中，他有时穿黄袍，有时穿绿袍，有时穿黄绿相间的衣服。[36] 但他并不是唯一的例子，《圣经》中的其他坏人（该隐、大利拉、该亚法）在图画中也经常被表现为身穿绿衣、黄衣的形象；类似的还有骑士文学中的一些叛徒，例如亚瑟王传说中的亚格拉文和莫德雷德。还有一些在社会中处于底层和边缘的人群，或者操持贱业的人也常以绿衣或黄衣形象示人：刽子手、娼妓、罪囚、智障、小丑，甚至还包括卖艺者和琴师。并没有明文规定这些人非穿绿衣不可，但他们穿着绿衣或绿黄相间的衣服的形象在图片资料中经常见到，尤其是在法兰德斯和日耳曼地区。[37] 对于妓女而言，穿着绿色服装的传统直到 20 世纪仍有遗迹，演变成了"绿丝袜"，在图卢兹—洛特雷克（Toulouse-Lautrec）、席勒（Schiele）、马蒂斯（Matisse）、贝克曼（Beckmann）所画的妓女身上都能找到这一特征。

< 犹大之吻 ……

《福音书》中并没有提及犹大的外貌是什么样子。但随着时间的推移，中世纪的绘画作品为犹大赋予了越来越多的特征：身材矮小、前额低陷、表情残忍扭曲、头发为红棕色、胡须浓密、嘴唇厚而黑。他的手里有时拿着装有三十个银币的钱袋，有时拿着偷来的鱼，身穿黄袍或绿黄相间的长袍。

洛伦佐·迪·皮耶特罗，《基督被捕》，1445—1446 年。锡耶纳，斯卡拉圣母马利亚博物馆，圣物箱内壁画。

147　危险的色彩

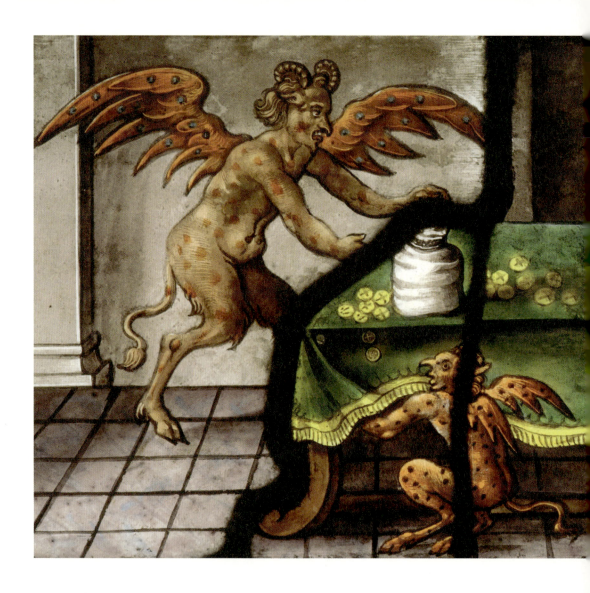

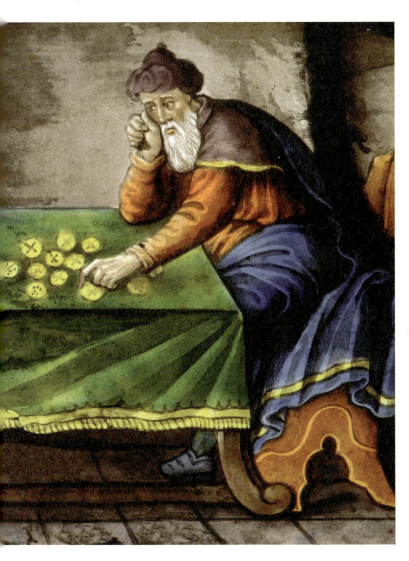

贪婪……

15—17 世纪，在色彩与七宗罪之间的对应体系中，绿色对应的通常是贪婪，偶尔也会对应嫉妒。大多数场合对应嫉妒的是黄色；傲慢与色欲是红色；暴怒是黑色；懒惰是蓝色或白色。

巴黎，圣斯德望教堂，公墓回廊珐琅玻璃窗，17 世纪初。

在中世纪末，人们赋予绿色的负面意义并不只有虚伪和背叛而已。在色彩与七宗罪之间的对应体系中，在很长一段时间里，对应绿色的是七宗罪之中的贪婪。从14世纪中叶开始，色彩与七宗罪之间的对应关系就逐渐固定下来，直到近代也没有什么大的变化：傲慢与色欲为红色；暴怒为黑色；懒惰为蓝色或白色；嫉妒为黄色；贪婪为绿色。有时，嫉妒也能与绿色扯上关系，但这并不代表绿色的象征意义包含嫉妒，只是因为有"嫉妒得脸都绿了"这样的俚语（法语：être vert de jalousie；英语：be green with envy；译者注：类似汉语"嫉妒得眼睛都红了"的意思）。[38]

绿色与贪婪之间的联系出现得更早，也更加紧密。首先，绿色与金钱之间的关系就非常值得研究。这种关系的历史比诞生于1861年的绿色美元钞票要悠久得多，很久以来，绿色一直象征着金钱以及与金钱相关的事务。美元之所以选择绿色，并不是一种创新，而是遵从了这样的传统。作为例证的有著名的"绿帽子"，人们强迫还不起债务的借贷者、破产的商人和银行家戴上这样的帽子，作为对他们的惩罚。这项惩罚诞生于意大利北部，从14世纪开始，那里的人们就给破产者戴上"绿犄角"（cornuto verde）并将他们当街示众。[39]后来，这项传统翻越了阿尔卑斯山，传播到法国和德国南部，绿犄角演变成了绿帽子，以至于在德语和法语中都用"戴绿帽"来隐喻破产和倒闭。拉封丹（La Fontaine）在1693—1694年发表的第三部也是最后一部寓言集里，有一篇寓言《荆棘、蝙蝠和鸭子》就提到了绿帽子：荆棘、蝙蝠和鸭子它们三个觉得自己在国内难以赚大钱，于是结伙集资到海外去做生意。不幸的是，生意失败，于是：

它们失去了信誉,没有资金,真是一筹莫展,寸步难行,只等着因欠债而头戴不光彩的绿帽当街示众。⁴⁰

许多人研究过这个绿帽子的颜色,并且给出了各种各样的解释。有些人认为这里的绿色代表疯狂:因为疯狂,这些欠债的人才会去冒过高的风险,或者触犯法律,以至于无力还债。另一些人则意见相反,认为绿色象征希望:在受到惩罚之后,破产的人能够重获自由,重获新生,或许还能东山再起。还有人则认为绿色象征法官盖在封蜡上的印章,意味着将欠债而无力偿还者投入监狱。这几种假设没有一种能经得起仔细分析,我觉得还不如将这种绿色与福尔图娜女神再次联系上,她的命运之轮不断转动,将每一个人卷入未知的轮回之中。在中世纪末和近代之初,福尔图娜除了命运女神之外,又成为掌管钱财的女神,因此她身穿的绿袍也慢慢变成了象征金钱、债务、赌博的色彩。从16世纪起,在威尼斯等地,人们习惯在赌桌上铺一块绿毯,因为绿色象征着运气、投机以及人们押下的赌注。到了17世纪,法国人把赌徒在牌桌上使用的难懂的行话称为"绿话"(译者注:类似汉语的"黑话")。后来,在19世纪,这个词的意义扩展成为各领域使用的行话,不再仅限于赌博,而绿色也因此与庸俗、粗野拉上了关系。"青涩"(verdeur)一词本来指的是未熟的果实,或者新砍下的树木,但从这时起也可以指青年人不成熟的言谈举止,比"粗鲁放肆"仅仅略好一点点。

纹章中的绿色

我们还是回到中世纪末与近代之初。尽管许多恶习和罪孽都与绿色扯上了关系，但它并非是一种完全负面的色彩。在诗歌作品中，诗人仍然在歌颂属于自然的绿色，那是欢快、明亮、富有生机的绿色，是上帝的造物，是欢乐与愉悦的源泉。有些诗歌将自然的绿色与人造的绿色进行对比，更加凸显后者的苍白、丑陋、灰败与不耐久。

有一位著名的纹章学家——让·古图瓦（Jean Courtois）——就发表过这样的意见，他以自己的职务"西西里传令官"作为笔名，卒于大约1437—1438年。他曾经为几位大贵族担任过传令官的职务，最终成为阿拉贡和西西里国王阿方索五世（Alphonse V）的首席传令官。在生命的暮年，他用法语撰写了一本纹章学著作《纹章的色彩》（*Le Blason des couleurs*），在这本书中关于色彩的论述占据了绝大部分内容。对于色彩历史的研究者而言，这是一本非常重要的文献资料，当然，15世纪大部分的纹章学著作都很重要。关于绿色，让·古图瓦这样写道：

在纹章上我们能见到的最后一种色彩就是绿色了，在纹章学中，我们使用术语"sinople"来称呼绿色。因为绿色不能对应四大元素之

中的任何一种，所以有些学者认为绿色的地位不如其他纹章色彩来得高贵……但所谓不够高贵的绿色，指的是人工制造出来的绿色染料和绿色颜料，而不是我们在草原、树林和山坡上看到的天然纯正的绿色。没有什么比天然的绿色更美好，更能使人的视觉和心灵感到愉悦了……在这个世界上，最美的就是鲜花盛开的草原，是枝叶繁茂的树木，是燕子沐浴的小溪，是鲜润欲滴的祖母绿宝石。4月和5月为什么被称为一年中最美好的季节？因为那田间、山间和林间的植物，为春天戴上了一条欢快的绿色勋带。

这段文字将自然界中的绿色赞美到了极致。让·古图瓦认为，天然的绿色与画家和染色工坊制造出来的绿色是截然不同的。前者令人身心愉悦，而后者则令人难掩反感。这样的观点并不奇怪，古罗马的维吉尔和贺拉斯都提出过类似的言论，在12世纪和13世纪的宫廷抒情诗里又进一步发扬，到了浪漫主义诗歌中则达到了极致。同样，将绿色列为纹章中的最后一种色彩也不是让·古图瓦的原创。15世纪和16世纪的所有纹章学论著对色彩的排序都是相同的，并且使用相同的术语来称呼它们：or（金/黄）、argent（银/白）、gueules（红）、azur（蓝）、sable（黑）、sinople（绿）。正如让·古图瓦所说的，绿色在其中是地位最低的一种，同时它也是在纹章上出现频率最低的色彩，这二者之间或许是存在联系的。绿色在纹章中出现的频率指数因国家和地区不同而有所变化，但很少能达到百分之五，而金色和银色能够接近百分之五十，红色则经常比百分之五十还要高。尽管如此，绿色在纹章中并不一

定是排在末位的色彩，有的著作中会引入第七种色彩——紫色，并将它列在绿色之后。在真实的纹章上，紫色其实非常罕见，与古罗马时代的绛紫相差甚远，而且也不受人们的喜爱，其中不含高贵的绛红，而是紫、灰等好几种色彩的混合，看起来显得有点肮脏。[41]

在法国的纹章学术语中，从14世纪下半叶开始，一直使用"sinople"这个术语来指代绿色。这个词的来源很怪，向语言学家和纹章学家提出了几乎无解的难题。事实上，在1350—1380年之前，纹章中的绿色同样使用"vert"一词，与普通的绿色没有差别。但在此之后，在使用法语撰写的纹章图册、纹章论著、比武记录等文献资料中，"vert"就逐渐消失，并被"sinople"取代。这个取代的过程大约是三四十年，其原因至今仍是个谜。第一批研究纹章的专家是军队里的传令官，他们倾向于使用复杂的术语代替日常语言，以凸显自己不可取代的地位，这是可以理解的。此外，在法语中，通常用于表示绿色的"vert"有一个容易混淆的同音词"vair"（松鼠皮，在纹章学中指一种蓝色和银色交替的毛皮纹），[42]因此有必要将这两个词中的一个予以更换，以避免混淆。的确如此，但为什么选择了"sinople"这个词呢？"sinople"只在非常遥远的古代文学作品里曾经表示过色彩，而且那时"sinople"表示的是红色而不是绿色。这个词的词源是没有争议的：法语中的"sinople"源自拉丁语的"sinopis"或者"sinopensis"，而这两个词又源自小亚细亚位于黑海岸边的一座城市的名字"Sinopa"（锡诺普，现属土耳其）。在古代，人们在锡诺普周边开采黏土，这里的黏土中有一种优质的赭石成分，用途很多，可以制造颜料、染料、药膏和护肤品。[43]锡诺普成了这种赭石黏土出口到罗

绿狮纹章 ……

《欧洲与金羊毛骑士团纹章大全》诺曼底纹章部分,约 1435 年。

巴黎,兵工厂图书馆,手稿 4790 号,64 页反面。

马的重要海港，而拉丁语中就使用这个城市的名字来命名赭红色。此外，在法语中，"sinopia"这个词至今仍然存在，在绘画中，"sinopia"指的是一幅使用红色赭石粉笔绘制的素描或者速写，与赤铁石粉笔画出来的效果差不多。

那么为什么到了1350年，"sinople"的含义就变成了绿色呢？是否有一个我们不知道名字的传令官，错误地将这个词当作绿色来使用，而被其他人群起效仿呢？抑或我们应该到纹章学之外的领域去寻找这个词义变化的原因？在我们现在拥有的知识范围里，还没有找到这个问题的答案。[44]

让·古图瓦并不了解"sinople"的原始含义。在他的著作里，"sinople"表示的始终是绿色而不是红色。当然，他写作的时间是1430—1435年，距离"sinople"改变含义已经接近一个世纪了。针对绿色，他发表了长篇大论，力求体现出绿色的各项正面意义。按照那个时代流行的做法，他也将纹章上的七种色彩与其他领域的七元素一一对应起来：七种金属、七个行星、七种宝石、一周的七天、七种美德等。与绿色相匹配的分别是：铅、水星、祖母绿、星期四和力量。让·古图瓦将绿色与力量联系在一起，这多少使人感到有点惊讶，因为我们知道，那时人们想要制造出纯正耐久的绿色还很困难。或许他想到的是绿色植物具有的活力也说不定。我们本以为会与绿色匹配的是希望，但让·古图瓦将希望与白色联系在了一起；信仰则是黄色；仁爱是红色；正义是蓝色；谨慎是黑色；节制是紫色。这样的对应关系还勉强可以理解。但是，绿色与星期四之间的联系，就很难解释了。为什么在中世纪末，人们会觉得星期四是绿色的呢？还有白色的星期一、蓝色的星期二、红色的星期三，都还没有找到答案。或许是因为有时在星期一祭祀亡者，星期二祭祀圣徒，

星期三祭祀圣灵？相反，黑色与星期五之间的联系，自然是因为耶稣受难日就在星期五，对于这一点没有人会提出异议。[45]

西西里传令官的这本纹章学论著在整个15世纪获得了巨大的成功。到了1480—1490年，有一位不知名的作者为这本书续写了第二部分，这部分的主题不再限于纹章的色彩和图案的构成，而是扩展到纹章与勋带、服装之间的搭配，以及各种颜色服装的象征意义。这本书的标题也改为《纹章的色彩、勋带与题铭》。该书首次印刷于1495年，在巴黎出版，直到1614年还有再版，受到市场的热烈欢迎。它被翻译成许多种语言：首先是意大利语，然后是德语、荷兰语和西班牙语。它的影响遍及许多领域，尤其是文学和艺术。有些作家和画家将这本书奉为经典，在描写和描绘人物时严格遵守书中为每种色彩赋予的象征意义。另一些人则持相反意见，认为将色彩的象征意义如此简单化是可笑的，并且没有任何根据。例如拉伯雷曾在《巨人传》中这样写道：

> 高康大的代表颜色是白色和蓝色。我想你们读到此处，一定会说白色代表信仰，蓝色代表刚毅……可是谁告诉你们白色象征信仰、蓝色象征刚毅？你们一定会说，是一本任何书摊上都有出售的小书，书名是《纹章的色彩》。谁作的呢？别管他是谁了，没有把名字放在书上，总算他聪明。[46]

事实上，续写《纹章的色彩》一书的作者将色彩与每个人所属的社会阶层和年龄阶段全部一一对应起来，而他做出的选择则是基于每种色彩的"功

能、性质和象征意义"。在他眼中，每个人应该穿什么颜色的衣服、不能穿什么颜色的衣服，都是有规矩的。例如绿色，作为"悦目的""象征欢乐与愉快的"色彩，是"活泼自由的青年，犹如刚刚走向冒险生涯的骑士"可以穿的，也是"刚刚订婚，还未成亲的少女"可以穿的。然而一旦女性结了婚之后，就只允许"戴绿色首饰，或者系绿色腰带"。而老年人则不应该穿戴绿色，因为绿色是属于青年的色彩，专属老人的色彩则是深棕、深紫和黑色。如果要将绿色与其他色彩搭配的话，最好避免红色和蓝色："蓝绿勋带和红绿勋带太平庸了，而且不怎么好看。"相反，"灰绿勋带很好看，绿粉勋带则更美"。绿紫搭配象征追求爱情的希望落空；绿黄搭配象征混乱与疯狂；绿黑搭配则象征抑郁悲伤。[47]

以上这些，就是该书作者赋予色彩以及赋予色彩搭配象征含义的一些例子。他的论点并不是从观察人们现实中如何使用色彩中得到的，而是基于纹章学、美学和象征意义的因素进行的推论。在这一点上，他完全符合中世纪末的时代特征。

诗人的绿色

事实上,从中世纪末到近代之初,涌现了大量论述色彩的著作,以色彩之美、色彩之和谐以及色彩的象征意义为主要内容。其中有许多是以手稿形式面世的,至今仍在图书馆里沉睡。但也有一部分经过印刷出版,受到了市场的广泛欢迎,尤其是在意大利。例如富尔维奥·佩莱格里尼·莫拉托(Fulvio Pellegrini Morato)于1535年在威尼斯出版的《色彩的含义》(*Del significato dei colori*),这本书再版过多次,直到16世纪末还有新版本出现;[48] 还有卢多维科·多尔切(Ludovico Dolce)——他是提香的密友——于1565年,同样在威尼斯出版的《色彩的对话》(*Dialogo dei colori*),这本书一经推出就迅速被翻译成多种语言。[49] 这两本书的作者都与画家关系密切,并且都参与了美术界的大规模论战:素描画与着色画,哪一个更能体现事物的本质?属于威尼斯一派的画家和艺术理论家都认为,色彩优于素描。莫拉托在《色彩的含义》中写道:眼睛比心灵更加重要,而色彩不仅比线条更美,也比线条具有更加丰富的象征意义。他对他的画家朋友提出了一些色彩搭配的建议,而这些建议都是以愉悦感官为目的的。他心目中最美的色彩搭配有:黑色与白色、蓝色与橙色、灰色与浅褐色、浅绿色与肉色以及深绿色与"锡耶纳棕色"[50]。

在1500年前后的法国,有关色彩的讨论主要集中在学术方面,而不是审

美方面。纹章与题铭的符号象征体系仍然对文学和艺术创作有着巨大的影响。因此，即使在艺术创作中，色彩的符号象征功能也要比其审美功能重要得多。每种色彩都与善、恶、情感、年龄、社会阶层、伦理观念、道德准则等概念联系在一起。而这一套规则主宰了文学和艺术作品中的色彩。

让·罗贝泰（Jean Robertet，约 1435—1502）于 15 世纪末写下的优美诗篇《色彩博览》(*L'Exposition des couleurs*)是一个非常典型的例证。让·罗贝泰是一名高级官员，他起初在波旁公爵手下做事，后来为法国国王服务，是经历了路易十一、查理八世和路易十二的三朝元老，担任过多项外交和行政职务。他同时也是那个时代的一线作家，与奥尔良公爵查理一世、乔治·夏特兰（Georges Chastellain）、让·莫利内（Jean Molinet）等作家和诗人都是好友。他曾将彼得拉克（Pétrarque）的诗作翻译成法语，自己也是诗人，在那个时代的文学界十分活跃。他被认为是法国宫廷"大修辞诗派"（又名"大韵律诗派"）的代表人物之一。[51]《色彩博览》并不是他最著名的作品，但也是一篇精雕细琢的诗作，我们有许多理由对这首诗产生特别的关注。这首诗包括十个四行连句和一个结尾诗节，诗中逐一检阅了九种不同的色彩，陈述了每种色彩的主要特点，明确了它们所代表的美德或恶行，

> 人格化的绿色与黄色......

在 16 世纪初的文学作品中，每种色彩都是有两面性的，有时象征美德，有时象征恶行。绿色的正面象征意义有欢乐、美貌、爱情与希望。而黄色则象征繁荣、富有和享乐。

让·罗贝泰诗歌《色彩博览》手稿中的水彩插图，16 世纪初。巴黎，法国国立图书馆，法文手稿 24461 号，111 页正面。

Esmeraulde ressemble precieuse
Je delectant en parfaicte verdeur
Qui seant suis auec noire couleur
Il nappartient qua persone joyeuse

De rouge & blanc entremesle ensamble
Ma couleur est ressemblãt a ioyat
Qui iour a damours ne se soussie
Car il me peult porter se bon luy semble

VERT IAULNE

LOYE LOISSANCE

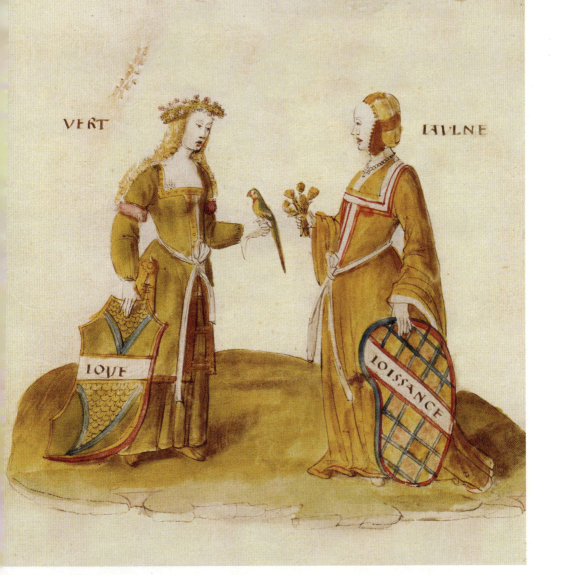

建立了色彩之间的联系，并且总结了每种色彩的道德或社会类型。九种色彩在这首诗里出现的顺序是：白色、蓝色、红色、灰色、绿色、黄色、紫色、棕色和黑色。第十个四行连句的内容是杂色，也就是将多种不同的色彩糅合在一起。让·罗贝泰认为，杂色代表"装腔作势"，也就是虚伪。

在这首诗里，色彩的顺序并不是任意排列的，而是遵循了一定的等级规则。首先是白色，象征谦逊和简朴；然后是象征忠诚的蓝色，仅次于白色列在第二位。红色在过去曾经是地位最高的色彩，但在这首诗里只能排在第三，它象征胜利和荣誉，但也象征骄傲，具有一定的负面含义，因此列在白色和蓝色之后。灰色能列在第四恐怕会使人惊讶，事实上在 15 世纪，灰色的地位得到了大幅度的提升：它经常被视为黑色的对立面，可以作为代表希望的色彩。[52] 中世纪末的许多诗人曾经作诗歌颂灰色，其中最著名的是奥尔良公爵查理一世，他在英国被关押期间，于 1430 年前后写下一首题为《希望之灰色》（*Le Gris de l'espoir*）的优美诗作。[53]

紧随在灰色之后的，就是绿色。让·罗贝泰将绿色置于这个色彩序列的中央，他心目中的绿色并非象征希望，而是象征欢乐：

< 帕提尼尔的梦幻绿色 ……

约阿希姆·帕提尼尔是蓝色绘画的巨匠，他经常以大片的蓝色作为画面背景，显得神秘幽远，让观众感到一种梦幻的忧郁。但他也十分擅长使用绿色，他笔下的绿色与蓝色一样神秘，但有时显得更加阴森。

约阿希姆·帕提尼尔，《圣家之休憩》（局部），约 1520 年。马德里，普拉多博物馆。

绿色：
我酷似珍贵的翡翠，
不愿意与黑色相会；
我拥有快乐的天赋，
在自然中感受幸福。

显然，将绿色与翡翠或者祖母绿进行类比，并不是让·罗贝泰的创新。早在1世纪，普林尼的《博物志》中就能找到同样的内容。与青草或者树叶相比，将绿色比喻成翡翠要显得高贵许多。事实上，在中世纪末，人们对宝石的喜爱达到了一个新的高度，而其中最受追捧的就是钻石与翡翠。此外，在纹章绶带的色彩体系中，通常认为绿色适合那些天性乐观的人。这暗示着绿色是一种年轻、活泼、欢乐、富有朝气的色彩，这已成为人们的共识，也没有什么出奇之处。然而，让·罗贝泰认为，绿色与黑色的搭配是不合适的，这样的观点显得有些不同寻常。持有这一观点的并非只有罗贝泰一个人：与他同一时代的、续写《纹章的色彩》一书的佚名作者同样认为，绿配黑是最使人感到抑郁的一种搭配。但他和让·罗贝泰都没有给出支持这一论点的理由。为什么绿色不适合与黑色搭配呢？是因为它们分别在色彩序列的中央和边缘，相距太远的缘故吗？还是恰恰相反，因为它们在纹章学和符号学体系中的象征意义过于接近呢？这个问题很难回答，因为在近代初期，人们对色彩象征意义钻研得极度细致，而且与我们今天的观念相差太远。

位列绿色之后的四种色彩，其负面意义都要大于正面意义。黄色象征无

忧无虑与享乐主义，是好是坏要看情形而定；紫色通常属于叛徒，例如《罗兰之歌》(La Chanson de Roland)里的加奈隆（Ganelon），让·罗贝泰认为，这是一种卑鄙的色彩。与同时代的大多数人一样，让·罗贝泰认为黄色和紫色是其他色彩混合而成的：黄色是红色与白色的混合；紫色则是黑色与红色的混合。这样的观点当然与我们今天的知识大相径庭，但别忘了，在 1500 年前后，光谱还没有被科学家发现（光谱是在 17 世纪下半叶由牛顿发现的），亚里士多德发明的轴形色彩序列才是这个时代人们认知色彩的基础：白—黄—红—绿—蓝—紫—黑。如同这首诗一样，亚里士多德也将绿色置于色彩序列的中央，而黄色正好位于白色与红色之间。

紧随紫色之后的是棕色，那个时代的棕色比现在的棕色更加偏红，《纹章的色彩》称，它是"所有色彩中最丑陋的"。让·罗贝泰的观点没有那么激进，但他认为棕色是一种善变而不可靠、充满不确定性的色彩。排在最后的黑色，是一种完全负面的色彩，它黯沉、凄凉、令人生厌，象征着死亡、愤怒和忧郁（在那个时代，忧郁被视为一种疾病），没有人会喜爱黑色。

在这首诗的结尾，让·罗贝泰建议每位贵族根据自己的喜好，精心挑选属于自己的纹章题铭色彩（译者注：在中世纪末和文艺复兴时期，流行在纹章上附加一句格言作为题铭，当时的纹章通常是从家族继承而来的，而题铭则可以自由选择，因此更能体现主人的个性），并且告诉我们，他为自己选择的是白色和蓝色……恰好与几十年后拉伯雷为高康大选择的色彩一模一样。[54]

4...
次生的色彩
16—19世纪

绿色地位下降的趋势在中世纪末就已经很明显了，到了近代则进一步扩大范围。首先是在伦理和宗教方面：在各地颁布的着装规范和新教先驱的演讲布道中，绿色都成了一种肤浅的、违背道德的色彩，作为虔诚的基督徒、品行端正的公民，应该摒弃这样的色彩。只有天然的绿色才是庄严高贵的，因为它是上帝的造物，而所有人工制造的绿色都是受到谴责的。其次是艺术创作方面：许多画家都鄙视绿色，抛弃了绿色，因为风景画和以日常生活为题材的绘画作品还很少。这个时代的大型油画作品都以宗教或神话为主题，在这些画作中绿色的作用非常有限，因此被边缘化了。最后是科学研究方面：自古希腊传承下来的色彩序列已经过时了，被新的分类和排序方法所取代。在新的色彩分类中，绿色不再是基色之一，退居第二阵营，人们发现它实际上是蓝色与黄色混合而成的。在科学领域绿色地位的下降，实际上反映了在日常生活、文学艺术和符号象征领域，绿色的全面衰落。

要等到 18 世纪下半叶，浪漫主义文学和艺术初露锋芒时，绿色才重新受到一定的重视。这时人们的品位又发生了变化，重新对自然产生依恋。人们喜欢到草地上、树林中和山间小路去散步。风景画逐渐流行起来，诗人以伤春悲秋为荣，他们饱受折磨的心灵只能在青翠的大自然中得到舒缓和救赎，并且在这里寻找新的灵感。

绿纸上的衣褶……

在15—16世纪,许多德国画家喜欢在彩色纸张上创作素描或版画,他们最常用的就是绿色纸和蓝色纸。

阿尔布雷希特·丢勒,《衣褶习作》(局部)。粉笔铅笔素描,1508年。柏林,铜版画陈列馆。

新教伦理

新教的色彩伦理是从中世纪末的宗教观念和限奢法令中继承而来的，从新教诞生之初，就向所有鲜艳的、醒目的色彩宣战，向装饰得金碧辉煌的天主教教堂宣战。新教在各领域都倡导使用黑—白—灰色调，在这一点上与同一时期兴起的印刷书籍和黑白版画恰好不谋而合。[1]

在新教改革的毁坏色彩运动中，首当其冲的就是教堂。新教改革的先驱们认为，教堂里的色彩过于丰富了，应当减少色彩的种类，或者干脆将色彩驱逐出教堂。在布道中，他们引用了《圣经》中先知耶利米斥责犹大王约雅敬的话："难道你热心于香柏木之建筑、漆上丹红的颜色，就可以显王者的派头吗？"[2] 在新教改革者眼中，红色是最鲜艳的色彩，最能代表罗马教廷的奢华与罪孽，因此他们最厌恶的就是红色，但他们对黄色和绿色也毫无好感。他们认为，这些色彩都应该被驱逐出教堂。新教徒在各地的教堂中进行了粗

> 加尔文派教堂里的布道 ……

在17世纪，有几位荷兰画家喜欢以教堂作为绘画的题材，这些教堂的墙壁完全是素白的，毫无色彩的装饰，正如加尔文所要求的那样："对教堂最好的装饰就是上帝的箴言。"前来礼拜的信徒们同样需要回避鲜艳的色彩，他们身穿的衣服无非黑、白、灰三色。

德·维特，《加尔文派教堂内景》，约1600年。汉堡，汉堡艺术馆。

菲利普·墨兰顿 ……

在 16 世纪的新教改革先驱之中,墨兰顿对待色彩的态度是最严格的。在 1527 年的一次著名布道中,他严厉地斥责了那些"打扮成孔雀"的男人和女人。

卢卡斯·克拉那赫,《菲利普·墨兰顿像》,1543 年。卡塞尔,绘画陈列馆,经典大师馆。

暴的破坏，最主要的是彩色拼花玻璃窗，其次是各种彩色装饰。器物上的金漆被剥落下来，然后重新刷上石灰水；壁画被黑色或灰色的油漆涂抹覆盖，完全掩藏起来。新教的毁像与毁色两项运动是同步进行的。[3]

在礼拜仪式的色彩问题上，新教的立场更加极端。在天主教的弥撒仪式中，色彩发挥着极为重要的作用：用于祭祀的器物和服装不仅受到教历规定的限制，而且还要与教堂的照明、建筑与装饰的色彩相联系，追求最大程度地重现圣典中描绘的场景。从此以后，这一切都将消失，路德（Luther）说："教堂不是剧院。"墨兰顿（Melanchthon）说："牧师不是小丑。"慈运理（Zwingli）说："色彩过于纷杂的礼拜仪式歪曲了祭祀应有的朴实内涵。"加尔文（Calvin）说："对教堂最好的装饰就是上帝的箴言。"这几位新教思想家在许多问题上存在分歧，但对待色彩的态度却高度一致。因此，在新教的礼拜仪式中，原有的色彩体系完全被废弃了。虽然绿色本来就是普通日子使用的色彩，也被认为是不得体的，只能让位于黑色或灰色。

在新教改革的飓风中，教堂变得朴实无华，但毁色运动造成的后果并不仅限于此，它在日常生活和服装习惯方面的影响或许才是更加深远的。在改革派看来，服装始终是羞耻和原罪的标志：亚当与夏娃在伊甸园生活时是赤裸的，当他们违抗上帝，从而被驱逐出伊甸园的时候才得到了一件蔽体的衣服。这件衣服象征着他们的堕落与过错，它最主要的功能就是唤醒人们的悔过之心。因此，服装应该是简单、朴素、低调、适合劳作的。所有的新教先驱都对奢侈的服装、美容化妆品、珠宝首饰、奇装异服以及不断变化的时尚潮流无比反感。因此他们主张在穿着方面应该极度简朴，摒除一切不必要的

图案和配饰。在生活中，新教改革的先驱们也以身作则，我们从他们留下的肖像中就能明显地看到这一点。在画像中，他们每个人都穿着朴素的深暗色衣服，甚至显得有些阴郁。

他们认为一切鲜艳的色彩都是不道德的，不应该出现在服装上：首当其冲的是红色和黄色，然后是粉色、橙色和各种绿色，甚至包括紫色在内。而他们经常穿着的则是深色服装，主要是黑色、灰色和棕色。白色作为纯洁的色彩，一般只允许儿童穿着，有时妇女也可以穿。而蓝色系中只有低调的深蓝色才可以容忍。所有花哨的衣服，所有"把人打扮成孔雀"的色彩——这是墨兰顿于1527年在一次著名的布道中使用的词语[4]——都是受到严厉禁止的。绿色甚至可以说是最受到针对的色彩，因为它属于小丑、卖艺者，属于多嘴而无用的鹦鹉。

同样，在这个时期的艺术创作，尤其是绘画作品中，画家也尽量避免使用鲜艳的色彩。与天主教画家相比，信仰新教的画家惯于使用的色彩有很大的不同，这一点是不可否认的。在16世纪和17世纪，新教绘画艺术的创作及其审美观念，在很大程度上是跟随新教改革家脚步的，尽管这些改革家自己也经常犹豫、摇摆不定（如马丁·路德）。加尔文或许是对美术和色彩发表论述最多的改革家，他的立场和观点似乎对绿色较为有利。

加尔文并不反对造型艺术，但造型艺术只能以尘世为题，不允许描绘天堂或地狱；艺术作品必须用来赞美上帝，彰显上帝的荣光，促进人与上帝的沟通。艺术作品中不应出现人为编造的主题或者无动机的主题，也不应出现任何戏剧或色情元素。加尔文认为，艺术本身是没有价值的，艺术来源于上

帝，其唯一价值是帮助人们更好地理解上帝。因此，画家的创作应该有所节制，应该追求线条与色调的和谐，画家应该在尘世间寻找灵感，并且如实地表现他所见到的事物。他认为源于自然的色彩是最美丽的，因此他偏爱天空和海洋的蓝色以及植物的绿色，因为它们是上帝的造物，属于"圣宠之色"[5]。绿色在教堂、服装和日常生活中被摒弃之后，终于在新教绘画中得到了一席之地。加尔文派画家厌恶缤纷混杂的色彩，常用的是灰暗色调，追求光影效果；与天主教画家相比，他们对绿色使用得更多一些。这一点在弗兰斯·哈尔斯（Franz Hals）或者伦勃朗（Rembrandt）这样的大画家作品中还不太明显，但有不少北欧二线画家醉心于风景画创作，力求在画布上表现出自然的静谧与植物世界的和谐。

画家的绿色

从何时开始，欧洲画家学会并养成习惯，将蓝色与黄色颜料混合来得到绿色？这个问题看似简单，却不容易回答，或许艺术史的研究者并没有真正去关注过。现在的小孩子在幼儿园就已学会，将蓝色与黄色混合能得到绿色，人们或许会认为，这种做法已经存在很久了。实情并非如此。在古代和中世纪早期，没有任何配方、文献、图画和艺术品能够证明，那时的人们掌握了这种方法。文字资料中从未提到过这种方法，而且对艺术作品进行的实验室分析也没有发现。相反，这种方法在18世纪已经相当普及了：大部分的绘画教材和论著中的颜料配方都有提及。对绘画作品使用颜料的分析也证实，大部分18世纪画家使用的绿色颜料都是蓝黄混合的。然而在这个时代，这似乎还是一项相对新鲜的技术：事实上，在18世纪40年代初，还有少数法国画家（如奥德利〔Oudry〕）坚持使用传统的绿色颜料（辉石土、孔雀石、铜绿），而这时法国王家绘画学院的大部分画家使用的都已经是蓝黄混合的绿色颜料了。奥德利曾为此事非常愤怒，他认为，蓝黄混合的方法是一条邪路，对于真正的艺术家而言是可耻的。[6]

但这样的观点只是少数而已，并不代表当时的主流。可以肯定，从17世纪开始，在法国以及邻近的欧洲国家，大多数画家已经在使用蓝黄混合的绿

画家和炼金术士使用的原料……

中世纪的画家使用的各种颜料和黏合剂是从动物、植物和矿物中提取的。这幅图片里列举了其中的一部分。第三格里的一大块绿色物体看起来似乎是一块孔雀石（一种天然碳酸铜，可用于制造绿色颜料），但它实际上是一块固体绿矾（七水硫酸亚铁），在某些人造颜料的配方中会使用到它。

《简明医学》手稿中的插图，罗比奈·泰斯塔尔绘制，16世纪初。巴黎，法国国立图书馆，法文手稿12322号，191页反面。

色颜料了。[7] 但我们希望知道这种方法究竟是什么时候发明、什么时候普及并系统化的。是不是艾萨克·牛顿的棱镜实验以及对光谱的发现，让画家想到蓝色与黄色合并能得到绿色呢？[8] 在1665—1666年，年轻的英国科学家牛顿成功地将白光分解成各种颜色的光线，为科学界带来了一个新的色彩序列：紫—青—蓝—绿—黄—橙—红。在这个色彩序列中，绿色正好位于蓝色与黄色之间。[9] 而在此之前的各种色彩序列中，绿色从未出现在这样一个关键的位置，它通常离蓝色较近，但离黄色很远。例如，中世纪末的画家最熟悉的一个色彩序列是这样的：白—黄—红—绿—蓝—紫—黑。[10] 在这个序列里，绿色与黄色之间还隔着红色。因此在这样的理论指导下，很难令人想到用蓝色与黄色混合来制造绿色。[11] 只要光谱还没有被人发现、传播并认可，在原

有的色彩序列上，黄色与蓝色的距离过于遥远，以至于不会有人认为它们之间还有一个过渡色阶。

话虽这么说，但光谱对色彩理论和画家习惯的颠覆并非一夜之间就能完成的。此外，牛顿的实验针对的是光线，而不是颜料，他提出的新的色彩序列是一项纯粹的物理理论，而不是化学理论。而对于颜料而言，它们的化学属性要比物理属性更加重要。[12] 诚然，物理与化学这两个领域并不能完全割裂，但颜料和染料这两样东西首先还是与化学相关，然后才与光学相关。因此，光谱理论应用到绘画方面的时间，很可能是相当晚的。[13] 相反，很可能在光谱被发现之前，画家就凭借经验发现了混合蓝黄制造绿色的方法。

事实上，对画家而言，这样的实验是非常易用易学的。或许他们早在12—13 世纪就做过这样的尝试，甚至比染色工人更早。[14] 况且自罗马时代流传下来的传统绿色颜料一直不能获得理想的效果：孔雀石太贵，而且时间长了会变黑；辉石土覆盖性不好，只能作为底料使用；鼠李、鸢尾花等植物耐久性太差；铜绿则带有腐蚀性，并且会侵蚀画布上邻近的其他颜料。因此，画家具有很强的动机去寻找其他获得绿色的办法。[15]

在这些办法之中，最简单的就是将蓝色颜料与黄色颜料相混合。但我

< 艾萨克·牛顿

牛顿于 1666 年利用玻璃棱镜对日光进行散射，从而发现了光谱。他并没有立即公开这项成果，过了一段时间后才向学术界提出光谱理论，这是一个全新的色彩序列，其中不再有白色和黑色的位置。

戈弗雷·内勒，《艾萨克·牛顿像》，1689 年。阿克菲尔德（英国），阿克菲尔德美术馆。

们对 16 世纪的意大利绘画大师（如达·芬奇、拉斐尔、提香）的作品进行了多次分析，都没有找到蓝黄混合的绿色颜料的痕迹。只有乔凡尼·贝利尼（Giovanni Bellini）、乔尔乔内（Giorgione）——史上最伟大的偏爱绿色的画家之一——以及威尼斯画派的一些二线画家是例外。[16] 如果再向上追溯的话，在 15 世纪的所有伟大画家中，无论是意大利的皮萨内洛（Pisanello）、曼坦尼亚（Mantegna）、波提切利（Boticelli），还是荷兰的范·艾克（Van Eyck）、范德魏登（Van der Weyden）、梅姆林（Memling），没有任何人使用过蓝黄混合的方法。[17] 然而在插图画师这个群体中，情况则有所不同。近期完成的若干研究指出，在 14 世纪末，就有不少手稿插图上的绿色是蓝黄合并而成的。其中有些绿色是在蓝色底色上面覆盖了一层黄色，另一些绿色则完全是用蓝色颜料和黄色颜料混合而成的。当然，在那个时代，这种做法还远未普及，但也已经不是个别案例，实验室中的化学分析证明了这一点。最常见的是两种矿物颜料的混合：蓝铜与铅黄，或者天青石与雌黄；也可能是两种植物颜料的混合：菘蓝与木犀草；甚至还有植物颜料与矿物颜料的混合：靛蓝与雌黄。[18]

在 15 世纪初，法国王家司法部的一名书记员让·勒贝格（Jean le Bègue）

> **大师的绿色** ……

从很久以前开始，中世纪的插图画师就已使用蓝色和黄色混合调配绿色颜料。但创作油画的画家很晚才开始这样做，尤其是那些著名的大师。在 17 世纪中叶，只有一些二线三线画家才使用蓝黄混合的绿色颜料。像普桑（Poussin）和弗美尔（Vermeer）这样的人物绝不会使用这种取巧的办法。辉石土、孔雀石、人造铜绿已经足以使他们调配出各种美丽的绿色色调。

尼古拉·普桑，《暴风雨中的皮拉摩斯与提斯柏》，1651 年。法兰克福，施塔德尔博物馆。

汉斯·巴尔东·格里恩 ……

在 16 世纪初，某些画家使用彩色纸张和墨水，以及白色水粉来给素描和版画着色，以制造一定的色彩效果。丢勒和巴尔东·格里恩最擅长这项技术，他们用得最多的就是蓝色纸和绿色纸。

汉斯·巴尔东·格里恩，《自画像》，约 1502—1503 年。巴塞尔，巴塞尔美术馆。

撰写了一本面向画家和插图画师的颜料配方集，他与 15 世纪初巴黎的画家和学者关系十分密切。这本配方集如今只有一部孤本手稿存世，[19] 抄写于 1431 年，其中收录的颜料配方有的是数个世纪之前流传下来的，也有一些是同时代人的新发明。其中至少有一个是前所未见的：靛蓝（拉丁语：indicum）与雌黄（拉丁语：auripigmentum）的混合。手稿中特别指出，这个配方不仅可以用在羊皮纸或白纸上，也可以用在帆布、木板或牛皮上。[20]

这是一个非常重要的证据，但我们并不能将其普遍化，不能将书本理论与实际操作相混淆，也需要分辨个体行为与普遍应用之间的区别。最后还应

绿纸素描 ……

阿尔布雷希特·丢勒,《使徒》(衣褶习作)。粉笔铅笔素描,1508 年。柏林,铜版画陈列馆。

当承认,无论是面向画家、插图画师还是面向染色工人,颜料配方集总是一种难以研究、难以确认年代的文献资料。首先是因为它们都是手抄本,每个新的抄本内容都不完全相同,会增加或删去某些配方,或者对配方进行修改、更改成分的名称,有时又会用相同的术语来标示不同的成分;[21] 其次是因为这些配方的操作指导往往与炼金术或者色彩的符号象征意义产生联系。同一句话中,有可能对色彩的象征意义做出注解,也可能论述四元素在其中发挥的作用,还可能包括如何填满研钵、清洁容器的具体操作方法。此外,对于成分比例和数量的说明经常是很不精确的,加热、煎熬、浸泡需要多长时间

弗美尔的绿色 ……

弗美尔画作中的绿色总是与众不同,许多人都对他使用的绿色颜料进行过分析,企图发现其中的奥秘,但没有获得任何结果。这位荷兰绘画大师使用的颜料与他同时代的画家没什么不同,甚至比许多画家在使用颜料方面更加节制。在绿色系中,他使用过辉石土、孔雀石以及用蜂蜜稀释的人造铜绿。尽管他经常使用清釉法制造暗绿效果,但他从未真正使用过蓝黄混合的绿色颜料。弗美尔另有秘方,还有待探索。

约翰尼斯·弗美尔,《基督在马太和马利亚家中》,约 1655 年。爱丁堡,苏格兰国立美术馆。

往往连提都没有提起,或者给出一个非常离谱的数字。例如在 13 世纪末的一篇文字资料中我们看到,为了制造"优良的绿色颜料",需要将铜屑浸泡在醋中,而浸泡的时间为"三天到九个月不等"[22]。与我们在中世纪经常看到的情形一样,对于制造颜料而言,过程似乎比结果更加重要;其中的数字往往不代表实际数量,而代表某种象征意义。在中世纪文化中,九个月具有特殊的象征意义,它是人类妊娠的时间,象征着孕育等待。

这一类的颜料配方集,无论是手稿还是印刷品,都向历史学的研究者提出了同样的问题:对画家而言,这些思辨大于实用、寓意大于功能的颜料配方,究竟有什么用呢?这些配方的作者真正去实践过吗?如果没有的话,那么这些配方是写给谁看的呢?有些配方内容很长,另一些很短,我们是否能够得出结论,认为它们面向的读者并不相同呢?是不是有些是能够实际运用的,而另一些则不能呢?在我们现在拥有的知识范围里,这些问题很难回答。但是,大体上讲,应该承认,在 18 世纪之前,与绘画相关的文字资料,包括画家写的和其他人写的在内,与真实的绘画作品之间的关系并不大。最著名的例子是列奥纳多·达·芬奇,他写下了富有思辨精神的综合艺术理论著作《绘画论》,但他本人的绘画作品却往往与《绘画论》中提出的理论要求并不一致。[23]

总之,在绘画大师的作品中,蓝黄混合的绿色颜料出现得相当晚,比插图画师或者二线画家要晚许多。例如在 17 世纪,普桑和弗美尔这两位巨匠都在使用绿色颜料方面表现得非常传统。他们大量使用孔雀石——这是一种天然碳酸铜,与蓝铜成分相似——和各种辉石土——富含氢氧化铁的一种黏土,

产自塞浦路斯和维罗纳地区。普桑也喜欢使用人造铜绿，这种颜料是将铜片浸泡在石灰水或醋中，令其氧化而得到的，这种绿色颜料色泽非常艳丽，但性质并不稳定，具有腐蚀性和剧毒。弗美尔则不太喜欢这种颜料，他拥有一种我们还不知道的秘方，能够获得更加高贵、柔滑、细腻的绿色。[24]

从总体上讲，虽然17世纪人们在光线与色彩的研究上取得了众多发现与进步，包括科学与艺术领域在内（例如鲁本斯，他在安特卫普设立的画室可以说是个真正的实验室），但在颜料方面却没有什么创新。对于绿色系颜料而言，无论是美洲大陆的发现、跨大西洋贸易还是从西印度运输回来的各种新鲜事物都没有带来任何真正意义上的改变。

< 威尼斯的绿色……

16世纪威尼斯画派的画家非常善于运用色彩。其中乔尔乔内和委罗内塞这两位，在绿色方面特别擅长。但是，我们今天称为"委罗内塞绿"的这种颜料（砷酸铜），实际上是19世纪才开始使用的。

保罗·委罗内塞，《琉克蕾西娅自戕》，约1583年。维也纳，艺术史博物馆。

新的认知，新的分类

在科学领域，对绿色而言，17世纪是一个重要的变革时期——事实上对其他所有色彩而言同样如此。在这个时期，人们关注的重点发生了变化，进行了大量的实验，提出众多新的理论和新的对色彩分类的方法。

例如物理学，尤其是光学领域，从13世纪开始到17世纪之前，在光学领域上几乎没有取得任何进展。而自1600年起，物理学家在光学领域的思辨不断深入，涉及色彩的性质、色彩的品级以及人对色彩的视觉感知。在这个时代，亚里士多德首创的轴线形色彩序列依然是学术界的主流，我们曾经多次提到过这个轴形序列：白—黄—红—绿—蓝—紫—黑。在这个色彩序列中，白与黑分别处于轴线的两端；绿色并不位于黄蓝之间，也不是红色的补色；紫色则被认为是蓝色与黑色的混合，而不像现代人熟知的那样是红色与蓝色的混合。光谱的发现还很遥远，但许多科学家已经在设法对这个传承了数百年的色彩序列提出质疑。有人提出用环形序列代替轴形，另一些人则画出了非常复杂的树状示意图。其中思想较为前卫的是著名耶稣会教士阿塔纳斯·珂雪（Athanase Kircher，1601—1680），他是一位涉猎甚广的学者，对包括色彩在内的各门科学都有兴趣，他于1646年在罗马出版了关于光学的著作《伟大的光影艺术》（拉丁语：*Ars magna lucis et umbrae*）他画出了一张巧妙的示

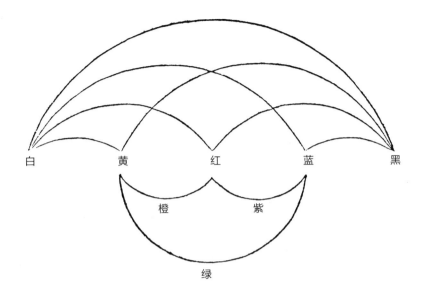

色彩谱系图 ……

在 17 世纪上半叶,许多学者都提出了各种示意图,并借助这些示意图来对色彩分类,并且显示它们之间相互转化的关系。其中思想比较前卫的是耶稣会教士弗朗索瓦·达吉龙,他是鲁本斯的好友,与许多画家都关系密切。在这张谱系图中,清楚地表明了绿色是由黄色与蓝色合并而成的。

弗朗索瓦·达吉龙,《光学六书》,安特卫普,1613 年,8 页。

意图,用图形体现了各种色彩之间的所有联系。[25]

另一些较为注重实证的科学家则去观察画家和工匠的工作,并尝试将他们的经验变成理论。例如法国医生兼物理学家路易·萨沃(Louis Savot),他访谈了许多染色工人和玻璃工人,并在他们经验知识的基础上提出了自己的色彩分类法。[26] 还有荷兰博物学家昂赛默·德·布德(Anselme de Boodt),他专门研究灰色,并证明了并不需要像染色工人那样,将所有的色彩混合来得到灰色,只需将黑白混合即可,事实上,数百年来画家一直是这样做的。[27]

更加突出的是耶稣会教士、物理学家弗朗索瓦·达吉龙（François d'Aguilon），他是画家鲁本斯的朋友。达吉龙于1613年建立了一套更加清晰易懂的理论，对其后数十年的学者产生了最大的影响。他把色彩分为"极端的"（白与黑）、"中间的"（红、蓝、黄）和"混合的"（绿、紫、橙）这三类。他使用一张优美和谐的示意图，论证了各种色彩是如何相互融合并产生新的色彩的。[28]

在同一时期，画家也在色彩方面做出他们的探索。他们凭借经验，尝试使用少数基础颜料的混合来获得尽可能多的不同色调。他们的方法包括将颜料混合后静置、在画布上叠加不同色彩、将色彩在画布上并置对比（可以称为视觉混合）以及使用各种颜料溶解液等。从本质上讲，这些做法算不上创新，但在17世纪上半叶，这一类的探索、实验、假设和争论达到了前所未有的热烈程度。在整个欧洲，画家、医生、药剂师、物理学家、化学家和染色工人都提出了相同的问题：最少需要几种"基础"色彩，才能通过混合制造出其他所有的色彩？如何将这些色彩分级、归类、命名？在命名方面，无论是哪种语言里，使用的词汇都多而混乱："基本色""基础色""原始色""主要色""简单色""自然色"和"纯粹色"……在拉丁语中，"简单色"（colores simplices）和"主要色"（colores principales）使用得最频繁。法语中则更加随意并且含混。例如"纯色"这个词，歧义就非常多，可以指基础色彩之中的一种，也可能是一种自然色彩，甚至可以是任意一种没有混入黑色或白色的色彩。而"原色"这个词在17世纪末就已经开始使用了，但到了19世纪其精确的定义才固定下来。

那么，究竟有几种基础色彩呢？三种，四种，还是五种？这方面的意见

分歧非常大。有些学者遵循古代传统，主要是普林尼在《博物志》中的观点，认为基础色彩共有四种：白色、红色、黑色和神秘的"silaceus"：这个词有时候解释成黄色，有时解释成蓝色。[29] "silaceus" 在古典拉丁语中很少用到，而普林尼在解释它时谈到的更多是颜料和染料，而不是色彩本身，因此更加难以理解。因此，其他学者并不采纳《博物志》的观点，而是从同时代画家的实践中总结规律，认为基础色彩共有五种：白色、黑色、红色、黄色和蓝色。后来，当牛顿将黑色和白色从色彩序列中剔除之后，大多数科学家都一致同意，基础色彩只有红、黄、蓝这三种。这还不能算是真正的原色和补色理论，但已经是它的一个雏形。根据这项理论，雅可布·克里斯多夫·勒博龙（Jakob Christoffel le Blon）在1720—1740年间发明了彩色印刷法，[30] 并且在随后的几十年中，印刷和复印领域的所有重大进步都与基础色彩的理论有关。

我们还是回到17世纪。无论是三基色还是五基色，其中都没有绿色的位置，这一点已经与过去不同了。17世纪之前的各种色彩分类法和示意图中，绿色的地位一直与红色、黄色和蓝色是同样重要的。在其他有关色彩的领域内也是如此。从此以后，情况就发生了变化：可以由蓝色与黄色混合而成的绿色，变成了第二梯队的色彩之一，一种"次生的"色彩（"补色"这个词到19世纪才发明出来）。这种新观念迅速得到了大多数画家和学者的认可。爱尔兰化学家罗伯特·波义耳（Robert Boyle，1627—1691）于1664年发表了著作《关于色彩的实验与思考》(Experiments and Considerations Touching Colours)，只比艾萨克·牛顿发现光谱早了不到两年的时间。在这本书中他写道：

存在少数几种"简单的"或者叫作"基本的"色彩，将它们以各种比例合并就能制造出其他所有的色彩。因为画家能够模仿出我们在自然中见到的无穷无尽的各种色调，而他们需要使用的颜料则远没有那么多，无非是白、黑、红、蓝、黄而已。这五种色彩的组合就足以创造出大量不同的色调，对调色板不熟悉的人甚至都想象不出它们能够制造出多么丰富的变化。[31]

在17世纪60年代，罗伯特·波义耳代表了当时的普遍观点：基础色彩共有五种，而绿色并非其中之一。在色彩的图谱之中，绿色退居二线甚至三线，我们有理由怀疑，在艺术和科学领域绿色地位的下降与它在日常生活、世俗文化和符号象征中地位的下降是否存在因果关系。总之，到了17世纪末，绿色在各领域都受到人们的轻视。绿色的服装和家具越来越少见，在纹章中出现的频率越来越低，在诗歌和文学作品中的地位也不如从前。它的历史进入了一个新的阶段，这是一个漫长的倒退期，一直延续到20世纪。从此以后，在很长一段时间里，绿色成了一种"次生的"色彩。

阿尔赛斯特的绶带与戏剧中的绿色

在 17 世纪，尽管艺术家做出了种种思辨，科学家做出了种种发现，但这些思辨和发现对日常生活中人们如何使用色彩并没有产生立竿见影的效果。要等到 18 世纪——启蒙时代之初，科学技术上的进步才在世俗文化和民众的生活中造成具体的影响。在此之前，人们的习惯和品位演变得非常缓慢，在服装方面尤为明显。直到 17 世纪中叶，王侯贵族中流行的服装色彩依然是黑色。至少对于礼服而言是这样的，而他们的日常服装则略微带上了一点色彩。与男性相比，贵族女性穿着的色彩相对丰富一些，但通常还是以深暗色调为主。例如绿色，在服装上出现时几乎总是深绿。有数位君王对绿色表现出了个人的偏爱，但这还不足以让绿色就此成为潮流。例如 1589—1610 年间担任法国国王的亨利四世（Henri IV），他就喜欢穿绿色衣服，与他的前任亨利三世（Henri III）和继任路易十三（Louis XIII）品位相似，但放眼整个欧洲，这三位国王只是个例而已。

此外，亨利四世获得了绰号"绿林情盗"（Vert Galant），并不是因为他偏爱绿色的缘故。这个绰号是他逝世后不久才开始使用的，亨利四世的后代将其视为一种恭维。事实上，在中古法语里，"Vert Galant"一词本来指的是藏在树林里抢劫路人的盗匪。后来，这个词语的含义发生了变化，不再表示

阿尔赛斯特的绿色绶带 ……

有传闻称,莫里哀是在舞台上逝世的,当时他正饰演《无病呻吟》中的阿拉冈。这项传闻并不完全真实:如果莫里哀逝世时演的是阿拉冈,那他绝不会穿绿色戏服。他出演《愤世者》中的阿尔赛斯特时才穿绿色戏服,并且还饰以可笑的绿色绶带。

皮埃尔·米尼亚尔,《莫里哀像》,17 世纪。巴黎,法兰西喜剧院。(左图)

演员佩里耶于 1837 年在凡尔赛宫饰演阿尔赛斯特一角时所穿的戏服。巴黎,法国国立图书馆,版画及照片陈列馆。(右图)

盗匪，而是成为"上了年纪却依然精力充沛，风流成性的男人"。这里的绿色象征的是青春、活力和爱情。在象征爱情方面，蓝色通常代表理智和忠贞，而绿色则代表痴狂和肉欲。"绿林情盗"这个词语的由来或许与5月也有关系，因为5月是邂逅爱情的月份，也是风流韵事高发的月份。在欧洲许多地区，青年男子要在5月之初种下"绿林"，其实就是将一棵枝叶茂盛的树木，种在意中人的门前或者窗下，作为一种表白爱情的方式。[32]

亨利四世的儿子路易十三，与父亲一样喜爱绿色，而他的首相——著名的红衣主教黎塞留（Richelieu），却对绿色无比厌恶。黎塞留是一个极度迷信的人，他认为绿色会带来不幸，每当国王身穿绿衣时他总是表现得非常不安。[33] 认为绿色会带来不幸这种迷信观念，在当时还是很普遍的。例如当时最负声誉的名媛贵妇之一，朗布依埃侯爵夫人卡特琳娜·德·维沃纳（Catherine de Vivonne），她在著名的"蓝色沙龙"里接待宾客，而所有进入"蓝色沙龙"的来宾都不允许穿着绿色服装。在这位侯爵夫人眼中，绿色是阴郁而不祥的。在朗布依埃府的聚会上，人们谈天说地时也经常对各种色彩做出评价：蓝色是"极度令人喜爱的"；红色是"无比光荣辉煌的"；粉色是"优雅可亲动人的"；而绿色则是"令人烦恼恐惧的"。[34] 当时的贵族就喜欢使用这些夸张造作的词语，并且认为这是优雅高贵的表现；朴实无华的语言则被他们视为平庸。

对于同时代的一些诗人和作家（樊尚·瓦杜尔〔Vincent Voiture〕、保罗·斯卡龙〔Paul Scarron〕、安托万·富尔迪埃〔Antoine Furetière〕）以及知识分子而言，绿色是一种俗气可笑的色彩：暴富的土豪喜欢绿色，他们渴望提高自己的品位却又不断犯错；无知的外省人喜欢绿色，他们总是拙劣地模仿巴

黎的时尚。在1630—1680年的法国，戏剧舞台上身穿绿色服装登场的人物，通常是一个特立独行、滑稽可笑的角色，一登场观众们就会哄堂大笑。

莫里哀的喜剧《愤世者》(Le Misanthrope)中有一个很好的例子，这部喜剧于1666年在巴黎皇家宫殿剧场首演。其中的主要人物名叫阿尔赛斯特（Alceste），他向上流社会宣战，反对诽谤、妥协、虚伪的礼仪、朝三暮四的爱情以及矫揉造作掩盖下的平庸无能。从本质上讲，他似乎厌恶整个人类，但他却经常造访肤浅任性的贵妇赛丽麦（Célimène）的沙龙，并且向赛丽麦徒然地大献殷勤。阿尔赛斯特是一个既悲壮又可笑的人物，正如剧中多次描述过他的服装：灰衣上饰以绿色的绶带。

作者在这些绶带上花费了不少笔墨，而后人对绿色绶带也进行了各种阐释。有些评论家认为这些绶带纯粹是为了造成喜剧效果，向观众表明人物荒诞滑稽的属性。他们指出，在莫里哀的作品中，大多数滑稽可笑的角色都是身穿绿色服饰：《贵人迷》中醉心贵族生活方式的土豪茹尔丹先生；《浦尔叟雅克先生》中初入巴黎晕头转向的浦尔叟雅克先生；《无病呻吟》中坚持把女儿嫁给托马斯·迪亚弗医生的阿拉冈；《屈打行医》中被妻子欺骗，又被求医者暴揍的斯加纳莱。除了绿色以外，斯加纳莱身上还有黄色，这样就成了舞台上经典的小丑装束。而阿尔赛斯特并非一个真正的小丑，他唐突生硬的言行和尖酸刻薄的评价给人的感受是愤怒大于可笑，绿色的绶带已经足以突出他古怪的个性了。

另一些评论家则认为，绿色绶带代表的是已经过时的潮流。阿尔赛斯特身上的服装，与同时代人的品位不合，却反映出数十年前的时尚。从外表上

就能看出他是个因循守旧的人，而他的言行和情感同样如此，他吸引赛丽麦的企图完全是徒劳而毫无机会的。事实上，到了莫里哀创作这部喜剧的1666年，绿色早已不再流行了，无论是宫廷贵族、外省贵族还是资产阶级都是如此。或许在1620—1630年间曾经短暂地流行过一段时间，[35]但到了1666年已经过时，身穿绿色服饰只会引人发噱。除了以上两种观点之外，有些评论家还补充了一种看法，认为《愤世者》反映出当时的贵族在社会上的威望在下降。与莫里哀的其他作品不同，《愤世者》的故事发生在贵族交际圈里。赛丽麦沙龙的常客中有几位小侯爵，而阿尔赛斯特本人也是贵族，但他却穿了一身平民的衣服，这不仅是可笑的，而且非常不得体。在17世纪，服装的颜色就足以反映出一个人的身份、社会阶层、年龄、职业以及信仰的宗教。在法国即是如此，而英国、西班牙和意大利则比法国更加严格，在这些国家，绿色不仅是平民专属，而且是农民专属的色彩。

这种依据社会阶层对色彩的划分已经成为一个体系，在许多文学作品中都能读到，莫里哀创作的灵感或许正是来源于此。例如塞万提斯的《堂吉诃德》中，那位比阿尔赛斯特还要怪诞疯癫的主人公穿了一身长年不用的甲胄，由于破损严重，甲胄上的许多零件只能用绿色布带捆住，结果卸甲的时候解不开，于是"哭丧脸骑士"（堂吉诃德的绰号）只能一直穿着甲胄在客栈里过夜。

所有这些对阿尔赛斯特身上绿色绶带的阐释都有一定道理，并且强化了这位愤世者身上滑稽困窘的特点。还有一种假设在我看来不太可靠，认为绿色是莫里哀最喜爱的色彩。他在巴黎的居所有几个房间贴了绿色的墙纸；他

的两位伴侣玛德莱娜和阿芒德·贝雅尔都穿过绿色长裙；他本人也在舞台上饰演过身穿绿衣的角色（上文提到过的茹尔丹先生、浦尔叟雅克先生、斯加纳莱等）。据说，他最终于1673年2月17日饰演《无病呻吟》中的阿拉冈，并在舞台上与世长辞时，身上穿的也是绿色衣服。的确如此。但这些足以证明绿色就是莫里哀的标志吗？我并不这么认为，但很明显，在莫里哀对色彩的偏好方面，很难给出确切的答案。

服装颜色的选择往往是很难解释原因的，不仅在戏剧和文学作品中，雕塑和绘画中同样如此，甚至现实社会中人们真正穿在身上的衣服颜色，也未必能分析出答案。在很长一段时间里，历史学家对服装习俗的演变并不关注。他们认为这属于细枝末节的"野史"，或者满足于对服装款式的考古研究，而完全忽视了服装上的色彩。幸运的是，数十年来，在社会学和人类学的影响之下，服装史成为历史学中的一门真正的学科，不断更新其研究课题和研究方法，并且将服装习俗作为真正的社会行为来进行研究。我们乐于见到这一变化，并且希望在服装史未来的发展中，色彩研究能够占据其中的一席之地。事实上，尽管色彩在社会习俗体系中占据着非常重要的地位，相关的史料也很丰富，但是到目前为止，对色彩历史的研究依然是非常肤浅的。不仅是17世纪，其他所有历史时期同样如此。

迷信与童话

我们还是回到戏剧这个话题上,直到今天,戏剧演员们还有很多涉及绿色的禁忌。这些演员不仅不愿意在舞台上穿绿色戏服,甚至不允许舞台上出现任何绿色物品,无论是布幔、家具还是道具。他们认为绿色会给演出和演员带来不幸。而且,许多人怀疑:莫里哀是否因为经常出演身穿绿衣的角色才英年早逝的?

类似这样的迷信观念由来已久。在浪漫主义时代的法国就能找到例证:1847年,缪塞(Musset)曾经大发雷霆,因为他要求饰演《反复无常的人》中女主角马蒂尔德的女演员穿绿色长裙,却遭到演员的拒绝。缪塞当时曾威胁要将自己的作品从法兰西喜剧院的节目单中撤回。[36]根据戏剧史学家的研究结果,那时的演员之所以不愿意穿绿色戏服,与当时的照明条件有关:在舞台上,身穿绿衣的演员总是容易被灯光师忽视,从而身处阴影之中。结果那时的演员(尤其是女演员)特别不愿意穿绿色戏服,因为绿色不能让她们在舞台上引人注目。这些理由并不是错误的,但如果进一步研究的话,会发现演员对绿色的嫌恶还能追溯得更远。在莎士比亚时代的英国就能观察到它的迹象,有些演员在饰演小丑的时候不太愿意穿绿色或者绿黄相间的戏服(例如《仲夏夜之梦》中的著名角色波顿)。[37]在1600年前后,绿色能带来不幸

绿色的仙女……

在伯恩—琼斯的绘画作品中,仙女登场的频率很高。她们经常穿一条绿色长裙,因为绿色是属于各种奇奇怪怪的超自然生命的色彩。这种绿色与植物的绿色相比,显得更加丝滑而富有光泽,与仙女们面部的肤色,以及金黄或红棕的发色形成较为强烈的对比。

爱德华·伯恩—琼斯爵士,《绿色夏日》,1864年。私人藏品。

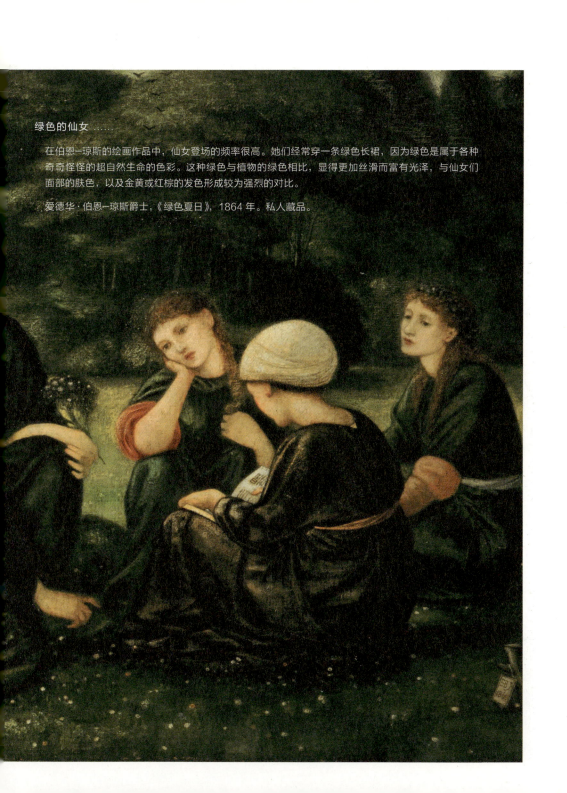

这一观念在戏剧界就已经很流行了。

但或许我们还能继续向上追溯，一直追溯到中世纪末的神秘剧。据说，那时有好几位演员，在饰演犹大后相继死去，而传统上犹大的服装都是绿色或绿黄相间的。[38] 他们的死亡肯定与灯光无关，但或许与染料有关。我们在上文曾经讲过，在很长一段时期里，要将织物染成纯正的绿色一直是一件困难的事情。而在戏剧舞台上，为了让观众更好地辨认角色，演员的服装必须做到色彩鲜艳而纯正。普通的植物染料是做不到这一点的，用植物染料染成的绿色总是偏灰易褪，因此人们很可能使用了铜绿，这是含有醋酸铜的一种染料，有剧毒。铜绿是无法渗入纤维的，与其说染色，还不如说它是涂抹在织物或服装上的。铜绿的颜色鲜艳，富有光泽，但非常危险：吸入它挥发的气体会导致窒息乃至死亡。这样的悲剧发生了数起，而当时的人们还不清楚其中的原因。绿色不祥的观念就是这样在演员中流传开来的，结果这种色彩逐渐被逐出了舞台。

话虽这么说，其实戏剧界的禁忌非常多，绿色并不是唯一的一个。在法国，有些词是不能在舞台上念出来的，如"绳子""锤子""幕布""星期五"，而且演员认为在星期五演出也有生命危险。在英国，《麦克白》长期以来一直被

< 摩根勒菲 ……

在前拉斐尔派绘画中，如同中世纪书籍插图一样，绿色也是属于仙女的色彩。在表现邪恶阵营的仙女——例如亚瑟王的姐姐摩根勒菲——的时候，绿色经常与黄色搭配使用。在很长一段时间里，绿黄搭配代表着背信、反叛和弃誓的意义，是邪恶阵营专属的色彩搭配。其中最有代表性的就是犹大、加奈隆和摩根勒菲。

安东尼·弗雷德里克·森迪斯，《阿瓦隆女王摩根勒菲》。伯明翰，艺术博物馆。

认为是受到诅咒的一部戏,有许多关于这部戏的传说和禁忌(例如,绝不能念出这部戏的标题,只能说"威廉·莎士比亚写的那部苏格兰戏")。在意大利,舞台上的禁忌色彩不是绿色而是紫色,因为紫色经常与死亡联系在一起。类似的禁忌在西班牙同样存在,但针对的则是黄色,或许是受到了斗牛的影响:斗牛士的披风是双色的,外红内黄,一旦被牛角刺死,这件披风就翻转过来,成为斗牛士的裹尸布。

在戏剧领域,人们对绿色的种种歧视不应该孤立地看待,而应该与一系列迷信观念和禁忌联系在一起,在这方面,历史学家还有很多研究工作有待进行。我们希望首先能够将各种资料佐证的年代确定下来,以便建立一个精确的时间表。[39] 此外,针对绿色的迷信思想并不仅仅存在于戏剧领域,例如在船员水手中,长期流传着绿色能招来雷电和风暴的说法。[40] 或许正是因为存在这样一种说法,所以在航海国际信号系统中,才没有出现绿色的旗标,而这套系统是从17世纪末到19世纪中叶陆续建立起来的。出于同样的原因,在1673年,柯尔贝尔(Colbert,法国海军大臣)颁布了一条奇怪的法令,要求海军军官拆毁所有船体为绿色或者带有绿色图案的舰艇。[41] 在同一时代,担任过法国国务大臣和掌玺大臣,或许是除国王以外最有权势的米歇尔·勒泰利埃(Michel le Tellier),也对绿色怀有深刻的恐惧。他所有的宅邸里都不许出现绿色装饰;他甚至更换了自己的纹章,将家族纹章上原有的绿蜥蜴改成了白蜥蜴;他还禁止所有法国军团,包括为法国作战的外籍军团穿绿色军装。[42] 后来,他的儿子卢瓦侯爵又废除了这项规定,并且恢复了家族的传统纹章。

尽管如此,虽然经常有人认为绿色会带来灾难,但在另一些场合下它又

水晶舞鞋 ……

在法语中，绿色（vert）、玻璃（verre）和松鼠皮（vair）都是同音词，围绕这几个词的文字游戏有很多，在中世纪文学作品中经常出现。到了近代，在童话和寓言中也能见到它们的遗迹。例如，在编纂《灰姑娘》这个故事时，夏尔·佩罗将口耳相传的"松鼠皮舞鞋"改成了发音相同的"水晶舞鞋"，顿时为故事营造了一层梦幻气息。或许他也暗示着那是一只"绿色的舞鞋"，象征着希望和命运。

西奥多·李克斯，《灰姑娘》，着色版画。夏尔·佩罗《旧时光里的故事》中的插图，巴黎，卡尔涅出版社，1880 年。

能发挥相反的作用，使人远离邪恶的力量。例如在德国和奥地利，很久以前就有将畜栏的门刷上绿漆的习俗，这是为了保护牲畜不受雷电、巫术和各种恶灵的伤害。同样，在欧洲许多国家和地区（巴伐利亚、葡萄牙、丹麦、苏格兰），人们认为绿色的蜡烛能驱散风暴和恶灵。而另一些地区的说法则相反，认为绿色蜡烛有吸引恶灵的作用。事实上，在迷信观念中，绿色的功能时好时坏，具有复杂的多面性。[43] 在现代社会也能观察到这样的现象。如今，在斯堪的纳维亚、爱尔兰和德国的大部分地区，许多人相信绿色的雨衣雨伞比其他颜色的雨衣雨伞蔽雨效果更好。而在法国西部的乡村地区，参加婚礼的宾客不能穿绿色衣服，人们认为这会为新婚夫妇以及他们的后代带来灾难。同样，在婚宴的菜单上最好不要出现绿色蔬菜——菜蓟除外，据说它是吉祥

的蔬菜，并且具有壮阳的作用。[44]

17世纪是童话故事作为一种文学体裁得到飞跃发展的一个时期，在童话故事中，色彩的象征意义同样是复杂而多面的。诚然，在童话中对色彩的描写并不多，但一旦出现，总是具有强烈的象征意义。绿色在童话中出现的频率要比红色、白色和黑色相对低一些，它属于各种超自然的生命，尤其能够代表仙女。在近代欧洲的许多地区，人们将仙女称为"绿衣夫人"或"绿色仙子"（Die grünen Damen/ The green fairies）。这个称号的由来有很多种：或许是仙女登场的时候身着绿衣，或许是她们拥有绿色的眼瞳和头发，或许是她们生活在遍地草木的树林之中，而且仙女这个形象的来源也与古代人们对河流、树木和森林的祭祀有关。在北欧童话中，虽然仙女身披绿衣，但她们却不喜欢看到身穿绿衣的凡人。如果希望得到仙女的欢心，最好不要穿绿衣，身上也不要携带山楂树、花楸树、榛树等植物的枝叶，因为仙女的法力就来源于这几种树木。绿色是仙女专属的色彩，不容凡人亵渎。无论故事中的仙女是善是恶，扮演的角色是教母还是情人，她始终是任性善变的，会快速地改变形貌和心情，这一点也与绿色的象征意义相同。对这样的仙女形象，人们既敬且畏。

绿色的仙女和精灵形象并不仅仅存在于西方文化中，在东方文化中也能

< 希尔……

在伊斯兰教传说中，经常出现一个名字叫作希尔的人物，这个名字的含义就是"绿色的人"。他的形象有点像中世纪欧洲传说中的魔法师梅林，是一位洞察未来的先知，也是一位善良的天使，有时爱与人类开点玩笑。他保佑水手和旅人，能扑灭火灾，援救溺水者，还能驱离各种邪恶的力量。

《希尔》，古兰经人物，莫卧儿帝国时期（18世纪）细密画（局部）。私人藏品。

遇到各种形式的变体。例如伊斯兰传说中有一个有趣的人物,也是一种超自然的生命,名字叫作希尔(Al Khidr),这个名字的含义就是"绿色的人"。希尔的身份很难确定,有人称他是亚当的儿子之一,另一些人则认为他是一位天使或者圣人,还有人认为他是洞悉未来的先知,是命运的向导。所有人都一致认为他是善良的,但有时爱开玩笑。他能保佑旅人和水手远离风暴,能扑灭火灾,援救溺水者,还能驱离恶魔和毒蛇。《古兰经》只提到过希尔一次,但关于他的童话和传说故事非常多。[45]

让我们回到欧洲,回到近代的仙女童话中来。如同中世纪的骑士传奇一样,仙女童话也经常玩一些语音或者词形上的文字游戏,以制造一种神秘离奇的故事氛围。在法语中,绿色(vert)一词特别适合文字游戏,因为与它同音的词特别多:松鼠皮(vair)、玻璃(verre)、虫豸(ver)、诗句(vers)等。由此造成了很多语义上的混淆和阐释中的不确定性,许多评论家在这方面发表了大量见解。夏尔·佩罗(Charles Perrault,1628—1703)在17世纪末采集编写的《灰姑娘》就是一个很好的例子。《灰姑娘》这个故事的起源非常古老,版本也很多,但故事的梗概基本都是一样的:王子爱上了一位贫穷的姑娘,但这位姑娘却消失无踪了;最终借助舞会上遗失的一只鞋,王子才得以寻回他的恋人。夏尔·佩罗于1697年发表了童话集《旧时光里的故事》(*Histoires ou Contes du temps passé avec des moralités*,又译《附道德训诫的古代故事》《鹅妈妈的故事》),[46]其中收录了《灰姑娘》的一个版本,在这个版本里灰姑娘遗失的是一只舞鞋。[47]这个故事的标题就是:《一只水晶舞鞋》。真的存在水晶舞鞋这种东西吗?许多人怀疑,在最早版本的故事中,灰姑娘穿的是"松

鼠皮"（vair）舞鞋，后来流传到佩罗这里时被误写成"水晶"（verre）舞鞋。这个假设是巴尔扎克做出的，他于1841年对佩罗的童话集做了评注，后来，李特雷（Littré）以及许多法国语言史专家都表示赞成这一看法。[48]

但夏尔·佩罗也并非平庸之辈，他是法兰西学院院士，曾为《法兰西学院词典》第一版（1694）作序。作为法国语言和词汇方面的专家，在法国文坛新旧两派发生争执时，他是新派的带头人。像这样一个人物，不可能在拼写方面犯下低级错误。如果佩罗写下"水晶"（verre）而不是"松鼠皮"（vair），那必然有他的理由。有些评论家指出，在童话故事里，玻璃和水晶总是具有重要的作用。另一些人则认为，在佩罗版《灰姑娘》故事中，南瓜能变成四轮华丽马车，老鼠能变成车夫，壁虎能变成侍从，在这样一个奇幻的世界里，用水晶做舞鞋也没什么不可能。最近的研究中加入了精神分析的元素，认为水晶舞鞋作为一种脆弱易碎的物品，象征灰姑娘在舞会上失去了她的童贞。[49]针对"水晶"还是"松鼠皮"的问题，文学界热烈争论了三个世纪之久。由于双方都找不到决定性的证据，[50]有些评论家又提出了新的假设，认为灰姑娘穿的或许是绿色（vert）的舞鞋，而这双舞鞋则是她的教母（一位仙女）赠送给她的。绿色象征着青春、爱情与希望：王子希望找到他的意中人，而读者则希望故事能够有一个圆满的结局。[51]

这套理论恐怕有点牵强，但再次说明了绿色的象征意义是多面的。这种色彩蕴含的意义是如此之丰富，以至于"绿色"（vert）这一词语已经无法覆盖住这么广泛的象征意义，于是影响到了与其发音相同的其他词语。这样的现象、这样丰富的象征意义在其他色彩身上是见不到的。

启蒙时代的绿色

17世纪是一个阴郁的、凄惨的，乃至黑暗的时代；而18世纪则恰好相反，这个时代是光明的、多彩的、富有朝气的。18世纪的"光明"不仅仅体现在思想启蒙上，在日常生活中也有所表现：居所的门窗变得更大；照明条件有所改善，所需费用也在降低；人们发明了更加耐烧的灯油和蜡烛。从此人们对色彩的认知变得更加清晰，也更加重视色调的变化与区别，在各色系中都是如此。此外，在化学方面，对染料的研究迅速进步，并取得了决定性的成果，促进了染色业和纺织业的发展。这些进步惠及社会各个阶层，包括穷人在内。人们能够制造的色调越来越多，尤其是一些中间色调：米色、棕色、粉色、灰色、等等；关于色彩的词汇也日益丰富，力求准确描述各种新出现的色调。这些词汇往往借助比喻，如18世纪中叶的法语中出现了这样的新词："鸽喉紫"、"巴黎泥"（一种泥黄色）、"月季粉"、"玫瑰雨"、"海豚屎"（一种棕黄色）。

自牛顿发现光谱之后，物理学能够对色彩进行测量、制造和重现，在色彩的历史上，人类第一次拥有了掌控色彩的能力。因此，色彩的神秘度有所降低，人与色彩的关系也在逐渐发生变化——不仅是科学家和艺术家，也包括哲学家、神学家乃至工匠和所有普通民众在内。人们的立场在改变，人们的理念也在改变。有些争论了数个世纪的问题——纹章学、色彩伦理、色

彩的符号象征意义——从此变得不那么尖锐了。一些全新的课题、全新的焦点登台亮相,例如深刻影响艺术和科学领域的色度学(译者注:色度学〔la colorimétrie〕又名比色法,是量化和物理上描述人们颜色知觉的科学和技术),还有日新月异的"流行色",成为很大一部分人追求的对象。[52]

但这些进步和变化对绿色影响甚微。蓝色在18世纪大规模流行起来,而绿色则恰恰相反。或许正是在18世纪,蓝色取代了红色成为欧洲人最喜爱的色彩(至今欧洲人仍然最喜爱蓝色,而且在统计数据中大大领先其他色彩);在日常生活中取得了决定性的地位;发展出了无穷无尽的不同色调;成为人们粉刷墙壁、选择家具和器物以及穿衣戴帽时的首选。[53]造成这一现象的原因有许多,其中最主要的或许是两种优秀的新染料的应用:普鲁士蓝和美洲靛蓝。这一次,是化学和技术上的进步推动了审美和象征意义的变革,与其他历史时期(如13世纪)发生的事情恰恰相反。

普鲁士蓝(又名柏林蓝)是柏林药剂师狄斯巴赫(Diesbach)于1709年在无意中发现的,将其投入商业运营的是约翰·康拉德·狄拜尔(Johann Konrad Dippel)。狄拜尔作为化学家水平一般,却是一位富有远见的商人。作为颜料,普鲁士蓝的表现力很强,并且能与其他颜料混合调配出各种明快迷人的色调。与人们传说的谣言相反,普鲁士蓝并没有毒性,也不会变质成为剧毒的氰化氢——这种谣言的出现或许是因为狄拜尔一向名声不佳。但是普鲁士蓝也有缺点:它不耐日晒,在日光照射下会变得不稳定。从18世纪中叶起,化学家开始研究如何将普鲁士蓝运用到染色业中,制造出一种比传统蓝色染料更鲜艳、更有光泽也更便宜的新染料。许多公司和科研机构竞相投

入这项研究,但在很长一段时间里都没有取得令人满意的成果。[54] 第二种蓝色染料——靛蓝,并不是新的发现,但在18世纪之前,靛蓝一直来自亚洲,随着跨大西洋贸易的飞速发展,到18世纪人们才开始从美洲大量进口靛蓝。事实上,来自安的列斯群岛的靛蓝比亚洲靛蓝质量更好,尽管穿越大西洋的路途遥远,它还是比欧洲菘蓝更加便宜,因为靛蓝在美洲的种植和加工都是由奴隶完成的。欧洲各地出台了一系列政策,旨在挽救日薄西山的菘蓝产业,但均以失败告终,结果一些以制造菘蓝为业的城市(亚眠、图卢兹、埃尔福特、哥达)和交易菘蓝的港口(南特、波尔多)日渐衰落。

从1730年到1780年,在普鲁士蓝和美洲靛蓝的大量应用中,蓝色浪潮席卷了欧洲。从蓝色系中细分出多种不同色调,其色调数目超过了其他所有

启蒙时代的绿色 ……

在 18 世纪流行的服装上,绿色并不是一种很常见的色彩。但相比之下,在英国、德国和北欧,绿色还是比在法国和意大利更加常见一些。而且随着时间的推移,接近 18 世纪末的时候,绿色的地位也有所提升。

从左到右:
弗朗西斯·高特,《绿衣少年》,约 1750 年。私人藏品。
乔治·罗姆尼,《安·芭芭拉·罗素像》,约 1780 年。伦敦,拉斐尔·瓦尔斯画廊。
迈克尔·达尔,《波特兰公爵夫人玛格丽特·卡文迪许·本廷克像》,约 1720 年。私人藏品。
乔治·罗姆尼,《弗朗西斯·林德像》,约 1785 年。私人藏品。

色系。绿色却没有从这场浪潮中沾到什么光。诚然，使用靛蓝和普鲁士蓝也能制造出比以往更好的绿色颜料和染料，尤其是深绿色，但这还不足以让绿色也像蓝色一样流行起来。况且我们之前讲过，还有一部分画家反对用蓝色与黄色混合来调配绿色，在染色业中也存在行规，禁止染坊同时拥有蓝色和黄色染缸。直到18世纪末，绿色才开始流行起来，首先是家具方面，然后出现在服装上。

而在18世纪中叶，绿色仍然是受人嫌弃，不被喜爱也不被重视的。蓝色的大流行反而更加有损绿色的地位，主要是因为绿色与蓝色搭配并不美观（直到今天许多人依然这样认为）。18世纪40年代的英国出现了这样一句俗谚："蓝与绿，不相见。"（Blue with green should never be seen.）这句话到了19世纪还非常流行。德国也有一句类似的俗谚，出现的时间还要略早一点："蓝与绿不可兼得。"（Blau oder Grün muss man wählen.）在18世纪的欧洲，人们必定会选择蓝色而抛弃绿色。上流社会的女性特别厌恶绿色，因为到了晚上，在油灯和蜡烛微弱的光线下，绿色会变得偏向棕色，显得肮脏而更加难看。如同在戏剧舞台上一样，如果希望突出自己的存在，最好不要穿绿色衣服。此外，从中世纪流传下来许多关于绿色会带来不幸的迷信思想，从一方面讲，对绘画和染色业而言，绿色的颜料和染料往往有毒；另一方面，绿色在人们

< 让-巴蒂斯·西美翁·夏尔丹 ……

在使用灰色方面，夏尔丹是一位大师，但他同样擅长使用绿色，能够巧妙地调配出绿色的各种色调：偏灰、偏蓝、偏黄、偏白，等等。

让-巴蒂斯·西美翁·夏尔丹，《绿色油灯下的自画像》，1775年。垩笔画。巴黎，卢浮宫博物馆。

心目中始终与恶魔和巫师脱不开关系。

到 18 世纪晚期，当染料方面取得重大进步之后，绿色的地位略有回升，但主要也是在资产阶级中，贵族仍然对绿色十分鄙夷。歌德在他的著名作品《色彩学》中，也对绿色发表过看法。在这本书中，歌德将每种色彩都分配给一个特定的社会阶层：绿色是属于商人和资产阶级的；红色属于贵族；黑色属于教士；蓝色则属于工人和手工艺人。的确，歌德发表这部著作时已经是 1810 年，而不是 1750 年了。《色彩学》发表之初，对德国人的穿着和室内装潢风格产生了一定影响，但到了 19 世纪下半叶又遭到了强烈的批评和贬低。在这本书中，歌德认为绿色有舒缓情绪的功效，因此他推荐读者用绿色来装饰休息室或会客厅。在歌德位于魏玛的家中，他的卧室就铺设了深绿色的墙纸。他于 1832 年在这个深绿色的房间里逝世，最后的遗言是："多些光！"（Mehr Licht！）

绿色浪漫吗？

在 18 世纪最后几年，绿色的地位有所回升，这种现象与人们重新对自然产生依恋有关，也恰好与浪漫主义的诞生同时进行，因此许多人认为绿色是浪漫主义的标志色彩。这种观点并不能说是错误的。浪漫主义画家和诗人热衷于赞颂花草和树木，经常以草原上或树林间的漫步作为题材，他们将自然歌颂为祥和的静思之处，远离世俗琐事和社会的纷扰。然而，如果我们更进一步观察，就会发现绿色并不能算是浪漫主义艺术创作中最有代表性的色彩，还有其他色彩远比绿色更有资格充当这一角色。一方面，因为自然中的景色并非只有绿色植物而已：江河、海洋、天空、月亮、夜色这些元素在自然界中占据的位置至少与植物同样重要。另一方面，自然也只是浪漫主义众多题材之中的一个而已：爱情、死亡、叛逆、梦境、远航、宇宙、虚无，这些概念同样都是浪漫主义的主要题材，至于次要题材就更多了，无法一一列举。因此，浪漫主义的色彩绝不仅仅是绿色，如果我们要举出两种最能代表浪漫主义的色彩，那也应该是蓝色和黑色。

蓝色是梦想与梦境的色彩，是天空和宇宙的色彩，并且与浪漫主义的起源密切相关。在歌德发表于 1774 年的著名书信体小说《少年维特的烦恼》中，主人公维特穿的就是蓝色外衣和黄色裤子。这本书取得了巨大的成功，随之

而来的"维特热"使得整个欧洲都开始流行蓝色外衣。不仅如此,浪漫主义诗人诺瓦利斯(Novalis)也塑造了一朵神秘的"蓝色花朵",象征他所爱但无法接近的女性,以及一种纯粹而理想的生活。"蓝色花朵"迅速成为德国浪漫主义的代表形象,并且在19世纪初在欧洲各国引起了很大反响。[55] 等到更晚一点的时候,象征夜晚和死亡的黑色取代了蓝色,成为第二次浪漫主义运动的标志色彩。这次运动的主题发生了变化:爱情让位于忧郁;噩梦取代了梦想;希望变成了绝望。梦中不再有蓝色花朵,只有死神、巫师、恐惧、病态与疯癫。如果我们对1820—1850年所有诗人使用过的色彩词语进行统计的话,毫无疑问,黑色一定排在第一位,而且远远领先于其他所有色彩,其中最有代表性的就是热拉尔·德·内瓦尔(Gérard de Nerval)的名句:"忧郁的黑色太阳。"

在浪漫主义作品中,蓝色和黑色使用的频率要比绿色高得多。除非我们向前追溯到18世纪60年代,那是一个"前浪漫主义"时代,那时作为浪漫主义先驱的诗人和画家或许更加重视绿色。他们敏感的灵魂和孤独的心灵只能在青翠的草木中得到抚慰。绿色的自然环境成为他们心灵的避风港湾,也是他们灵感的源泉,对诗人而言,绿色是神圣的色彩,让他们了解何谓智慧,

> 身穿绿衣的青年歌德 ……

歌德发表于1774年的书信体小说《少年维特的烦恼》是18世纪销量最高的图书之一,这本书的主人公维特身穿蓝色外衣和黄色裤子。在随后的二三十年中,欧洲所有的年轻人都在模仿维特的穿着,唯独歌德本人除外,他最偏爱的色彩似乎一直是绿色。

乔格·梅尔基奥·克劳斯,《青年歌德像》,1775年。魏玛,国立歌德博物馆。

何谓无限。在让-雅克·卢梭（Jean-Jacques Rousseau）的作品《新爱洛漪丝》（1761）和《一个孤独散步者的梦》（1776—1778）中，他用优美的文笔对自然和植物的绿色进行了描写，然后又不断被后人模仿，直到18世纪末。这时，文学作品中的绿色并未完全消失，但已不如以前频繁，被蓝色以及后来的黑色所取代。

到了更晚一点的时候，又出现了另一种绿色：象征自由的绿色，它在19世纪的意识形态运动中扮演了重要角色。绿色是从什么时候开始象征自由的，很难精确地界定，但多少也与浪漫主义有所关联。诚然，在善变、叛逆、不安现状等绿色传统的象征含义中，一直存在着激进和自由主义的元素，但这还不足以解释它为什么在1790—1800年成为象征新思想、象征革命的色彩。在基督教教义中，绿色从中世纪起就与希望联系在一起，但与象征自由还有距离。或许应该跳出这个范围，到色彩的新理论和新分类中去寻找原因。到了18世纪末，"基本色彩"与"次生色彩"之间的区分已经得到了画家和科学家的认可，事实上，在越来越多的人心目中，绿色已经成了红色的对立面。很久以来，红色一直象征着禁止，而绿色作为其对立面，自然就成了代表准许的色彩。大约在1760—1780年，北海和波罗的海的一些港口开始使用红绿航标作为通行或禁行的信号，这是这两种色彩首次作为对立面使用。

这套航海信号系统在19世纪上半叶逐渐普及，不仅应用于海洋，也同样应用于陆地交通。它首先迅速地同化了铁路信号灯，然后又同化了公路信号灯。在各大城市中，伦敦于1868年12月首先设置了红绿灯，伦敦的第一个红绿灯位于议会大厦广场和布里奇大街相交的路口。那是一盏旋转式的煤气

灯，一面为绿色，另一面为红色，由一名警察控制。这项技术并不安全，到了第二年煤气灯就发生了爆炸，一名前来点灯的警察被炸伤后死亡。无论如何，在红绿灯方面伦敦还是遥遥领先的，巴黎直到1923年，柏林则是1924年才开始模仿伦敦设置红绿灯。[56]在美国，盐湖城于1912年，克利夫兰于1914年，纽约于1918年都设置了红绿灯。从此，"绿灯"就代表了通行的自由。

无论起源为何，在1789年，绿色在法国就已经象征着自由，还差一点成为革命的标志性色彩。1789年7月12日，青年律师卡米尔·德穆兰（Camille Desmoulins）在巴黎的皇家宫殿花园发表了著名的公开演讲，呼吁人民发动起义。他摘下一片椴树的叶子，别在自己的帽子上，并号召所有的起义者做上相同的标记以便相互辨认。于是椴树叶成为法国大革命的第一个帽徽标记，这个帽徽正是绿色的。[57]第二天，起义者前往荣军院兵工厂夺取枪支，他们在那里得知绿色不巧正是路易十六的弟弟阿图瓦伯爵（后来登基称查理十世）勋带的颜色，而阿图瓦伯爵手下的大部分党羽也戴绿色帽徽，或者绿色围巾。阿图瓦伯爵是改革和新思想最激烈的反对者，因此起义者绝不愿意与他使用相同的色彩。[58]于是，就在攻占巴士底狱（7月14日）的前一天，他们舍弃了绿色帽徽。三天后，蓝、白、红三色帽徽诞生了，并且成为法兰西共和国沿用至今的三色旗帜的起源。我们可以假想一下：如果阿图瓦伯爵当年使用的不是绿色勋带（有文献表明，他于1784年才将勋带换成绿色），或许今天的法国国旗就会是绿色的，绿色象征着自由，象征着希望，也象征着共和国，在法国的建筑物和纪念碑上飘扬着绿旗，庆典仪式成为绿色的海洋，法国士兵和运动员都身穿绿衣……

蓝色与黄色的融合……

在 1810—1811 年发表的著名作品《色彩学》中，歌德认为蓝色与黄色是一组对立的色彩，而它们的搭配又是最完美的。蓝色与黄色融合后就生成了绿色，歌德称，绿色是"宁静详和的中间色"，他推荐人们用绿色装饰卧室和休息室。

歌德《色彩学》中的一幅插图，图宾根，1827 年。

虽然 1789 年 7 月 12 日的起义民众很快抛弃了它，但卡米尔·德穆兰的绿色帽徽还是很出名，在几个邻国的革命起义中，还能看到它的影响。例如瑞士的法语区。在 1798 年 1 月，数百年来先后在萨伏依家族和伯尔尼家族统治下的瑞士沃州（Vaud）宣布独立，成立了"莱芒共和国"。新生的莱芒共和国传承了法国大革命的思想，使用象征自由的绿色作为国旗和国徽的颜色。但是莱芒共和国仅仅存在了三个月，就并入了赫尔维蒂共和国，后者的寿命也只有五年。但到了 1803 年，瑞士重新成为十九个州组成的联邦时，沃州选择了新的标志作为自己的象征：上白下绿的州旗和州徽。州徽上的题铭为："自由与祖国"。很明显，在这个州徽上绿色与自由存在着密切的联系。

如今，在世界各国的国旗上，绿色出现得很频繁。对于伊斯兰国家而言，绿色属于伊斯兰教，这一点我们在本书第一章里已经展开过论述了。而对于西非国家（塞内加尔、加纳、喀麦隆）而言，绿色是象征泛非主义的三种色彩之一（其他两种是黄色与红色），因此从独立建国之初，这三个国家均使用绿、黄、红三色旗。在其他国家和地区，国旗上的绿色有着更加多样、更不确定的象征意义。人们对这些旗帜色彩的阐释，往往是由果溯因地逆推，而不见得是真正的历史起源。研究旗帜色彩的起源总是非常困难，并不是因为缺乏资料，而是相反，众说纷纭的资料太多，往往又相互矛盾，使得研究者不知如何采信。有些国家称，自己国旗上的绿色与丰富的森林资源有关（巴西、加蓬、扎伊尔）。另一些国家认为绿色象征着希望（牙买加、多哥）。还有一些国旗上的绿色象征推翻专制暴政后获得的自由和独立（墨西哥、玻利维亚、保加利亚、葡萄牙），这些国旗上的绿色往往与红色搭配，因为获得自由与独立总是需要流血抗争。在爱尔兰的国旗上，绿色的象征意义与众不同：绿色象征国内的天主教徒；橙色象征新教教徒；而中间的白色则象征二者应当和平共处。

意大利的绿、白、红三色旗非常难以阐释，相关的文献浩如烟海，但没有一种说法能占据主导地位。这个三色旗的构思显然来源于法国国旗，在意大利的首次出现是作为奇斯帕达纳共和国（Repubblica Cispadana）的国旗，这个短命的共和国于1796年在拿破仑军队的保护下成立，到1797年就结束了其历史。据说奇斯帕达纳共和国的三色旗正是拿破仑设计的。的确，拿破仑终生对绿色表现出一定的偏好，但这似乎还不足以解释奇斯帕达纳国旗上

19世纪末的船旗

在中世纪的纹章中,绿色出现的频率很低,但在近代的船旗(译者注:国旗的前身)中有所提高,到现代的国旗中则更加常见。除了在伊斯兰国家代表伊斯兰教以外,绿色的象征意义主要还包括自由、希望和繁荣。

船旗,约 1880 年。石版画,作者不详。巴黎,海洋博物馆图书馆。

的绿色。奋战而来的自由或许更加契合这种绿色的意义。另一种比较合理的解释，是绿、白、红三色正是米兰民兵制服的颜色，而米兰民兵在奇斯帕达纳共和国的建立中，发挥了至关重要的作用。从符号象征的角度看，这种解释相当平淡乏味，但从历史学的角度看，它是很站得住脚的。后来，在1861年意大利王国建立时，绿、白、红三色旗被正式确立为意大利国旗，官方对三色的阐释又有两种：一种说法是三色代表萨伏依王朝（红色和白色是萨伏依家族纹章的颜色，而绿色则是勋带的颜色）；另一种说法是三色代表基督教教义中的三种美德：信（白色）、望（绿色）、爱（红色）。后来，一些异想天开的人又从三色旗联想到意大利的风景，乃至意大利面条上的酱汁。[59]一面旗帜不仅是对历史的纪念，也是梦想的源泉，它让人们有无数种不同的理解，做出无数种不同的阐释，并且带来无数奇闻轶事。

5...
祥和的色彩
19—21世纪

绿色在现代的历程有高潮也有低谷。它有时非常流行，有时又不被重视，偶尔受到欣赏，也经常受到厌弃，只有在离我们最近的这几十年中，绿色的地位才真正有所提升。在科学家眼中，绿色曾长期得不到重视，被划入"补色"——第二梯队的次生色彩——之列；画家也不喜欢绿色，因为他们手上可供使用的绿色颜料相对贫乏，而且性质也不稳定；名媛贵妇不穿绿色衣服，因为绿色无法让她们引人注目；普通民众畏惧绿色，因为他们依然相信绿色会带来不幸。无论是日常生活还是艺术创作中，绿色的地位都很低很低，位居蓝色、红色、黑色乃至白色和黄色之后。

到了19世纪下半叶，这种情况悄然发生了改变。当城市居民开始热衷于回归乡村、回归自然时，绿色的地位也开始缓慢地回升。但绿色的各种正面象征意义主要是在20世纪获得的。在数十年中，绿色重新与医疗和卫生联系在了一起；人们不惜远行前往丛林和草原，到那里去休养身心，重焕活力；政府当局想方设法在城市和郊区遍植草木，用绿色点缀原本灰黑为主的城市面貌。再加上假日和闲暇时间，人们热衷于进行户外运动和各种户外活动，最终的结果是欧洲人的生活中充满了对绿色的追求：绿色空间、绿色课堂、绿色假期、绿色食品、绿色能源、绿色革命……绿色不仅象征着自然、希望和自由，也象征着健康、卫生、休闲乃至公民责任。

如今，人们对绿色的追求和渴望达到了历史的顶峰，以至于上升到了伦理的高度。一切都应该是绿色的，它代表着宁静祥和，成为人们眼中的救赎之色。在许多国家的政坛上，出现了"绿党"或"绿营"，叫这个名字的政党或政治派别通常会将环境保护作为他们的主要理念之一。绿色与生态、环保之间的关系变得密不可分，从一种色彩的名称变成一种意识形态。这是好事还是坏事？我们应该为此欢欣鼓舞，还是深切忧虑？

绿色的乐章 ……

保罗·克利的所有作品都具有一种标志性的音乐感。当他使用绿色系作画时,绿色在他笔下似乎具有一种非同寻常的强大力量,让人感到青春、清新和自由。

保罗·克利,《绿中之绿》,1921 年,纸上水粉画。伯尔尼,保罗·克利艺术中心。

时尚的色彩

在 18 世纪的大部分时间里，绿色都不大受到人们的欣赏。它第一次可以称得上流行色是在 1780—1800 年，这一潮流始于德国，然后伴随着自由主义运动和其他新思想蔓延到欧洲其他地区。此外，正如歌德在《色彩学》中所强调的，绿色潮流对资产阶级和商人的影响比对贵族阶层要大得多。在法国，绿色是在督政府时期（1795—1799）回到时尚舞台的，影响到了这个时期人们的衣着和室内装潢。这一现象跨越了执政府和第一帝国时期，一直持续到波旁王朝的复辟。在意大利，绿色潮流的发展基本上与法国同步进行，但持续时间更长，直到 19 世纪中叶还有很大影响。在西班牙、斯堪的纳维亚等其他地区，这股绿色潮流没有那么明显，主要取决于拿破仑帝国对当地的影响有多大。只有英国人一直对绿色不大感兴趣，但偶尔也能看到例外：在 1806 年，当英国议院重新装修时，上议院——贵族院——铺设了红色的壁纸；而下议院——平民院——则铺设了绿色的壁纸。包括英国在内，在全欧洲绿色给人的印象是属于资产阶级的、"进步的"色彩。[1]

话虽这么说，在 1790—1830 年的这股绿色潮流中，不同时期流行的绿色也不一样。起初流行的是偏蓝的深绿色调，与普鲁士蓝及其衍生物的大量使用有关；随后，浅绿色又开始流行，在服装和室内装潢中，浅绿常与白色

帝国绿 ……

在法兰西第一帝国时代,绿色曾非常流行,在服装、室内装潢及家具方面大量使用。在路易十五和路易十六时代,塞夫尔陶瓷厂曾以生产精美的蓝色瓷器著称,到了第一帝国时期则随着潮流生产绿色瓷器,并饰以耀眼的金色。

塞夫尔制陶瓷花瓶,人像由弗朗索瓦·热拉尔绘制。贡比涅,国立古堡博物馆。

和粉色搭配,给人一种温柔浪漫的感觉。在节庆或演出等场合,浅绿色有时也与红色、黄色等更加鲜艳的色彩搭配,制造一种异国情调或是放纵不羁的氛围。但浅绿主要还是流行于1820—1850年间。在此之前,在第一帝国时期的法国,绿色的色调相对较深,与之搭配的则是"庞贝红"、绛红以及耀眼的金色。在第一帝国的军装上,绿色获得了前所未有的重要位置,并且首次影响了与法国结盟或相邻的其他国家的军装。据说绿色是拿破仑最喜爱的色彩,因此他为军装设计了"帝国绿"。的确,拿破仑终生一直对绿色表现出某种偏好,但18—19世纪遍及全欧洲的这股绿色潮流却并非源自拿破仑。早在他登上帝位之前,甚至在他进入军界政界之前,绿色潮流便已兴起,而在1815年拿破仑兵败退位后,绿色还继续流行了许多年。

总之,绿色并没有给拿破仑皇帝带来好运,或许还是导致他1821年于

圣赫勒拿岛逝世的原因。事实上，在拿破仑位于圣赫勒拿岛的住所长木庄园，有好几个房间都贴了绿色的壁纸，而壁纸上使用的颜料是一种铜砷化合物，含有剧毒。这种颜料当时被称为"施韦因富特绿"，因为它于1814年在德国城市施韦因富特被发明出来，并迅速传播到整个欧洲，用于制造油漆、染料、颜料和彩色纸张。在圣赫勒拿岛的潮湿环境下，壁纸上的砷容易挥发，到达一定浓度后会对人体造成危害。这很可能是拿破仑真正的死因，也能够解释为什么在他遗体的头发和指甲上检验到了砷元素。如果拿破仑真的死于砷中毒，那么下毒者并非他的英国监管者，也不是他的某个敌人或者侍从，而很可能是从地毯、布幔、壁纸、油漆中缓慢挥发出的砷蒸气。"施韦因富特绿"和圣赫勒拿岛的潮湿环境才是造成他死亡的元凶。

 直到很久之后，在19世纪中叶，人们才逐渐了解"施韦因富特绿"的毒性。这也是从1860年起，绿色在室内装潢领域逐渐没落的原因之一。那时，发生在绿色房间内的莫名死亡人数越来越多（尤其是在儿童房），化学家和医学家进行研究后表示，砷蒸气和砷化物对人体健康具有极大危害，于是人们逐渐停止将"施韦因富特绿"用于墙壁和家具，[2] 尽管其制造商还无耻地宣称，"施韦因富特绿"是完全无害的。在1870年，米卢斯的一家壁纸地毯生产企业 Zuber & Cie 的经理给巴塞尔大学化学教授弗雷德里希·格普斯罗德（Friedrich Goppelsröder）写了一封信，后者曾提醒政府部门注意含砷的绿色颜料用于室内装潢的毒害。在信中，这位经理写道：

 无论在法国还是其他国家，没有任何一条法律禁止"施韦因富特绿"

欧仁妮皇后 ……

欧仁妮皇后特别喜爱绿色。无论是晚宴、舞会、话剧院还是歌剧院,她都经常穿着绿色服装出席,染料业在绿色系方面的进步(尤其是对丝绸染色的进步)在她的身上得到了充分体现。此外,她习惯在头发上喷洒金粉,最终造成的整体效果令人惊叹。

弗朗兹·克萨韦尔·温德尔哈尔特,《欧仁妮皇后像》(局部)。私人藏品。

的使用……这种颜料的色泽非常美观，富有光泽，以至于无法被任何其他一种颜料所替代，我们不仅在法国继续使用它，也在德国继续使用它，尽管德国关于颜料的法律规定是最为严格的。

在意大利，消费者是如此喜爱这种绿色，以至于他们要求我们将整面壁纸全部染成"施韦因富特绿"，尽管他们知道这样偶尔会带来一些毒害。但是我们没有见到任何一例由此造成的事故，因为意大利的气候干燥，那里的房屋宽大而且通风良好。在中欧和北欧国家，壁纸上使用的"施韦因富特绿"数量很少，只是在其他成分的绿色颜料中添加一点点，让绿色具有更好的光泽而已。我认为在这种情况下，对它的使用是完全无害的……要求政府禁止在壁纸生产中使用一切砷化物是一种矫枉过正的行为，会对商业生产造成不公正的、没有意义的损害。我们可以担保，我们生产的所有产品都是绝对安全的。[3]

这套辩护词写得不错，但并没有产生效果。公众并不相信这套说辞，在整个欧洲，人们逐渐开始远离绿色壁纸和壁毯。再加上数百年来一直存在绿色会带来不幸的传言，许多人对绿色更加感到恐惧。例如英国女王维多利亚，在丧偶之后对绿色产生了严重的恐惧，在她所有的宫殿，尤其是白金汉宫里不允许出现任何绿色的装饰物。据上流社会的小道消息称，白金汉宫不使用绿色的传统一直延续至今。

然而在19世纪，还有比维多利亚女王更加畏惧绿色的名人，那就是舒伯特，在奥地利和德国甚至专门有一句谚语形容他对绿色的畏惧。我们并不知

道究竟出于什么原因,但这位音乐大师曾声称他"宁肯逃到天涯海角也不愿接近这种受诅咒的色彩"⁴。舒伯特于1828年逝世时年仅三十一岁,他短暂的一生经历了各种悲伤、挫折和苦难,我们有理由怀疑,他对绿色的这种畏惧似乎没什么道理,况且完全回避绿色也是不大可能的。

在19世纪下半叶,尽管绿色逐渐从室内装潢和生活环境中消失了,但在服装领域情况又有所不同。有些贵妇依然是绿色的死忠,依然认为绿色是一种祥和的、浪漫的色彩。例如拿破仑三世的妻子——欧仁妮皇后,她是同时代最美丽的女性之一,受到所有人的倾慕,成为欧洲时尚的引领者。与维多利亚女王相反,欧仁妮皇后特别喜爱绿色,无论是晚宴、舞会、话剧院还是歌剧院,她都经常穿着绿色服装出席。当然,在19世纪60年代,染料制造技术已经取得了长足进步,而且照明条件也比旧制度下要好得多:蜡烛和油灯已经被淘汰,取而代之的是更加明亮的煤气灯。煤气灯发出的光线与油灯是不同的,造成的光影效果也不一样。此外,里昂的一些染色工坊与德国化学家合作,使用乙醛制造出一种新的绿色染料,这种染料的颜色浓厚纯正,染在丝绸上能带来美丽的光泽。欧仁妮皇后是第一位穿上这种绿色丝绸长裙的贵妇,她发现这种染料带来的光泽出乎意料地好,再加上她习惯在头发上喷洒金粉,最终造成的整体效果令人惊叹。绿金搭配在那个时代是最和谐的搭配之一。欧仁妮皇后顿时被无数妇女所模仿,不仅在贵族中,就连平民中也有很多妇女仿效她的穿着。许多与乙醛绿类似的绿色染料纷纷投入商业生产:碘绿、甲基绿、杏仁绿,等等。这些染料同样能给织物带来丰富的光泽,价格也比乙醛绿低廉,但它们多少都带有一定的毒性,这一点限制了绿色染料的大规模使用。⁵

回归画坛

在 19 世纪，染料制造并不是唯一取得进步的技术领域，颜料方面同样进步巨大。在绿色系中，普鲁士蓝的发明使得深绿色调变得更加丰富。画家大量应用普鲁士蓝调配各种色彩，因为它的价格比海外进口的天然青金石便宜得多，后者在 19 世纪已经被当成一种宝石看待了。[6] 普鲁士蓝与铬黄混合，能够调配出各种美丽的绿色色调，鲜艳通透，而且无毒。事实上，普鲁士蓝既不含砷也不含铜，而且尽管其分子较小，却具有很强的附着能力。但这种颜料容易挥发，在光照下有褪色的风险。事实上，19 世纪的许多画家都中了招：康斯太勃尔（Constable）、德拉克洛瓦（Delacroix）、莫奈（Monet）、凡·高（Van Gogh）、高更（Gauguin）以及大部分印象派画家，甚至还包括更晚一些的毕加索（Picasso）。此外，铬黄的性质也不稳定，时间长了容易变质成为赭色乃至棕色，结果是普鲁士蓝与铬黄调配出来的绿色颜料既不耐光，也不耐久。西斯莱（Sisley）和修拉（Seurat）都是这种颜料的受害者：前者的大部分作品中，绿色都慢慢变成了黄色；而在后者最著名的代表作《大碗岛的星期日下午》（1884—1886）上，原本是绿色的草地现在却布满了棕色的斑点，这就是其中的铬黄变质的缘故。反过来，19 世纪画家使用的某些蓝色、黄色或白色颜料——例如锌白——随着时间的推移会慢慢发绿，以

绿色的大海 ……

在很长一段时期里,人们曾用各种颜色描写和描绘海洋。在中世纪和文艺复兴时期的绘画作品里,出现过各种颜色的大海。要等到近代,用于描绘大海的色彩才缩减到三种:绿色、灰色和蓝色。这幅画是莫奈青年时代的作品,他为大海选择了高饱和度的深绿色,描绘了一幅波涛汹涌的景色,与晚些时候的印象派作品有很大的差异。

克洛德·莫奈,《绿色波涛》,1866—1867 年。纽约,大都会艺术博物馆。

点彩派的绿色

修拉是谢弗勒尔坚定的追随者,严格遵守谢弗勒尔提出的各项定律,尤其是"视觉融合"定律:两种并列在一起的色彩会倾向于相互融合,看起来似乎变成同一种色彩。在《大碗岛的星期日下午》这幅画中,大多数看起来是绿色的部分其实是黄点与蓝点在人们眼中融合而成的。但修拉成了铬黄颜料的受害者:随着时间的推移,铬黄的颜色逐渐变深,结果在画面的某些区域绿色变成了棕色。

乔治·修拉,《大碗岛的星期日下午》,1884—1886年,芝加哥,芝加哥艺术学院。

至于有些画作如今蒙上了一层绿色的氛围，而它们诞生之初却并非如此。

在整个绘画史中，欧洲画家始终没有寻找到合适的绿色颜料：植物颜料不耐久；辉石土附着力差；孔雀石太贵；青金石比孔雀石还要贵得多；铜绿有毒性、腐蚀性，时间长了还会发黑；用普鲁士蓝调配出来的绿色颜料则容易褪色，变灰变黄。从16世纪到19世纪，所有的绘画大师都曾抱怨找不到合适的绿色颜料，正如委罗内塞所说的那样，他们梦想得到一种"与红色颜料质量一样好的绿色颜料"。

到了1825—1830年，在这方面终于取得了决定性的重大进步，法国化学家居美（Guimet）和德国化学家盖墨林（Gmelin）、孔蒂格（Köttig）用高岭土、二氧化硅、氢氧化钠和硫黄合成了与天然青金石成分类似的群青蓝和群青绿两种颜料。但是，尽管群青绿这种新颜料比普鲁士蓝的性质更加稳定，也比天然青金石和钴绿价格低廉得多（钴绿是18世纪末发明的新颜料，有时被称为"祖母绿"，价格极为昂贵），但画家们似乎对它不大信任。安格尔（Ingres）和透纳（Turner）曾经尝试过群青绿，但是对其效果不甚满意，莫奈在其生涯早期同样如此。要等到19世纪80年代，人造群青绿这种颜料才终于在画家的调色板上占据了一席之地。从雷诺阿（Renoir）和塞尚（Cézanne）开始，群青绿逐渐取得了画家们的信任，并在他们的笔下调配出变化多端的色调。[7]

与此同时，另一项发明对绘画，尤其是对风景画，也造成了很大改变：能够密封保存颜料的金属软管。这种软管使得颜料可以方便地随身携带，给画家的户外写生提供了极大的便利。这项发明归功于美国画家约翰·戈夫·兰

浪漫主义的绿色与灰色 ……

有些评论家严厉地批评柯洛,认为他在油画中表现梦境和回忆时过多地使用了虹彩和灰色的烟雾效果。但《静泉之忆》这幅画却备受好评,甚至被认为是浪漫主义绘画中的巅峰之作。

让-巴蒂斯·卡米耶·柯洛,《静泉之忆》,1864 年。巴黎,卢浮宫博物馆。

德(John Goffe Rand),他在长期摸索之后,于 1841 年推出了这项发明。在欧洲,要等到 1859—1860 年,装在金属软管里的颜料才投入商业销售。从此以后,青年画家可以走出画室,来到户外,用他们的画笔捕捉自然之美,表现青翠的草木、光影的变化、水面的倒影和四季的更替。这对于风景画而

多彩的绿色……

塞尚是画苹果的大师。他笔下的苹果可以带有任何一种色彩，甚至同时带有各种色彩。在这幅画里，苹果无疑是绿色的，但也能在它们身上找到白色、蓝色、黄色、棕色、红色、黑色，甚至还有一点点紫色。

保罗·塞尚，《绿苹果》。巴黎，奥赛博物馆。

言是一场天翻地覆的革命，而随着风景画地位的提升，绿色在画家调色板上的比例也随之扩大。

　　事实上，自中世纪末以来，绿色在欧洲绘画中的地位可以说每况愈下。所谓的"大型油画"都以神话、历史事件、《圣经》片段以及各种宗教故事作为题材，在这一类绘画作品中，几乎不需要绿色的存在。也就是在风景画中，绿色还拥有一席之地，但在19世纪中叶之前，风景画一直得不到重视，况且正如我们上文讲过的，那时的绿色颜料效果也一直不好。如今，当我们欣赏旧制度时代的风景画时，往往会产生这样的印象：当画家表现乡村、草原、树林、山丘等题材时，他们往往会回避春季而选择表现秋季，使用的色彩都偏深暗。这其实是一个误会，主要是因为经历了漫长的岁月后，画面上的绿色颜料逐渐变棕，而蓝色颜料逐渐变黑，至今我们还没有办法将这些变化复原。

　　到了19世纪下半叶，一切都已不同。绿色颜料变得更加稳定，蓝色颜

料更加便宜，黄色颜料也不再那么容易变质；此外，画家从此可以从画室中解放出来，直接在户外写生，摆脱陈规陋习的束缚，将风景画推进到一个新的高度。他们使用的色调变得更加明亮、鲜艳、纯粹，而且在他们之中，有一部分人对绿色系产生了新的关注。在法国，巴比松（Barbizon）画派的让-巴蒂斯·卡米耶·柯洛（Jean-Baptiste Camille Corot）和欧仁·布丹（Eugène Boudin）是这方面的先驱，然后又有数位英国和意大利风景画家追随他们的脚步。但造成决定性影响的还是印象派画家，尽管他们的起步显得颇为艰辛。在印象派诞生之初，不断受到人们的批评、嘲笑，甚至是丑化，但最终他们的创新理念还是得到了一部分观众的认可。印象派关注的中心就是色彩。他们并不像现实主义那样，追求精确地重现物体的形状，而是通过色彩和光影将形状表现出来。他们使用的笔触更加碎片化，色调更加富有变化，明暗对比更加深刻，以制造出类似日光透过树木的阴影、云朵倒映在水面上的波纹等效果。因此，他们的调色方式也与以往不同，而绿色则在他们的调色板上占据了一个重要的位置，这是长期以来首次出现的新现象。

在面向青年画家的教材中，我们可以找到相应的例证：从 1850 年开始，用于制作绿色颜料的配方在教材中变得越来越多；相关的说明和建议也越来越明确具体；教材中还出现了一个以往从未有过的新章节："风景画的绿色"。在这一章里我们可以学到：若要调配"春天树叶的嫩绿色"，应该将普鲁士蓝与铬黄混合，再加入一点锌白和"微量鲜艳的威尼斯粉色"。[8] 在绿色中加入粉色：毫无疑问，这绝对是一种全新的调色方法。

科学家并不重视绿色

然而好景不长,画家对绿色的重视只是昙花一现而已。在 19 世纪下半叶,科学理论对艺术创作具有非常密切的影响,画家对色彩的使用也受到科学理论的指导。既然在新的物理学理论中,绿色不属于"三原色"之一,那么在绘画领域,它也退出了第一阵营,即使对于在野外写生的风景画家也是如此。在许多画家眼中,绿色是一种"补色",在色彩之中低人一等,其最重要的作用就是与红色形成对比以突出后者。凡·高在 1888 年给他的弟弟西奥写了一封信,信的内容是关于他的新作品《夜间咖啡馆》(*Café de nuit*),这幅画现存于耶鲁大学美术馆。这幅作品表现的是一个很大的房间,中央摆放着一张台球桌,而其他的桌椅都靠墙分布。在信中,凡·高写道:

> 我尝试用红色和绿色来表达人类可怕的激情。房间的主色调是血红和暗黄,中央有一张绿色的台球桌;四盏柠檬黄色的煤气灯发出橙色的光芒。画面上遍布着冲突,这冲突来源于绿色和红色这两种反差最大的色彩的对比……例如,墙壁上的血红色与台球桌的黄绿色,还有嫩绿色的吧台与吧台上放置的粉色花束。[9]

绿与红的对比 ……

在《夜间咖啡馆》这幅名画中,凡·高设法通过绿色与红色的反差来表达"人类可怕的激情"。他在有意无意间,也遵循了谢弗勒尔提出的定律,将一种原色与其补色放在一起对比。

凡·高,《夜间咖啡馆》,1888年。耶鲁,耶鲁大学美术馆。

奇幻的绿色 ……

亨利·卢梭或许称不上是杰出的绘画大师,但他非常善于运用色彩,尤其是绿色系。他的作品多以充满异国情调的丛林为题材,大量使用了群青绿这种新颜料。群青绿的价格比钴绿低廉很多,其性质又比铜绿稳定,而且没有毒性。卢梭并没有去过真正的丛林,他的绘画灵感来自图画书。卢梭的丛林中常有猛兽隐身其间,有人认为"野兽派"这个名称就来源于他的一次画展。

亨利·卢梭,《原始森林中的老虎与猎人》。私人藏品。

无论是科学家还是画家，都认为绿色不过是红色的补色而已，在色彩谱系中，绿色的地位下降了一个层次，与橙色和紫色并列，而它们则分别是蓝色和黄色的补色。当然，这并非新的观点——早在17世纪，画家就已经将绿色从"原色"中剔除出去了——但到了19世纪，这一观点逐渐根深蒂固，使得绿色的重要性进一步降低，不仅在物理学领域和绘画领域，也影响到世俗文化和人们的日常生活。

我们还是回到绘画上来。对于画家而言，对比成了一个核心课题，所有的油画创作都围绕着对比展开：明暗对比、浓淡对比、冷暖对比、空间对比，但最重要的还是原色与补色之间的对比。每一位画家都在追求所谓的"和谐互补"。画家们以往就已凭借经验，将色彩分为"简单的"与"混合的"两类，现在物理学家和化学家对色彩的分类也与他们不谋而合。从此，无论是在科学领域还是在艺术领域，"原色"（红、黄、蓝）与"补色"（绿、紫、橙）的观念已经深入人心。这两种色彩之间的合并、对比与互补的关系是通过物理定律确立起来的，并且也得到了大部分画家的认可——他们在随后的很长一段时间依然认可这些定律。

在这方面有一本著作发挥了极为重要的作用，名为《色彩的和谐与对比原理》，由米歇尔-欧仁·谢弗勒尔（Michel-Eugène Chevreul）发表于1839年，并且被迅速翻译成多种语言出版。谢弗勒尔当时担任巴黎格伯林壁毯厂的染料生产主管，研究的是为什么某些染料产生的效果与人们的预期不一致的问题。他当然知道，许多染料含有不稳定的化学成分是其中的原因之一，但他直觉上认为在化学原因之外，还有光学上的原因，与相邻色彩之间的对比有

偏爱绿色的野兽派画家 ……

与其他的野兽派画家一样,凡·东根也擅长运用色彩,他对色彩的搭配十分大胆,有时使用强烈的对比,但效果总是非常和谐。他使用的绿色通常偏蓝偏黑,这一点与其他野兽派画家有很大不同。

凯斯·凡·东根,《黑帽女士》,1908年。圣彼得堡,冬宫博物馆。

关。他发现,人对某种色彩的视觉感知与邻近的其他色彩有着密切关系,并且从中分析出若干规律。其中最重要的有:"视觉融合"(两种并列在一起的色彩会倾向于相互融合,看起来似乎变成同一种色彩)和"补色对比"(将原色与对应的补色并列在一起,这两种色彩都会显得更加明亮突出,而当一种原色与其他色彩并列时会显得黯淡)。这本书内容很多,学术性很强,其中还提出了大量其他的规律和原理。尽管其内容很复杂,这本著作还是迅速对绘画界造成了巨大影响,成为评判画作好坏的重要依据之一。[10]

谢弗勒尔提出的规律和原理导致了绿色的又一次没落。对于画家而言，他们不再需要使用绿色颜料，甚至也不需要在调色板上混合蓝色与黄色，只要在画布上交替涂上蓝色和黄色，就能利用视觉融合造成绿色的效果。产生绿色的不再是颜料，甚至也不是调色板和画笔，而是从人眼到大脑的神经反应。从物质上讲，这种绿色是不存在的，它变成了蓝色与黄色在人眼中造成的一种幻觉。

　　某些印象派、后印象派和点彩派画家将谢弗勒尔的著作奉为经典，要求自己严格遵循；后来诞生的四色套版彩色印刷术（红、黄、蓝、黑）也建立在视觉融合理论的基础上，将绿色排除在外。另一些画家仍然以传统方式使用绿色，但他们似乎也受到了谢弗勒尔提出的补色对比定律的影响。例如毕沙罗（Pissarro）从19世纪80年代起，就总是选择画面主色调的补色作为画框的颜色：如果画面上是红色的夕阳景观，他就使用绿色画框；如果画面上是以嫩绿为主的春色场景，他就使用粉红色画框。[11] 这无疑是受到谢弗勒尔的影响。在19世纪下半叶，并非每一位画家都读过《色彩的和谐与对比原理》全文，但他们恐怕都读过夏尔·布朗（Charles Blanc，1813—1882）为该书撰写的摘要。夏尔·布朗是一位艺术评论家、科普作家，他最重要的作品是《绘画艺术基本法则》（*La Grammaire des arts du dessin*），发表于1867年，受到市场的热烈欢迎并再版过多次。与谢弗勒尔相比，布朗的著作更加浅显易懂，因此他对画家造成了更加直接的影响。例如，关于红绿对比，他这样写道：

　　　　如果我们将两种原色，比方说黄色与蓝色，融合在一起制造出绿色，

那么当绿色与第三种原色——红色放在一起的时候，它看起来会更加浓烈，因此我们将绿色称为红色的补色……反之亦然，红色与绿色放在一起时也会看起来显得更红。[12]

艺术创作从此服从于科学理论的指导，而原色与补色理论也被人们当作不容置疑的真理。即使是那些宣称要打破一切理论的束缚，只相信自己的眼睛和直觉的画家，也没有任何抗拒。如果我们稍微思考一下，就会发现更加惊人的事实：原色与补色的划分只是众多色彩分类法中的一种而已，在过往的数百年中画家对它一无所知，却能够创作出伟大的艺术作品。此外，即使是就物理学本身而言，原色与补色的划分也是模糊不清的，因为在加色混合和减色混合中，所谓的原色和补色都不一样。最后，从社会的角度看——也是从历史研究者的角度看——这种将色彩区分为高低两个等级的方法是没有任何根据、没有任何存在意义的。同样，将黑色与白色排除在色彩序列之外，也没有社会习俗作为基础。在西方社会的传统习俗和符号象征体系中，有六种色彩都应该称得上是"基色"：白色、红色、黑色、绿色、蓝色和黄色。排在第二梯队的是灰色、棕色、粉色、紫色和橙色，但它们的地位与前六种相比已经差得很远。然后……就没有然后了，排在更后面的就不能称为"色彩"，只能称为"色调"了，色调的数目则是无穷无尽的。

设计师也不青睐绿色

在19世纪末到20世纪初,无论是画家还是设计师,都已经抛弃了西方传统的色彩分类法,接受了物理学家和化学家提出的原色与补色理论。这套理论显得更加新潮,更加普适,更加"真实"。在涉及色彩的大多数领域中,唯科学主义与实证主义之间不断产生冲突,而绿色或许是这场冲突中最主要的牺牲品。绿色既不是三原色之一,也不像黑色与白色那样拥有特殊的地位,因而不受重视,乃至被遗忘。在这方面,包豪斯学校的课程非常有代表性:这所学校的色彩教学围绕蓝—黄—红展开,辅以白色和黑色。在这一点上,风格派运动的方向也与包豪斯主义一致,例如蒙德里安(Mondrian)在抽象主义时期,创作的油画中完全没有使用过绿色。他认为"绿色是一种无用的色彩"[13],其他许多画家也持这种观点。事实上,如果说在绘画领域,统计数据还有点意义的话(我对这一点心存怀疑),如果我们能将20世纪欧洲绘画中每种色彩的登场频率逐一计算清楚,那么绿色出现的频率之低会让我们大跌眼镜的。即使是经常以色彩作为中心主题的抽象派画家(如让·杜布菲〔Jean Dubuffet〕),也对绿色表现得相当疏远,甚至与具象画家相比犹有过之。只有那些还对风景画感兴趣的业余画家,才在画布上给绿色留一小块位置。

在这种狭隘的唯科学主义之上,在物理学带来的各种新思想之上(例如

绿色是静止的色彩？ ……

尽管康定斯基宣称他的色彩理论是普适的，但如今我们发现他早已陈旧过时。然而在康定斯基的时代，他提出的有些观点已经算是新颖独特了。例如，他认为绿色是静止的、消极的，"如同一只痴肥的母牛，一动不动地躺在地上，只能一边反刍一边用愚蠢而毫无生机的双眼凝望着世人"。

瓦西里·康定斯基，《绿色空屋》，1930 年。南特，南特美术馆。

原子的分裂也给某些画家带来了灵感），又移植过来其他的一些似是而非的理论，这些理论对绿色同样没什么好感。例如色彩心理学、色彩生理学和色彩符号学。这些理论占领了 20 世纪艺术界的主流，但遗憾的是它们往往只是山寨的心理学、生理学和符号学而已。它们号称包罗万象，其实只是断章取义。即使是最伟大的画家往往也落入这样的陷阱，例如瓦西里·康定斯基（Vassily Kandinsky）。尽管我们无比敬仰他所创作的绘画作品，但必须承认，他在《论艺术的精神》（*Du spirituel dans l'art*，1911）这篇论文中针对色彩发表的观点，

实在是非常过时的。有关色彩的情感效应、在观众内心造成的共鸣以及所谓的宇宙象征意义，他写的内容都不具有任何普遍性。一切取决于观看的情境、观众的身份、所属时代以及他的情感与文化底蕴。康定斯基告诉我们的色彩与人类灵魂之间的联系，只能代表他自己的灵魂，并不能推广成为一般规律。关于每种色彩，他提出的观点也非常局限，不能应用于其他时代或其他社会。例如他陈述了这样几条"真理"：白色是深沉的静默；黑色是无奈的虚空；灰色是绝望的静止；红色是热烈的、躁动的，具有强大的力量；紫色是冷却下来的红色；棕色是一种严厉的色彩；橙色会对周围的其他色彩形成辐射；蓝色会造成视觉上的退后感，因此所有蓝色区域看起来会感觉离观众较远。对于20世纪上半叶的欧洲人而言，这些观点或许有一部分是可以接受的，但绝不能将它们投射到其他历史时期或者地球上的其他区域。

然而，康定斯基对绿色发表的观点，或许才是最独特，也是引起最多争议的。尽管在过往的数个世纪中，绿色一直代表活力、变革、青春、爱情和自由，但在康定斯基心目中，绿色变成了一种淡漠的、毫无个性的色彩，他毫不掩饰自己对绿色是如何地貌视：

> 纯绿色是最平静的颜色，既无快乐，又无悲伤和激情。它对疲惫不堪的人是一大安慰和享受，但时间一久就使人感到单调乏味……以各种绿色调子构成的图画有力地证明了这一点。正如一幅黄色调的图画总是热情洋溢、精神焕发，一幅蓝色调的图画则很显然感到寒冷一样，一幅绿色调的图画只能让人感到单调乏味。黄色和蓝色都有积极的作

用，象征人类投身宇宙延续不断的甚至是永恒的运动。而绿色却表达了消极的情调，它与积极的暖黄色和积极的冷蓝色形成了鲜明的对照。在色彩的王国里，绿色代表社会的中产阶级，他们志得意满、不思进取、心胸狭隘。这种绿色如同一只痴肥的母牛，一动不动地躺在地上，只能一边反刍一边用愚蠢而毫无生机的双眼凝望着世人。

将绿色比喻成一头母牛，也需要相当大的勇气和想象力。从这段满怀恶意的文字来看，在绿色漫长的历史中，康定斯基可以说是它最凶猛的敌人之一。

在包豪斯学校，康定斯基的同事中还有两位著名的艺术理论家：约翰·伊登（Johannes Itten, 1888—1967）与约瑟夫·亚伯斯（Josef Albers, 1888—1976），他们两人同样对绿色评价不高，并且在他们自己的艺术创作中很少使用绿色。在伊登最著名的理论"十二色相环"中，占据核心位置的始终是红、黄、蓝三原色，而且伊登还不厌其烦地强调"对比效果应该是一切色彩审美的基础"。亚伯斯则复述了谢弗勒尔提出的若干色彩对比定律，但他更加强调感知效果的相对性，唾弃一切"前定和谐"的观念。他们两人在晚年分别发表了两篇著作：伊登的《色彩的艺术》(1961)和亚伯斯的《色彩的交互作用》(1963)。这两篇论文对欧美所有艺术院校的色彩教学都产生了非常大的影响。我们至少可以说，在这两篇论文中，绿色的地位都是次要的、无用的、可以被忽视的。[14]

毫不夸张地说，包豪斯主义是现代设计的鼻祖，约翰·伊登则是现代设

计的宗师。那么在现代设计中，绿色具有什么样的地位呢？几乎没有任何地位。只有当前的环保浪潮使得绿色在工业设计中发挥着一定作用，但在此前的数十年中，设计师几乎对绿色完全无视。这是为什么呢？因为绿色不是三原色之一！要到什么时候，科学、艺术和工业设计才能摆脱这种毒害思想的分类方法呢？在数千年中，欧洲的科学家和艺术家都对所谓的原色补色一无所知，但这并不妨碍他们创作出众多伟大的作品。

纵观现代设计的历史，应该承认在色彩方面现代设计并没有带来什么真正的革新，只是简单地接受了一些现代科学理论，继承了一些基本的传统符号意义而已。在追求色彩与功能的一致性时，现代设计相信，存在一种普适的色彩价值观，存在绝对的纯色与混色、暖色与冷色、近色与远色、轻色与重色、动色与静色。他们遗忘了色彩心理与符号意义中文化元素发挥的重要作用，企图创造一套所谓的"普遍规则"。如今，这样的野心只能让我们一笑而过，而且往往会引起消费者的反感，最终造成的效果与初衷背道而驰。

在1922年，约翰·伊登对包豪斯学校的学生说过一句名言，这句话被现代设计奉为真理："色彩的规律是永恒的、绝对的，超越了时间，自古至今都发挥着同样的效果。"[15]然而从历史学家的角度看，这句话却存在非常大的争议，它轻易地抹杀了一切人文元素以及历史相对性对色彩的作用。

日常生活中的绿色

从 19 世纪末到 20 世纪初,绿色在日常生活中并不被人重视,但科学和艺术方面的狭隘理论只是其中的一部分原因而已。还有一部分原因是人们由来已久的固有观念:绿色是不稳定的,它在日光照射下容易褪色,时间久了会变暗变黄;绿色是危险的,具有毒性和腐蚀性,会让人生病甚至死亡;绿色象征巫术、魔鬼和邪恶的力量,会给人带来不幸。这些观念在欧洲流传甚广,有些的确是真的,与绿色染料和颜料的性质有关;而另一些则纯粹是古时候流传下来的迷信思想。要将这些观念根除,恐怕是不可能的。除此之外,还有一个原因可以解释绿色为什么在世俗文化和日常生活中受到忽视,这个原因与化学和符号象征无关,而是伦理方面的观念:绿色并不是一种朴素、低调、高尚的色彩,它给人的感觉是轻浮浅薄,因此应该远离它。我们在这里又看到了从新教改革传承下来的伦理观念,它将色彩分成两类:"正派的"和"不正派的"。绿色很不幸地被分入了后一类里。

新教改革的这种价值观诞生于 16 世纪,到了 19 世纪下半叶依然很有市场,这时欧洲和美洲的工业已经开始大规模地生产日常生活的消费品。这些商品之中的大多数都摒弃了鲜艳的色彩,占据主导地位的则是白色、黑色、灰色和棕色。蓝色由于被认为是中性的,也算得上庄重,因此保留了一定的

位置。而红色、黄色和绿色则完全被摒弃在外。在这个时代，由于化学的进步，制造任何颜色的染料都已不存在困难，但工业生产中对色彩的选择受到了新教伦理的左右。社会学家马克斯·韦伯（Max Weber，1864—1920）早已论述了新教改革如何对资本主义和经济发展造成决定性的影响。[16] 在19世纪下半叶乃至20世纪的若干年里，无论是欧洲还是美洲，资本主义工业和金融业都掌握在若干个信仰新教的家族手中，而他们则通过工业产品将自己的价值观和道德信念施加给每一个人。

在数十年里，标准化生产的日常生活用品携带着特定的社会伦理和道德观念进入千家万户，而这种现象发生在英国、德国、美国以及其他很多国家和地区。正是新教的这种色彩伦理，导致第一批生产出来的日常消费品在色彩方面十分贫乏：从1860年到1920年制造出来的第一批家用电器、第一批打字机和通信器材、第一批电话、第一批照相机、第一批钢笔、第一批汽车（先不说服装和纺织品）全部可以归于黑、白、灰、棕这几个色系之内。化学进步所取得的成果——各种鲜艳色彩的染料似乎都被新教伦理顽固地拒绝了。[17] 绿色就是其中的牺牲品之一：人们认为它是肤浅的、任性的、善变的，过于欢快、鲜艳、醒目，不如蓝色、灰色和黑色显得庄重。[18]

事实上，直到20世纪50年代，无论是日常生活用品还是家居装潢，都

< 日常生活中的绿色 ……

在19世纪末的大城市，街头巷尾和广场公园里出现了一种新的深绿色，用于粉刷垃圾桶、长椅、报亭和栅栏。与之呼应的是"政府绿"，大量用于国家部委、学校、火车站和邮政局的办公室。

保罗·勒格朗，《报刊亭前》，1897年。南特，南特美术馆。

大象巴巴的绿西服 ……

从诞生之日起,大象巴巴就一直穿着一身漂亮的嫩绿色西服。巴巴的形象在法国已经家喻户晓,以至于人们创造了一个新的法语词专指这种绿色——"巴巴绿"。

让·德·布伦诺夫,《大象国王巴巴》,阿歇特出版社,1939 年。

很少使用绿色。只有卧室偶尔会使用绿色壁纸或绿色地毯,但通常也是偏暗偏灰的一种绿色。这时的绿色壁纸和绿色地毯已经不像从前那样带有毒性,但自 20 世纪 20 年代起,所谓的现代设计始终对绿色带有某种反感。尽管在欧洲,绿色长期以来都是代表水的色彩,但在浴室和游泳池里它也逐渐被白色和蓝色所取代。虽然绿色还没有从人们的生活环境中完全消失,但它发挥的作用变得越来越小。

从"一战"到"二战"的这段时期,或许只有在玩具和儿童读物上还存在绿色的一席之地。这方面有一个很好的例证,是让·德·布伦诺夫(Jean de Brunhoff)在 1931 年创作的漫画形象"大象巴巴"(Babar),其漫画集《巴巴的故事》在"二战"前后非常走红。大象巴巴是一个非常独特的动漫形象,与迪士尼创作的那些活泼好动的动漫人物截然不同。它身材高大,灰色皮肤,诚恳老实,沉默寡言。它身穿一件款式奇特的绿色西服,搭配白色衬衫和红

卡其色……

卡其色多用于军装，它覆盖的范围很广，介于棕、黄、灰、绿四色之间。它给人的印象是肮脏、阴沉，并不美观。

色蝴蝶结。只有在正式典礼上，巴巴才换上其他的服装。这件西服上的绿色与众不同，它是一种完全纯正的"春之绿"，既不偏黄，也不偏蓝。如同在中世纪一样，这种绿色承载着欢乐与梦想，它是主人公巴巴的特征，将它与故事中的其他大象区分开来。巴巴的形象在法国已经是家喻户晓，以至于人们创造了一个新的法语词专指这种绿色，就叫作"巴巴绿"（le vert Babar）[19]。

反过来，在绿色系中，又出现了一批不那么纯正的新色调，如"芥末绿"和"鹅屎绿"。这些色调并不见得美观，有些甚至可以说丑陋，但它们的共同点是耐脏，有些还能融入环境，起到隐蔽自己的作用，因此被大量使用在工作服和军装上面。其中最著名的就是"卡其色"，这个词覆盖的范围很广，介于棕、黄、灰、绿四色之间。这个词的词源与同名水果（柿子）并没有关系，而是来源于乌尔都语，意为"土地之色"或"灰尘之色"。事实上，第一支穿上卡其色军装的部队，正是19世纪下半叶的英属印度军队，这种色彩起到了很好的自我隐蔽作用。对于传统的鲜艳色彩的军装而言，这是一项重大的变革（从中世纪起，士兵一直穿得非常醒目，军装上通常是所属军团或

者君主的标志色彩），也改变了士兵们作战的方式。英国军队的做法很快被各国所模仿，欧洲各国的军队纷纷换上卡其色或近似卡其色的军装，以棕色和绿色为主，以便让士兵在自然环境中得到较好的隐蔽效果。到了现代，这种军绿色在平民服装中也流行起来，尤其受到叛逆的青年人的欢迎。他们渴望改变社会、改变世界；他们宣称反对战争，却往往偏爱军装的款式和颜色。在20世纪70年代，有些服装设计师和生产商迎合这样的需求，推出了棕绿色的时装系列，而在四五十年之前，绝对不会有人自愿穿上这样的衣服。与绿色漫长的历史相比，这股时尚潮流只是昙花一现而已。

在第一次和第二次世界大战期间，德军的灰绿色（德语：feldgrau）制服并没有在时尚界流行起来。的确，这种制服并没有给人们留下美好的回忆，而且其独特的色调容易令人想起日常生活中同样不那么受欢迎的"政府绿"。"政府绿"这种色调诞生于20世纪，主要用于粉刷办公室的墙壁和家具。在法国、意大利、德国等欧洲国家，政府机关曾大量使用这种色调，尤其是在国家部委、火车站和邮政局里。有时在私企里也能见到这种色调，它总是与各种文件、手续、盖章等烦琐的事务联系在一起。这种绿色是黯淡发灰的，它给人的印象是刻板机械、平淡无趣，正如政府机关一样，因此它成为官僚主义的标志性色彩。从20世纪70年代起，即使是政府机关也对"政府绿"厌倦了，至今我们只能在某些偏远滞后的地区，看到它还没有完全消失。

城市中心的绿化

让我们再向前回溯几十年,回到19世纪末和20世纪初,那时绿色还没有经历环保运动带来的改变,在人们的日常生活中发挥的作用还很有限。无论是艺术家、作家、科学家、设计师,还是工厂企业的经营者都没有对绿色产生特别的关注。但在两个领域中,绿色的地位还是有所不同:休闲娱乐和医疗健康。随着工业化的进程,欧洲的城市污染越来越严重,对绿化的需求也越来越迫切。因此,从19世纪60年代起,欧洲各国都出台了一系列政策,旨在维护并扩大城市中心及周边的绿地。

维多利亚时代的英国做出了表率,不仅将伦敦存留下来的几块树林和公园保护起来,而且还新建了大量的街心花园和草坪。这是一项重要的变革,因为此前的公园和花园多数都是国王或者贵族的领地,只有节庆或某些特殊情况下才对公众开放。从此以后,城市中新建的这些绿地都由市政部门管理,全天候对市民开放。与此同时,在一些中型城市,也出台了一些鼓励市民从事园艺、兴建私家花园的政策。一些园艺类的专业报刊相继问世,有些还大受欢迎,如创刊于1841年的著名期刊《园丁纪事》(*The Gardeners' Chronicle*)。园艺成了一项休闲活动,有些人甚至对它着了迷。

欧洲各国很快效仿英国的做法:保护现有的绿地;翻新古旧的公园;兴建

城市中心的绿化 ……

在 19 世纪下半叶，欧洲各大城市纷纷修建草坪、公园和街心花园，为城市中心带来了大量绿色植物。在这些地方，一切都是绿色的，不仅是花草树木，而且大门、栅栏、报亭、路牌、垃圾桶也经常被粉刷成绿色，甚至管理人员也都身穿绿色制服。只有供游人休憩的长椅偶尔会使用其他颜色。

马克斯·利伯曼，《公园里的长椅》，1917 年。柏林，新国立美术馆。

（左）巴黎阿贝斯地铁站入口……

赫克托·吉马德设计，1900 年。

（右）华莱士喷泉……

安德烈·吉尔，《蒙马特高地的华莱士喷泉》，水彩画，约 1880 年。巴黎，卡纳瓦莱博物馆。

大量的小草坪；在城市和郊区之间、城市与农村之间规划绿化带；还诞生了一批"花园城市"，设法将绿色植物融入人们的居住、工作和购物环境中。建筑师、城市规划师、景观设计师竞相发挥自己的创意，在城市中建造了一块块的绿地，栽种上各种树木和异国情调的植物，他们使用了各种新型建材，还缀以著名雕

公园里的绿色 ……

费利克斯·瓦洛通这位画家并不出名,但他也是一位使用色彩的大师。他喜欢使用大面积的深色调与少量鲜艳色彩进行对比。在这幅画里,占据主要位置的是深绿色和大面积的阴影,此外就只有三个勉强可以辨认的人体轮廓,以及一个小小的红色气球,营造出一种幽暗神秘的氛围。在树丛之后,阴影之下,说不定隐藏着什么危险。

费利克斯·瓦洛通,《气球》,1899 年。巴黎,奥赛博物馆。

高尔夫球场：巨大的绿色空间……

无论是古罗马的马车竞赛、封建时代的骑士比武，还是现代的足球和高尔夫，在运动场上，各种色彩无处不在，并且在竞赛中发挥了重要作用。

塑家创作的雕塑作品。直到20世纪30年代，城市绿地依然充满各种创意。

医生和医学专家也不断宣扬绿地给人体健康带来的益处。当然，认为接触自然对健康有益是一项由来已久的观念了，早在古罗马时代，维吉尔和贺拉斯就倡导人们回归自然。但到了19世纪末和20世纪初，处于第二次工业革命中的欧洲人饱受污染和城市疾病之苦，因此回归自然的观念受到了人们的热烈欢迎。各种研究和著述纷至沓来，不断强调在城市中建造花园绿地的重要性。到了今天，对绿色植物的追求和渴望已经深入人心，不仅是为了健康，也是为了城市的形象：每一个城市都有义务扩大绿地的面积。按照医生和心理学家的说法，只要眼中看到树木和绿植，就足以令人放松身心，缓解压力；植物能降低人的血压，带来心理上的舒适感，促进正能量的产生，增加生活的希望。在这个意义上，绿色再一次与希望联系在了一起。

在公园里，一切都是绿色的，不仅是花草树木，而且大门、长椅、栅栏、报亭、路牌、垃圾桶也经常被粉刷成绿色，甚至管理人员也都身穿绿色制服。

植物上是浅绿色和嫩绿色，其他物品上则是深绿色和灰绿色，于是绿色系的色调变得异常丰富。在这里，无论向哪个方向眺望，绿色总是充满人们的视野。

在20世纪，这种代表植物的绿色与代表医疗的绿色融为一体，后者诞生于中世纪末，并且经过近代一直传承下来。事实上，绿色作为医药领域象征色彩的历史相当悠久，或许是因为古代大部分的药品都来自植物。在欧洲的许多大学，举行重要的学术仪式时，医学和药学专业的师生会穿上绿色长袍；在战场上，军医官也佩戴绿色的帽徽或者肩章。后来，药店纷纷悬挂绿十字作为标志，在很大程度上促使绿色成为医药行业的象征色彩。

我们如今还能见到许多例证，尤其是在医院：外科医生身穿绿色手术服，手术室、病房以及医院走廊通常粉刷为绿色，医疗器械往往使用绿色盒子包装。在法语中，这种专属于医院的绿色被称为"诊所绿"（vert clinique）。医院和诊所选择绿色并非偶然，一方面是出于视觉原因（绿光相对中性，在手术室里不会显得刺眼，也不会过于阴暗）；[20] 另一方面是出于历史原因：自古以来绿色就是医药行业的象征色彩。当然，例外是存在的（在意大利，药店悬挂的不是绿十字而是红十字），而且近年来一些新建的医院为追求色彩上的多元化，扩大了白色和蓝色的范围，但绿色依然还是——并且将一直是——医院里的主流。在欧洲使用最广的一种日常药物——阿司匹林，可以作为例证。在欧洲的大多数药店里，阿司匹林都装在绿色盒子里出售，这是因为在传统的药典中，镇静类药物都用绿色标示。

另一个例证，是在所有对卫生条件要求较为严格的地方（牙科诊所、保健室、健身房、生鲜产品商店等），绿色都占据重要地位。在现代城市的色

彩体系中，绿色的象征意义从医疗健康延伸到了卫生消毒方面。在许多城市和地区，就连垃圾桶也变成了绿色，并且影响到了垃圾车、垃圾袋、下水管以及各种用于清洁卫生的物品或设施的外观。

在现代社会，还有一个领域将卫生健康、户外活动与绿色植物联系在了一起，那就是体育运动。在这个领域中，绿色也大范围地发挥了重要作用。首先，许多训练和比赛都在草坪上进行，草地一方面能对运动员进行保护，降低跌倒带来的伤害；另一方面则暗示着比赛双方的命运将在这块场地上决定。我们在这里又遇到了绿色的一种古老象征意义：命运。中世纪的神意裁判和骑士比武都在绿色的草地上进行；16世纪和17世纪出现的赌桌总是铺上绿色桌布；到了现代，法庭多数会选择使用绿色地毯。这些现象都说明了一个问题：在一个绿色的平面上，幸运之神会做出他的选择，人们的命运会在这里决定。这种意义同样适用于运动场，这里的绿色与其说是青草的颜色，还不如说它象征着比赛双方赌上的命运和未来。最明显的例证就是乒乓球，尽管这项运动在室内进行，并不存在任何身体对抗或者摔倒的可能，但乒乓球台也被粉刷成绿色。还有台球的情况也完全相同。绿色象征着比赛和胜负，因此它在体育领域无处不在。

至少场地方面是如此，因为在运动服上绿色使用得相对少一些。在19世纪下半叶，现代体育竞赛在苏格兰和英格兰诞生之初，运动员身穿的都是白色和黑色比赛服。随后，红色和蓝色迅速加入进来。而绿色、黄色和紫色则加入得较晚，粉色和橙色至今也不常见。例如在法国，直到20世纪50—60年代，才分别出现了第一支身穿绿色球衣（圣艾蒂安队）和黄色球衣（南特

队）的甲级足球队。然而很明显，例外总是存在的。例如爱尔兰的各支国家队一直身穿绿色球衣，其中最著名的是他们的橄榄球队，他们这件绿色球衣的历史甚至能追溯到爱尔兰国家独立之前。还有高尔夫球场上的"绿色外套"，是每年大师锦标赛（Masters Tournament）获胜者的专利。这件外套上的绿色则源于赛事的组织者——乔治亚州的奥古斯塔国家高尔夫俱乐部（Augusta National Golf Club）。

在奥林匹克五环中，绿色是代表大洋洲的色彩，但这并非大洋洲人民自己做出的选择。作为奥运会象征的五环标志，早在1912—1913年就已经设计出来，然而由于战争原因，直到1920年的安特卫普奥运会，五环旗帜才真正飘扬在奥运赛场的上空。五环之中的每个环圈都代表一个大洲：红色代表美洲，黄色代表亚洲，黑色代表非洲，蓝色代表欧洲，绿色代表大洋洲。前三种色彩的选择应该是与人种的肤色相关（或许略微有一点种族主义思想）：美洲印第安人为红肤，亚洲人多数为黄肤，非洲人则是黑肤。但其余两种色彩则比较难以阐释。蓝色与欧洲联系在一起，或许是因为从18世纪开始，蓝色就一直是欧洲人最喜爱的色彩，也代表了欧洲人在其他民族心目中的形象。但为什么选择用绿色代表大洋洲呢？无论是从自然环境上还是文化渊源上讲，大洋洲与绿色都不存在任何联系。最后，我们只能用"排除法"来解释这个问题。六基色之中的五种都已经另有用途——四种用来代表欧、美、亚、非四大洲，白色则是旗帜的底色——留给大洋洲的就只剩下绿色。于是绿色就成了大洋洲的象征，尽管其起因有些偶然，但大洋洲人民对绿色的接受度很高，他们喜爱绿色，并且也愿意在比赛时身穿绿色运动服登场。

今日的绿色

上文所述的一切关于绿色与城市、公园、运动、卫生、医药之间的联系，时至今日依然存在。

在某些领域，这些联系越来越强，影响也越来越广泛。政治领域就是一个很好的例证。从前，绿色并不受到政治团体的欢迎，但自20世纪70年代起，不仅是欧洲，也包括世界其他地区，都出现了若干以绿色作为诉求的政治团体和思想潮流。他们将环境保护与生态责任作为基本政治立场，对消费型社会提出质疑，要求停止使用污染能源和不可再生能源，以保护人们的健康。此外，他们的理念还包括贸易平等、呼吁和平、民主和社会正义等等。这些政治团体之间，尽管在社会主义、地方主义、女权主义、第三世界等诸多问题上还存在分歧，但他们都聚集在环保和生态的绿色旗帜下。其中最典型的是一个非政府组织，它的名字就完全体现了其理念和诉求：绿色和平组织（Greenpeace）。在世界各地，这个组织与危害环境的各种行为积极斗争，并且向人们倡导一种"绿色"的生活态度。

在短短几十年中，绿色又重新成为一种承载意识形态和政治意义的色彩，而这一功能只在古罗马和拜占庭时代曾经存在过。许多国家成立了"绿党"，首先是欧洲的法国（Les Verts）、德国（Die Grünen）和意大利（I Verdi），

绿色的标志和信号 ……

在现代社会，各种商标、徽章和信号的丛林将我们包围。我们在这里看到的是欧盟统一使用的有机农产品标志（又名"绿叶标"）以及药店使用的绿十字标志。

随后又蔓延到世界其他国家和地区。在2001年，全球八十个不同国家的绿党在澳大利亚堪培拉签署了一份共同宣言：《全球绿色宪章》。在欧洲，从20世纪90年代起，已经有好几个国家的绿党成为执政党，其他国家的绿党则是反对党。他们在2004年促成了一个"欧洲绿党联盟"，过了一段时间又更名为"欧洲绿党"。如今，欧洲绿党由三十二个欧盟国家的绿党组成。

在生态领域，与绿色联系最为紧密的则是有机农业。有机农业旨在维护生物的多样性，尊重生态环境和自然规律，禁止化肥和化学农药的使用，反对转基因技术。在欧美国家，有机农产品的生产必须符合一系列严格的规定，在销售时才能打上专用的标签。无论在哪个国家和地区，这个标签一定是绿色的，并且带有"bio"（天然）或者"organic"（有机）的字样。如同在政治上代表生态和环保诉求一样，在超市里，绿色则代表着有机农业。

这一现象的影响非常之大，以至于在今天这个充斥着商标和符号的世界，提到绿色时很难将它与生态、有机、环保等概念相分离。同样，如果一个人

将绿色列为最喜爱的色彩,那他几乎必然是环境保护、清洁能源和有机农业的拥护者。生态和环保几乎占据了绿色的全部象征意义,使它从一种色彩变成了一种意识形态。在数十年前,红色也曾有类似的遭遇,被赋予了过于强烈的政治意义。承认自己喜爱红色,就等于为自己打上"共产主义者"的标签。如今,则是绿色成了这种狭隘局限的标签化思维的牺牲品。

但是,造成这种局限思维的罪魁祸首并非只有绿党而已,许多企业、学校和政府部门同样对此负有责任。他们唯恐落后于时代,为了显得"政治上正确",抓住一切机会努力表现自己是多么地拥护绿色。现代纹章学可以作为例证。在欧洲人使用的纹章中,绿色从前一直是使用率非常低的色彩,但如今在无数的城市和村镇的纹章上,绿色都成了主色调。有些城市抛弃了已经使用了数个世纪的古老纹章,为自己设计了新的绿色纹章;另一些城市则用绿色取代了纹章上原有的红色或黑色;还有一些城市则在原本的纹章上增加了绿条、绿十字、绿人字等新元素。在企业中也能看到类似的现象:绿色或包含绿色的商标越来越流行。这些企业认为,绿色有助于体现企业的价值观,吸引消费者,使产品更有竞争力。但有时更换标志的目的过于明显,导致的结果适得其反。有一家著名的美国连锁快餐企业,近期就更换了自己的标志。它原本的标志是红底色上的一个巨大的黄色"M",但如今在许多国家,底色从红色变成了绿色,以凸显其销售的食品是"天然有机的",并且标榜自己是一家具有"生态责任感"的公司。

造成今天这股绿色浪潮的原因,也不仅仅是企业的策略和意识形态的偏移。这股浪潮也反映出公众喜好的变化,而这种变化或许已经存在很久了。

小绿人 ……

我们心目中的火星人是一种暗绿色皮肤的大头生物。其实这种形象是从中世纪的精灵、妖精、树灵、哥布林等超自然生命的传说中继承而来的。

奥古斯特·鲁比耶,《从外星看地球上的战争》,1918 年。漫画,发表于《刺刀》周刊。

事实上,从一百多年前起,在欧洲国家进行的关于最喜爱色彩的调查中,绿色就一直位居第二,仅次于蓝色。[21] 从意大利到挪威,从芬兰到葡萄牙,这一结果都完全相同,也不因性别、职业、年龄段[22]和社会阶层而发生变化。最重要的一点是,从这个调查诞生之初的 19 世纪末开始,色彩的排位也一直没有改变过——或许这一点对历史学的研究者才是最重要的。无论是在 1890 年、1930 年、1970 年还是在 2010 年,蓝色一直遥遥领先,是百分之四十至百分之五十的欧洲人最喜爱的色彩;然后是绿色,大约占百分之十五到百分之二十的比例;再后面是红色,大约百分之十二至百分之十五;白色、黑色

和黄色则远远落后，各自只占百分之三到百分之六。至于"第二梯队"的色彩（粉色、橙色、灰色、紫色、棕色），占据的份额就更加微不足道了。[23]

在今日的欧洲，每五到六个人之中，就有一个将绿色视为最喜爱的色彩。这当然不能与蓝色相提并论（大约每两个人就有一个最喜爱蓝色），但已经超过了所有其他的色彩。反过来，大约不到百分之十的被调查者厌恶绿色，这个比例也高于黄色、黑色和红色。[24] 在敌视绿色的这些人中，大多数是出于恐惧：他们认为绿色象征着有毒、不祥和邪恶。可见，中世纪的迷信观念一直流传到了今天，并且在未来的很长时期内也不会消失。

还有一种调查，要求被调查者将每种色彩与一项概念联系起来。在最近几十年中，这样的调查在欧美国家进行过多次。尽管这种调查的结果需要谨慎地利用，但从大体上看，它还是可以相当忠实地反映出在西方社会中各种色彩的象征意义。其中与绿色相联系的负面概念有毒药、巫术、嫉妒和贪婪这几项[25]；而正面概念则很多：平静、清新、青春、和谐、自然、友谊和信任。在历史上，绿色曾经是一种善变而不安于现状的色彩，如今则变得温和了许多。它在信号体系中的功能（许可、授权、通行）以及人们对自然、绿地、环保、有机产品的追求无疑发挥了很大作用。

无论如何，在与绿色相联系的概念中，健康、自由和希望是其中最为重

< 简·方达

在 13 世纪的骑士文学里，绿色象征着青春、爱情和美貌。对于女性而言，绿色的眼睛是最有魅力的。时间已经过去了七百年，一切似乎都没有改变。

霍斯特·P. 霍斯特，《简·方达》，摄影作品，约 1959 年。

要的，这三个概念也是在现代社会中，绿色最主要的符号象征意义。这些象征意义并非新鲜事物，但其影响从未像今日这样重大，已经涉及世俗文化、日常生活和文学艺术的方方面面。绿色是健康的、朝气蓬勃的、有益身心的。它是自然的，也是自由的，反对一切人为的粉饰、桎梏和专制。最重要的是，无论对个人还是对社会，绿色都充满了希望。在很长一段时期里，绿色曾经受到鄙视和唾弃，如今则变成了救世主，它将拯救我们的世界。

> 马蒂斯的绿色 ……

在马蒂斯的野兽派时期，他对鲜艳色彩以及对比色调有着异乎寻常的偏爱，直到他生命的尽头也未曾改变。他对色彩饱和度的运用出神入化，尤其是在蓝色系和绿色系中。

亨利·马蒂斯，《绿色罗马尼亚衬衫》，1939 年。私人藏品。

致谢

在成书之前，绿色在欧洲社会和文化中的历史这一主题，曾经是我在高等研究应用学院和社会科学高等学院的授课内容，这门课程我已经讲了好几年。因此，我要感谢这门课所有的学生和旁听生，他们在课堂上与我进行了卓有成效的交流。

我也要感谢身边的朋友、亲人、同事和学生：布里吉特·布埃特纳、皮埃尔·布罗、伊万娜·卡扎尔、玛丽·克罗多、克洛德·库珀里、让—皮埃尔·克里奇、阿德丽娜·格朗—克莱芒、弗朗索瓦·雅克松、菲利普·尤诺、克莱尔·勒萨日、克里斯蒂安·德·梅兰多尔、安娜·巴斯杜罗、洛尔·巴斯杜罗、安娜·利兹—吉尔伯尔、奥尔加·瓦西里耶娃—戈多涅。我从他们的建议和意见中收获甚多。

同样要感谢瑟伊出版社的克洛德·埃纳尔以及整个出版团队，尤其是纳塔丽·博、卡罗琳·福克、卡丽纳·本扎甘、玛丽—安娜·梅埃、伯纳德·皮埃尔、雷诺·波松博和西尔万·舒班。他们为本书的编辑制作付出了辛勤的劳动。

最后，我要诚挚地感谢克罗蒂娅·拉伯尔，她在审阅书稿后再一次向我提出了许多建设性的批评意见，使我受益匪浅。

第一章 注释

1. 这个词我是向 L. Gernet 借用的，参阅 « Dénomination et perception des couleurs chez les Grecs », dans I. Meyerson, dir., *Problèmes de la couleur*, Paris, 1957, p. 313-326。
2. P. G. Maxwell-Stuart, *Studies in Greek Color Terminlogy*, Leyde, 1981, 2 vol.
3. 这方面的资料很多，参阅 Eleanor Irwin, *Color Terms in Greek Poetry*, Toronto, 1974；A. Grand-Clément, *La Fabrique des couleurs. Histoire du paysage sensible des Grecs anciens*, Paris, 2011, p. 72-130。
4. 同上，p. 118-120，p. 415-418。
5. W. E. Gladstone, *Studies on Homer and the Homeric Age*, Oxford, 1858, t. III, p. 458-499；H. Magnus, *Histoire de l'évolution du sens des couleurs* (trad. J. Soury), Paris, 1878, p. 47-48；O. Weise, « Die Farbenbezeichnungen bei den Griechen und Römern », dans *Philologus*, t. XLVI, 1888, p. 593-605. 但 K. E. Goetz 在 « Waren die Römer blaublind », dans *Archiv für lateinische Lexicographie und Grammatik*, t. XIV, 1906, p. 75-88, et t. XV, 1908, p. 527-547 中提出了相反的意见。
6. 例如 L. Geiger, *Zur Entwicklungsgeschichte der Menschheit*, Stuttgart, 1871。
7. 主要参阅 *Die geschichtliche Entwicklung des Farbensinnes*, Leipzig, 1877，这篇论文被翻译成多种语言。
8. 例如：caeruleus、caesius、glaucus、cyaneus、lividus、venetus、aerius、ferreus。关于古希腊语对蓝色命名的困难，参阅 M. Pastoureau, *Bleu. Histoire d'une couleur*, Paris, 2000, p. 23-30。
9. 有人认为 "caeruleus" 与 "caelum"（天空）具有相同的词源，但无论从语音上还是从历史上分析都站不住脚。参阅 A. Ernout et A. Meillet, *Dictionnaire étymologique de la langue latine*, 4e éd., Paris, 1979, p. 84，这里提出假设（未经证实）：认为 "caeruleus" 更古老的词形是 "caeluleus"。中世纪的学者不像 20 世纪研究者那样掌握大量资料，对他们而言，"caeruleus" 与 "cereus" 之间的联系是不证自明的。
10. 关于批判马格努斯以及进化理论的意见，参阅 F. Marty, *Die Frage nach der geschichtlichen Entwicklung des Farbensinnes*, Vienne, 1879；G. Allen, *The Colour Sense. Its Origin and Devel-*

opment, Londres, 1879。

11. 例如 W. Schultz, *Das Farbenempfindungssystem der Hellenen*, Leipzig, 1904。
12. 参阅 A. De Keersmaecker, *Le Sens des couleurs chez Homère*, Bruxelles, 1883。
13. F. Nietzsche, *Morgenröthe* (Aurore), Berlin, 1881, aphorisme 426.
14. 参阅 A. Grand-Clément, « Couleur et esthétique classique au XIXe siècle. L'art grec antique pouvait-il être polychrome ? », dans *Ithaca. Quaderns Catalans de cultura clàssica*, vol. 21, p. 139-160。
15. J. Geoffroy, « La connaissance et la dénomination des couleurs », dans *Bulletin de la Société d'anthropologie de Paris*, 1879, 2, p. 322-330。
16. B. Berlin et P. Kay, Basic Color Terms. Their Universality and Evolution, Berkeley, 1969.
17. 主要参阅 H. C. Conklin, « Color Categorization », dans The American Anthropologist, vol. XXV/4, 1973, p. 931-942. 还有许多似是而非却很难根除的观点：例如，某些社会学家和心理学家认为，与男性相比，女性对色彩的辨别能力更加发达（许多女性刊物和科普文章中都发表过这一观点，误导了很多人）。
18. 近年来完成的一些调研显示出，与色视觉正常的人相比，从出生到成年对某种色彩一直色盲的人在色彩的文化认知上完全没有区别。
19. A. Grand-Clément, « Les marbres antiques retrouvent des couleurs. Apport des recherches récentes et débats en cours », dans *Anabases*, vol. 10, p. 243-250. 参阅注释 3 同一作者文章。
20. A. Ernout et A. Meillet, *Dictionnaire étymologique de la langue latine*, 4e éd., Paris, 1979，"virere"词条。
21. F. Lavenex Vergès, *Bleus égyptiens. De la pâte auto-émaillée au pigment bleu synthétique*, Louvain, 1992.
22. J. Baines, « Color Terminology and Color Classification in Ancient Egyptian Color Terminology and Polychromy », dans *The American Anthropologist*, t. LXXXVII, 1985, p. 282-297.
23. L. Luzzatto et R. Pompas, *Il significato dei colori nelle civiltà antiche*, Milan, 1988, p. 130-151; J. André, *Étude sur les termes de couleur dans la langue latine*, Paris, 1949, p. 179-180. 早在公元前 2 世纪，泰伦提乌斯（Terentius）便在《婆母》(*Hecyra*)一剧中这样描写日耳曼人："身材粗壮、肤色红润、头发卷曲呈红棕色、面色苍白"（Ⅲ，4，440-441 行）。罗马帝国后期的相面学论著也充分描写了日耳曼人头发红棕卷曲、面色苍白、蓝绿色眼睛的特征。
24. 参阅 A. Grand-Clément, « Couleur et esthétique classique au XIXe siècle. L'art grec antique pouvait-il être polychrome ? »。
25. 除了上述 A. Grand-Clément 的论文以外，可以参阅近期两次展览的图册：《诸神的色彩》，慕尼

黑（古代雕塑展览馆），2008 年 6—9 月；《罗马帝国时代的绘画》，罗马（奎里纳尔宫），2009 年 9 月—2010 年 1 月。

26. *Histoire naturelle*, XXXV, 12 et passim; XXXVI, 45. 参阅 J. Gage, *Couleur et culture. Usages et significations de la couleur de l'Antiquité à l'abstraction*, Paris, 2008, p. 14-33。

27. Sénèque, *Lettres*, LXXXVI, CXIV et CXV.

28. M. Pastoureau, *L'Étoffe du diable. Une histoire des rayures et des tissus rayés*, Paris, 1991, p. 27 et passim.

29. Pline, *Histoire naturelle*, XXXI, 62.

30. 参阅 J. Trinquier, « Confusis oculis prosunt virentia (Sénèque, De ira, 3, 9, 2)。Les vertus magiques et hygiéniques du vert dans l'Antiquité », dans L. Villard, éd., *Couleurs et visions dans l'Antiquité classique*, Rouen, 2002, p. 97-128。

31. 他们还经常将精细研磨过的绿玉（béryl）当作放大镜使用（在德语中，眼镜〔Brillen〕一词就源于此处）。

32. J. André, *Étude sur les termes de couleur dans la langue latine*, op. cit. (note 23), p. 181-182.

33. J. André, *Alimentation et cuisine à Rome*, 2e éd., Paris, 1981; id., *Être médecin à Rome*, Paris, 1984.

34. Pétrone, *Satiricon*, éd. A. Ernout, Paris, 1922, chap. 70, § 10.

35. C. Landes, éd., *Le Cirque et les courses de chars, Rome-Byzance*（展览图册，亨利·普拉德考古博物馆），Paris, 1990。

36. A. Cameron, *Circus Factions. Blues and Greens at Rome and Byzantium*, Oxford, 1976.

37. J. André, *Étude sur les termes de couleur...*, 同注释 23, p. 181-182。

38. Juvénal, *Satires*, livre XI, vers 183-208（M. Pastoureau 译成法语）。

39. G. Dagron, *L'Hippodrome de Constantinople. Jeux, peuple et politique*, Paris, 2012.

40. 我在这方面的研究以弗朗索瓦·雅克松（François Jacquesson）的成果为基础，参阅 « Les mots de couleur dans les textes bibliques », dans P. Dollfus, F. Jacquesson et M. Pastoureau, éd., *Histoire et géographie de la couleur*, Paris, 2012, p. 69-132；A. Brenner, *Colour Terms in Old Testament*, Sheffield, 1982。

41. 情况类似的还有涉及动物和植物的词语，随着时间的推移，翻译来翻译去，动植物的种类变得越来越多。

42. F. Jacquesson，同注释 40。

43. 蓝色在《圣经》中缺失的现象很久之前就被注意到了，有些学者提出不同观点，认为《圣经》中提到的紫色实际上就是蓝色，或者至少包括蓝色在内，但我并不认同这种观点。参阅 M. Pas-

toureau, Bleu. *Histoire d'une couleur*, 同注释 8, p. 37-41 ; F. Jacquesson，同注释 40。

44. C. Meier et R. Suntrup, *Lexikon der Farbenbedeutungen im Mittelalter*, Cologne et Vienne, 2012, 2 vol. 重点参阅第二卷中的色彩含义词典，其中引用了大量例证。

45. 雅克-保罗·米涅神父整理编纂的《拉丁教父全集》(*Patrologia Latina*) 是一部浩瀚宏伟的巨著，共有二百一十七卷，发表于 1844—1855 年（后来于 1862—1865 年又发表了四卷索引）。其中收录了从特土良到教宗英诺森三世的所有早期基督教学者的作品。

46. F. Jacquesson, *La Chasse aux couleurs à travers la Patrologie latine*, Paris, 2008（LACITO-CNRS 实验室网站上可查阅电子版）。

47. 参阅 *Dictionnaire d'archéologie chrétienne et de liturgie*, t. III, fasc. 2, col. 2999-3002，以及几位德国学者的研究成果：F. Bock, *Geschichte der liturgischen Gewänder im Mittelalter*, Berlin, 1859-1869, 3 vol.; J. Braun, *Die liturgische Gewandung in Occident und Orient*, Fribourg-en-Brisgau, 1907。

48. 请允许我在这里引用我本人的研究成果：« L'Église et la couleur des origines à la Réforme »，dans *Bibliothèque de l'École des chartes*, t. 147, 1989, p. 203-230。

49. *Patrologia latina*, t. 217, col. 774-916 (couleurs = col. 799-802)。

50. 奇怪的是，英诺森三世的论著中没有提到属于圣母的节日。但在那个时代的欧洲各地，属于圣母的节日几乎总与白色相关联。

51. 拉丁语："Quia viridis color medius est inter albedinem et nigritiam et ruborem."（P. L. 217，col. 799）

52. 在"关于礼拜仪式的色彩"这一章的末尾，英诺森三世明确强调，在某些场合下可以使用紫色代替黑色（除了耶稣受难日之外），遇到特殊情况还可以用黄色代替绿色（受当时技术条件限制，将织物染成绿色还很困难）。

53. 礼拜仪式逐渐统一的趋势，以及绿色在仪式上的重要地位在著名的《理性主业》(*Rationale divinorum officiorum*) 一书中也有证据，《理性主业》由芒德主教纪尧姆·杜兰（Guillaume Durand）于 1285—1286 年撰写，是一本关于基督教祭祀的仪式、符号、标志、器物等内容的百科全书式的巨著。其中第三部第十八章论述了色彩方面的问题，参阅 pères Davril et Thibodeau, Paris, 1995 (livres I-IV) dans la collection *Corpus Christianorum*, vol. CXL。

54. 例如《论灵魂》(*De Anima*)、《感觉与所感觉到的》(*De sensu et sensato*)。

55. "Galbinus"这种颜色应该近似现代德语中的"gelb"（黄色），但有些语文学家提出了不同意见。在古典拉丁语中，这个词仅用于织物和服装，马提亚尔（Martial）似乎是第一个使用它的人。后来，在近古拉丁语中，这个词使用得越来越频繁，结果罗曼语系中大多数表示黄色的词语都来源于此处。参阅 J. André, *Étude*...，同注释 23, p. 148-150 ; A. Ernout et A. Meillet, *Dictionnaire*

étymologique..., 同注释 9。

56. 参阅 Marie Clauteaux 的优秀论文《10—12 世纪插图手稿中人体的颜色》。
57. 作为例证，可参阅 *Annales Xanthenes* (Annales de Xanten et de Lorsch), éd. G. Waitz, Leipzig, 1839, p. 56-57 et passim。
58. 尽管我们当前处于气候变暖的时期，但格陵兰岛西部地区恐怕也不太可能生长出非常茂盛的植物，至少不会比冰岛和挪威更加茂盛。所以，"绿色之地"这个名称的由来必然有其他的原因。或许是为了吸引移民的到来（从冰岛移居格陵兰的人口在高峰期达到四千人，并且直到 15 世纪末才结束）；或许只是图一个吉利而已，我更倾向于后一种假设。
59. P. Miquel, *L'Islam dans sa première grandeur*, Paris, 1967.
60. 关于《古兰经》中的色彩，现有的研究很少。我这里的数据来自 Djamel Koulouchi 尚未发表的研究成果。
61. 在伊斯兰国家中，国旗上没有绿色的非常罕见，主要是一些在宪法中规定教权不得干预政治的国家（土耳其、突尼斯）。但经历了最近的"茉莉花革命"，伊斯兰教对政治的影响得到加强，情况是否会发生变化呢？现在我们还看不清楚。

第二章 注释

1. M. Pastoureau, *Bleu. Histoire d'une couleur*, Paris, 2000, p. 49-83.
2. 例如 13 世纪下半叶出现、14 世纪遍及欧洲的限奢法令和相关的着装规定。在下一章中将详述这个问题。
3. M. Pastoureau, « Voir les couleurs au XIIIe siècle », dans *Micrologus. Natura, scienze e società medievali*, vol. VI/2, 1998, p. 147-165.
4. 关于"光泽"与"明亮"之间的本质区别,以及圣伯纳德在这方面的观点,参阅 M. Pastoureau, « Les cisterciens et la couleur au XIIe siècle », dans *L'Ordre cistercien et le Berry* (colloque, Bourges, 1998), *Cahiers d'archéologie et d'histoire du Berry*, vol. 136, 1998, p. 21-30。
5. 到了 14—17 世纪,人们才逐渐转变观念,认为蓝色属于冷色。
6. J. Trinquier, « *Confusis oculis prosunt virentia* (Sénèque, De ira, 3, 9, 2). Les vertus magiques et hygiéniques du vert dans l'Antiquité », dans L. Villard, éd., *Couleurs et visions dans l'Antiquité classique*, Rouen, 2002, p. 97-128.
7. J. Gage, « Colour in History », dans *Art History*, I, 1978, p. 108.
8. 同上 , *Couleur et culture*, Paris, 2008, p. 61。
9. Bonaventure, *Opera omnia*, Rome, 1882-1889, II, p. 321; IV, p. 1025; V, p. 27.
10. 这是现存的最古老的玻璃彩窗作品。我们现在面临的问题,是如何知道在彩窗制作完成时,绿色占据的比例原本有多大。
11. 从 14 世纪开始,蓝色逐渐取代白色,作为代表空气的色彩。但这一观念到 16 世纪才深入人心。
12. 这方面可参阅的文献有很多,例如 E. Gilson, « Le Moyen Âge et la nature », dans *L'Esprit de la philosophie médiévale*, Paris, 1944, p. 345-364。
13. 从"园林"到"种植果树的园林"这一变化是在古法语中进行的。在拉丁语中,意为"种植果树的地方"的词语是"pomarium"。
14. 参阅 *Vergers et jardins dans l'univers médiéval*, dans la collection *Senefiance*, vol. 28, Aix-en-Provence, 1990 ; J. Harvey, *Medieval Gardens*, Londres, 1981 ; *Jardins et vergers en Europe occidentale (VIIIe-XVIIIe*

　　　　s.), Auch, 1989 (Flaran, vol. 9) ; V. Huchard et P. Bourgain, *Le Jardin médiéval, un musée imaginaire*, Paris, 2002。

15. 《创世记》，II，4-25。
16. 著名的例子有圣加仑修道院的花园，其详细的建造图纸从9世纪保存至今。
17. Guillaume de Lorris, *Le Roman de la Rose*，约1350—1403年，由本书作者译成现代法语。
18. 《创世记》，I，9-13。
19. 《约翰福音》，XX，14-18。
20. M. Pastoureau, « Introduction à la symbolique médiévale du bois », dans *Cahiers du Léopard d'or*, vol. 2, 1993, p. 25-40.
21. 中世纪末期的学者在色彩与各种自然元素之间建立的这种联系是抽象的、纯理论的。在图片资料和绘画作品中，这样的联系并不明显。
22. *Le Roman de la Rose*, éd. F. Lecoy, vers 706.
23. 法语中的"printemps"（春季、春天）源于拉丁语中的短语"primum tempus"（第一段时间）。在中世纪的古法语中，还有另一个表示春天的常用词语"primevere"（拉丁语：primum ver），到16世纪才逐渐消失。在现代法语中，"primevère"仅用于表示报春花的含义，而这种植物通常也与春天有紧密的联系。
24. P. Mane, *Le Travail à la campagne au Moyen Âge. Étude iconographique*, Paris, 2006, p. 305-319.
25. P. Mane, *La Vie des campagnes au Moyen Âge à travers les calendriers*, Paris, 2004.
26. 英语动词"to flirt"（调情）以及法语中相应的"flirter"都与花朵有关。参阅A. Rey, dir., *Dictionnaire historique de la langue française*, nouv. éd., Paris, 1998, t. 2, p. 1442。
27. 大多数古法语和中古法语词典中，都将"s'esmayer"表示"戴五月花"和"种五月树"的含义遗漏了。诚然，这个动词经常表示"害怕"和"担忧"，尤其是在15世纪，但"戴五月花"这个含义在编年史和可靠的文字资料中都有据可查。
28. 尚蒂利，孔德博物馆藏书馆，手稿65，5页正面。
29. 《奥尔良公爵查理诗集》第68首，有些15世纪使用的词语拼写已改为现代法语。
30. Jean Renart, *Guillaume de Dole*, éd. J. Lecoy, Paris, 1962, 1164行开始。J. Dufournet译，M. Pastoureau审校。
31. 图卢兹自1323年起拥有的传统"百花诗赛"可以视为古罗马福罗拉丽亚节的一种延续。起初，"百花诗赛"的获奖诗人得到一朵紫罗兰作为奖品。后来，又将山楂花奖给最佳十四行诗的作者，将金盏花奖给最佳三节联韵诗的作者。
32. 迈亚是罗马最古老的神祇之一。有些人认为她是火神武尔坎努斯的妻子，另一些人称她是被朱

庇特爱上的凡人，是墨丘利的母亲。

33. 类似的还有耶稣升天节前三天的丰收祷告（les Jours des Rogations），其实这也是将异教仪式移植到基督教中的结果：在祷告期间人们排成队伍前往田间，教士为新生的作物祝福，信徒们则向上帝祈祷，保佑一个好的收成。丰收祷告于加洛林王朝时代正式成为基督教节日，如同圣枝主日一样，这也反映出人们对植物、对绿色、对自然的崇拜。

34. 在中世纪末，紫色变成了一种负面的色彩，有时象征痛苦，更常见的是象征背叛。

35. M. Pastoureau, « Ceci est mon sang. Le christianisme médiéval et la couleur rouge », dans D. Alexandre-Bidon, éd., *Le Pressoir mystique. Actes du colloque de Recloses*, Paris, Cerf, 1990, p. 43-56.

36. A. Schultz, *Das höfische Leben zur Zeit der Minnesinger*, 2e éd., Leipzig, 1889, t. Ⅱ ; J. Bumke, *Höfische Kultur. Literatur und Gesellschaft im hohen Mittelalter*, Munich, 1986, t. Ⅰ.

37. 在中古拉丁语中，"adulescentia"（青春期）这个词通常指的是二十岁至三十岁，甚至更大的年纪，与现代人对青春期的概念（十八岁至二十岁）有所不同。

38. M. Pastoureau, « Gli emblemi della gioventù. La rappresentazione dei giovanni nel Medioevo », dans G. Levi et J.-C. Schmitt, dir., *Storia dei Giovani*, Rome et Bari, Laterza, t. Ⅰ, 1994, p. 279-302.

39. E. Heller, *Psychologie de la couleur. Effets et symbolique*, Paris, p. 92-93.

40. 在中古高地德语中，"Minne"与"Liebe"（爱）是同义词。

41. 关于椴树在中世纪的象征意义，请允许我引用本人的研究成果：« La musique du tilleul. Des abeilles et des arbres », dans J. Coget, éd., *L'Homme, le végétal et la musique*, Parthenay, 1996, p. 98-103。

42. 例如著名的《马内塞古抄本》（苏黎世，约1300—1310年）308页反面，就有一幅椴树下邂逅爱情的美好画面。

43. 参阅本书第一章注释30引用的J. Trinquier著作。

44. 我要感谢克里斯蒂安·德·梅兰多尔（Christian de Mérindol）给我提供了这一宝贵信息。

45. 在这些小说中，不仅骑士的盾牌是纯色的，他的旗帜、锁甲以及马衣全是相同的颜色，从很远的地方就能辨认出来。因此，书中将他们称为"黑骑士""红骑士""白骑士"等。

46. 对红骑士使用的色彩词汇往往与他的身份相联系："vermeil"（宝石红）暗示他身份高贵（但依然可能是坏人）；"affocatus"（拉丁语：火红）暗示他脾气暴躁易怒；"roux"（橙红）则暗示一个虚伪的叛徒。

47. 在封建时代，存在两种从象征和认知方面完全不同的黑色：一种是负面的黑色，代表死亡、丧葬、罪孽和地狱；另一种则是正面的黑色，象征谦逊、庄重与节制。例如修道士所使用的黑色就是后一种。

48. 有关亚瑟王文学中各色骑士的完整统计数据，参阅 G. J. Brault, *Early Blazon. Heraldic Terminology in the XIIth and the XIIIth Centuries, with Special Reference to Arthurian Literature*, Oxford, 1972, p. 31-35; M. de Combarieu, « Les couleurs dans le cycle du Lancelot-Graal », dans *Senefiance*, No 24, 1988, p. 451-588。

49. M. Pastoureau, *Traité d'héraldique*, 2e éd., Paris, 1993, p. 116-121.

50. 同上，p. 51-52。

51. M. Pastoureau, « La forêt médiévale : un univers symbolique », dans *Le Château, la forêt, la chasse. Actes des IIe Rencontres internationales d'archéologie et d'histoire de Commarque* (23-25 sept. 1988), Bordeaux, 1990, p. 83-98.

52. 众所周知，法语中的"sauvage"（野蛮的、野生的、野人）一词就源自拉丁语的"silva"（森林）。对野人的定义，就是生活在森林里的人。这种词源上的联系在日耳曼语言中同样可以找到。例如在德语中，名词"wald"（森林）与形容词"wild"（野生的、野蛮的）之间的联系一目了然。

第三章 注释

1. 在古法语和中古法语中,"龙血红"通常指从柏树的树脂中提取的一种红色颜料。有些人将使用雄黄(硫化砷)制造的另一种红色颜料也称为龙血红,实际上二者并非同一回事。
2. 关于椴树丰富的象征含义(音乐、医疗、爱情),参阅 P. Leplongeon, *Le Tilleul. Histoire culturelle d'un arbre européen*, Paris, 2013。
3. M. Pastoureau, *Bestiaires du Moyen Âge*, Paris, 2011, p. 191-192.
4. 多马斯·康定培称,因为青蛙对交配感到羞耻,所以它们都在夜间交配。*De natura rerum*, éd. H. Böse, Paris, 1973, p. 307-308.
5. J.-C. Schmitt, *Les Revenants, les vivants et les morts dans la société médiévale*, Paris, 1994, passim.
6. 参阅下一章内容。
7. 关于火星人的文化起源,参考文献虽有不少但有用的却不多,参阅 K. S. Robinson, *Les Martiens*, 2e éd., Paris, 2007。
8. 这方面的文献资料有很多,关于近代早期的主要有:J. B. Russel, *The Devil in the Modern World*, Cornell, 1986 ; M. Carmona, *Les Diables de Loudun*, Paris, 1988 ; B. P. Levack, *La Grande Chasse aux sorcières en Europe au début des temps modernes*, Seyssel, 1991; R. Muchembled, *Magie et sorcellerie en Europe du Moyen Âge à nos jours*, Paris, 1994 ; P. Stanford, *The Devil. A Biography*, Londres, 1996。
9. 关于让·博丹的魔鬼研究,参阅 S. Houdard, *Les Sciences du Diable. Quatre discours sur la sorcellerie (XVe-XVIIe siècle)*, Paris, 1992 ; S. Clark, *Thinking with Demons. The Idea of Witchcraft in Early Modern Europe*, Oxford, 1997。
10. 关于"妖魔夜宴"的记述和描写,参阅:E. Delcambre, *Le Concept de sorcellerie dans le duché de Lorraine au XVIe et au XVIIe siècle*, Nancy, 1949-1952, 3 vol. ; P. Villette, *La Sorcellerie dans le nord de la France du XVe au XVIIIe siècle*, Lille, 1956 ; L. Caro Baroja, *Les Sorcières et leur monde*, Paris, 1978 ; C. Ginzburg, *Le Sabbat des sorcières*, Paris, 1992 ; N. Jacques-Chaquin et M. Préaud, éd., *Le Sabbat des sorciers en Europe (XVe-XVIIIe s.)*, Grenoble, 1993。

11. M. Blümmer, Die Farbenbezeichnungen bei den römischen Dichtern, Berlin, 1892, p. 154-159.
12. J. Ziegler, « Médecine et physiognomonie du XIVe au début du XVIe siècle », dans *Médiévales*, 46, 2004, p. 89-108.
13. 第一个使用这句著名谚语的是著名的魔鬼学家、博物学家亨利·博盖（Henry Boguet, 1550—1619）。参阅 L. Röhrich, *Lexikon der sprichwörtlichen Redensarten*, nouv. éd., Fribourg-en-Brisgau, 1994, I, p. 112-117。
14. A. Ott, *Étude sur les couleurs en vieux français*, Paris, 1899, p. 49-51。
15. C. de Mérindol, *Les Fêtes de chevalerie à la cour du roi René. Emblématique, art et histoire*, Paris, 1993.
16. 关于毒药的成分，参阅 F. Collard, *Le Crime de poison au Moyen Âge*, Paris, 2003, p. 59-72。"暗绿"（verdastre）一词于14世纪中叶在中古法语中出现，用于形容一种毒药的颜色。它是以 -astre 为后缀的同类词语中出现最早的一个。类似的 "rougeastre"（暗红）、"blanchastre"（灰白）出现于14世纪末，而 "noirastre"（灰黑）、"jaunastre"（暗黄）出现的时间还要更晚。
17. J. Berlioz, « Le crapaud : un animal maudit au Moyen Âge ? », dans J. Berlioz et M.-A. Polo de Beaulieu, dir., *L'Animal exemplaire au Moyen Âge (Ve-XVe s.)*, Rennes, 1999, p. 267-288 ; M. Pastoureau, *Bestiaires du Moyen Âge, op.cit*（note 3）, p. 191-192, 211-213.
18. F. Collard, dir., *Le Poison et ses usages au Moyen Âge*, Orléans, 2009 (C.R.M.H., 17).
19. M. Pastoureau, *Noir. Histoire d'une couleur*, Paris, 2008, p. 95-105.
20. M. Pastoureau, « Un enchanteur désenchanté : Merlin », dans M. Arent Safir, éd., *Mélancolies du savoir. Essais sur l'œuvre de Michel Rio*, Paris, Seuil, 1995, p. 95-106.
21. G. J. Brault, Early Blazon. *Heraldic Terminology in the XIIth and XIIIth Centuries...*, Oxford, 1972, p. 29-35.
22. 参阅 D. Brewer et J. Gibson, *A Companion to the Gawain-Poet*, Woodbridge, 1997；以及 A. Ross Gilbert, *Medieval Sign Theory and Gawain and the Green Knight*, Toronto, 1987。
23. Christine de Pisan, *Le Livre de la mutacion de Fortune*, éd. S. Solente, Paris, 1959, t. I, p. 71 et suivantes. 我要感谢奥尔加·瓦西里耶娃—戈多涅，她使我注意到这篇文献在研究绿色在15世纪初象征意义方面的重要性。
24. B. Hell, *Le Sang noir. Chasse et mythe du sauvage en Europe*, Paris, 1994, passim.
25. 请允许我引用我本人的研究成果：*Jésus chez le teinturier. Couleurs et teintures dans l'Occident médiéval*, Paris, 1997。也请参阅 F. Brunello, *L'arte della tintura nella storia dell'umanita*, Vicence, 1968，这本书主要关注染料的化学成分和染色技术的发展，对染色业的社会文化历史涉

及较少 ; id., *Arti e mestieri a Venezia nel medievo e nel Rinascimento*, Vicence, 1980 ; D. Cardon, *Le Monde des teintures naturelles*, Paris, 2003 ; E. E. Ploss, *Ein Buch von alten Farben. Technologie der Textilfarben im Mittelalter* (6e éd., Munich, 1989)，这本书重印过多次，它针对的主要是染色的配方和工艺，对染色工人论述较少。

26. 《利未记》XIX，19；《申命记》XXII，11。
27. M. Pastoureau, *L'Étoffe du diable. Une histoire des rayures et des tissus rayés*, Paris, 1991, p. 9-15.
28. M. Pastoureau, « La couleur verte au XVIe siècle : traditions et mutations », dans M.-T. Jones-Davies, éd., *Shakespeare. Le monde vert : rites et renouveau*, Paris, 1995, p. 28-38.
29. 在实践中，职业规则和禁忌可能并非总是受到严格遵守的。尽管染坊不能将两种染料混合到一个染缸中，尽管染坊也不能将织物先后浸入两个不同颜色的染缸，但对于染坏了颜色的毛呢织物而言，规则是相对宽松的：如果第一次染色的效果不理想（这是很常见的现象），可以将这块织物浸入颜色更深的染缸中，通常是灰色或黑色（以桤树或胡桃树的树根树皮制造的染料），以便弥补第一次没染好的过失。
30. 所以，在中世纪，很少有人能穿上真正的白衣。再加上当时用来洗衣的往往是一些植物（肥皂草）、草木灰或者矿物（氧化镁、白垩、碳酸铅），洗过之后往往就变成了浅灰、浅绿、浅蓝，失去了白色的光泽。在 18 世纪之前，使用氯和氯化物进行漂白的技术还没有发明出来，氯元素是 1774 年才被发现的。用硫化物漂白的技术尽管早已出现，但对羊毛和丝绸有较大伤害。这种漂白方法需要将织物在亚硫酸溶液中浸泡一整天，如果溶液太稀则漂白效果不佳；如果溶液太浓则织物会被毁掉。
31. Henri Estienne, *Apologie pour Hérodote* (Genève, 1566), éd. P. Ristelhuber, Paris, 1879, I, p. 26. 亨利·艾蒂安很可能与其他新教思想家一样，认为绿色是一种不体面的色彩，而虔诚的基督徒是不应该穿着绿色服装的。诚然，绿色比红色和黄色还要强一点，但基督徒最好还是穿黑色、灰色、蓝色和白色。中世纪末的伦理学家已经鼓吹人们尽可能穿着这些庄重朴素的色彩，而所有的新教改革家也在这一问题上高度一致。在新教毁色运动中，许多绿色艺术品被人捣毁。关于毁色运动，参阅 A. Agnoletto, « La "cromoclastia" del reforme protestanti », *Rassegna*, vol. 23/3, sept. 1985, p. 21-31 ; M. Pastoureau, « La Réforme et la couleur », *Bulletin de la Société d'histoire du protestantisme français*, t. 138, juil.-sept. 1992, p. 323-342。
32. 纽伦堡，市立图书馆，Ms. Cent. 89，15—16 页正面（15 世纪初抄本）。有两名学者已经注意到这次诉讼，但未意识到其重要性：R. Scholz, *Aus der Geschichte des Farbstoffhandels im Mittelalter*, Munich, 1929, p. 2 et passim ; F. Wielandt, *Das Konstanzer Leinengewerbe. Geschichte und Organisation*, Constance, 1950, p. 122-129。我在这里要感谢已经遗憾辞世的同事 O. 纽伯克，在

我还是一名青年研究员时，他曾耐心地指点我如何阅读晦涩难明的 14 世纪德文手稿。

33. 这本著名的书叫《染色工艺教程》，卓凡尼·文图拉·罗塞蒂（Giovan Ventura Rosetti）编著，第一版于 1540 年出版。参阅 S. M. Edelstein, H. C. Borghetty, *The « Plictho » of Giovan Ventura Rosetti*, Cambridge (Mass.) et Londres, 1969。我们猜测，在 1480—1500 年出自威尼斯的一份染色配方中就使用了这项技术，这份配方现在保存于科莫市立图书馆（G. Rebora, *Un manuale di tintoria del Quattrocento*, Milan, 1970），但其中没有详细描述实际操作的过程。从总体上讲，在 16 世纪和 17 世纪，在第一批印刷出版的染色教材中，大多数章节都针对红色和蓝色的染色工艺，绿色在其中所占的篇幅十分有限。关于中世纪到 16 世纪的染色配方和染色教材，参阅注释 25 引用的 E. E. Ploss, *Ein Buch von alten Farben...*, passim。此外还有一个建立中世纪所有染料和颜料配方数据库的项目，人们已经研究了很长时间：F. Tolaini, « Una banca dati per lo studio dei ricettari medievali di colori », *Centro di Ricerche Informatiche per i Beni Culturale (Pisa). Bollettino d'informazioni*, V, 1995, fasc. l, p. 7-25。

34. 或许有一天，我们会在其他的文献上发现，这项知识和技术的历史还可以追溯得更远。问题在于如何区分理论知识和实践应用，以及区分个别案例与普遍现象。目前我们只能肯定，在 14 世纪下半叶的西欧，画家、染色工人等专业人士已经知道，将蓝色与黄色混合能得到绿色。诚然，他们受到原料、行规和传统观念的限制，无法经常这样做，只能偷偷摸摸地进行。

35. 绿色具有的这种不可靠的特点，在 19 世纪的格言、俚语和俗谚中依然还有体现。参阅《法语宝库词典》"绿色"（vert）词条。

36. M. Pastoureau, « L'homme roux. Iconographie médiévale de Judas », dans *Une histoire symbolique du Moyen Âge occidental*, Paris, 2004, p. 197-212.

37. R. Mellinkoff, « Judas's Red Hair and the Jews », *Journal of Jewish Art*, IX, 1982, p. 31-46 ; M. Pastoureau, « Formes et couleurs du désordre : le jaune avec le vert », dans *Médiévales*, 4, 1983, p. 62-73.

38. E. Heller, *Wie die Farben wirken*, 2e éd., Hambourg, 1999, p. 132-134.

39. 同上，p. 133。

40. Livre XII, fable 7.

41. M. Pastoureau, *Traité d'héraldique*, 2e éd., Paris, 1993, p. 100-121 ; C. Boudreau, *L'Héritage symbolique des hérauts d'armes. Dictionnaire symbolique de l'enseignement du blason ancien (XIVe-XVIe s.)*, Paris, 2006, t. 2, p. 1042-1046.

42. 许多将 12 世纪和 13 世纪的史诗和骑士传奇翻译成现代语言的译者都犯了一个错误，将经常见到的短语 "vert heaume" "ver hiaume" "verz elmes" "verdz eumes" 翻译成 "绿色头盔"，而实

际上这个短语的意思是 "锃亮的钢盔"，而不是刷上绿漆的头盔。有些人甚至将 "cheval ver" 翻译成 "一匹绿马"！实际上 "cheval ver" 只是身上有斑点的马而已。参阅 A. Ott, *Étude sur les couleurs en vieux français*, 同注释 14, p. 49-51 et 138-139 ; M. Plouzeau, « Vert heaume. Approches d'un syntagme », *Senefiance*, 24 (Les Couleurs au Moyen Âge), 1988, p. 591-650。

43. 在《博物志》中，普林尼多次提到这种赭石黏土（他将其命名为锡诺普铅丹 : minium sinopium）在制作颜料、染料、美容护肤品方面的功效。Pline l'Ancien, *Historia naturalis*, XXXV, 6 et 31.

44. 关于这个问题，请允许我引用我本人的研究 : « Une couleur en mutation : le vert à la fin du Moyen Âge », dans *Académie des inscriptions et belles-lettres, Comptes rendus des séances*, 2007, avril-juin, p. 705-731。

45. Sicile, *Le Blason des couleurs*..., éd. H. Cocheris, Paris, 1860, p. 61-65.

46. F. Rabelais, *Gargantua*, Paris, 1535, chap. Ⅰ.

47. Sicile, op. cit., p. 77-126.

48. F. P. Morato, *Del significato dei colori*, Venise, 1535.

49. L. Dolce, *Dialogo nel quale si ragiona della qualità, diversità e proprietà dei colori*, Venise, 1565.

50. J. Gage, *Couleur et Culture*, Paris, 2008, p. 119-120.

51. 关于让·罗贝泰及其作品，参阅 P. Champion, *Histoire poétique du XVe siècle*, Paris, 1923, t. 2, p. 288-307 ; M. Zsuppan, éd., *Jean Robertet. Œuvres*, Paris, 1970。

52. 关于中世纪末灰色象征希望的含义，参阅 A. Planche, « Le Gris de l'espoir », dans *Romania*, t. 94, 1973, p. 289-302。

53. 同上。

54. 本书中对让·罗贝泰诗歌的分析和注解，是基于 15 世纪上半叶一部手稿进行的，该手稿存于巴黎兵工厂图书馆 : 手稿 5066, 108—112 页。与这段文字匹配的是几幅女性肖像，每人代表诗中的一种色彩，身穿相应颜色的长裙。感谢我的朋友克莱尔·勒萨日提醒我注意到这本手稿，并给予我在兵工厂图书馆进行研究的便利。

第四章 注释

1. 新教改革之中的"毁坏色彩运动"还有待历史学家的研究。但关于毁坏偶像运动，近期有一些质量较高的研究结果出现：J. Philips, *The Reformation of Images. Destruction of Art in England (1553-1660)*, Berkeley, 1973；M. Warnke, *Bildersturm. Die Zerstörung des Kunstwerks*, Munich, 1973；M. Stirm, *Die Bilderfrage in der Reformation*, Gütersloh, 1977 (Forschungen zur Reformations-geschichte, 45)；C. Christensen, *Art and the Reformation in Germany*, Athens (États-Unis), 1979；S. Deyon et P. Lottin, *Les Casseurs de l'été 1566. L'iconoclasme dans le Nord*, Paris, 1981；G. Scavizzi, *Arte e architettura sacra. Cronache e documenti sulla controversia tra riformati e cattolici (1500-1550)*, Rome, 1981；H. D. Altendorf et P. Jezler, éd., *Bilderstreit. Kulturwandel in Zwinglis Reformation*, Zurich, 1984；D. Freedberg, *Iconoclasts and their Motives*, Maarsen (P.-B.), 1985；C. M. Eire, *War against the Idols. The Reformation of Workship from Erasmus to Calvin*, Cambridge (États-Unis), 1986；D. Crouzet, *Les Guerriers de Dieu. La violence au temps des guerres de Religion*, Paris, 1990, 2 vol.；O. Christin, *Une révolution symbolique. L'iconoclasme huguenot et la reconstruction catholique*, Paris, 1991。除了以上这些著作之外，还有 2001 年在伯尔尼和斯特拉斯堡举办的《毁坏偶像运动》展览图册可供参考。

2. 《耶利米书》XXII, 13-14；《以西结书》VIII, 10。

3. J. Wirth, « Le dogme en image : Luther et l'iconographie », dans Revue de l'art, t. 52, 1981, p. 9-21.

4. 这篇措辞严厉的布道名为《反对矫揉造作的奇装异服之祷告》（拉丁语：*Oratio contra affectationem novitatis in vestitu*, 1527），在这篇布道中他劝告所有虔诚的基督徒身穿朴素的深色服装，不要"打扮得像五颜六色的孔雀"（拉丁语：distinctus a variis coloribus velut pavo），*Corpus reformatorum*, vol. 11, p. 139-149, vol. 2, p. 331-338。

5. *Institution de la religion chrétienne*（texte de 1560），III, X, 2。

6. 参阅奥德利批评法国王家绘画学院同行的文章《论绘画的实践》（1752），该文章收录于 E. Piot, *Le Cabinet de l'amateur*, Paris, 1861, p. 107-117。

7. S. Bergeon et E. Martin, « La technique de la peinture française au XVIIe siècle », *Techné. La science*

au service de l'histoire de l'art et des civilisations, 1, 1994, p. 65-78.

8. M. Pastoureau, « La couleur verte au XVIe siècle : traditions et mutations », dans M.-T. Jones-Davies, éd., Shakespeare. Le monde vert : rites et renouveau, Paris, 1995, p. 28-38.

9. 本书篇幅有限，因此无法详述牛顿的发现及其在色彩的科学研究和哲学思辨方面的深远影响。我们只能列举一些相关的参考文献：M. Blay, La Conceptualisation newtonienne des phénomènes de la couleur, Paris, 1983 ; id., Les Figures de l'arc-en-ciel, Paris, 1995, p. 36-77 ; 当然也应参阅牛顿1702年才在伦敦出版的著作《光学》(Opticks)；伏尔泰在《牛顿哲学原理》(Éléments de la philosophie de Newton, Paris, 1738) 中对牛顿的光学理论也进行了更加简明易懂的阐述。

10. 亚里士多德并没有针对色彩写过任何专著，他的色彩理论分散在若干不同作品中，例如《论灵魂》(De anima)、《天象论》(Libri Meteologicorum)、《感觉与所感觉到的》(De sensu et sensato)，以及一些关于动物学的著作。《感觉与所感觉到的》是其中最重要的一本，在这部著作中，亚里士多德对色彩的性质以及感知的观点表达得最为清晰。在中世纪，还流传着一篇专门论述色彩性质以及视觉感知的论文：《色彩》(De coloribus)。这篇论文也署名亚里士多德，并且经常被人摘抄、引用、注释和修订。但实际上这篇论文并非亚里士多德所作，也不是泰奥弗拉斯托斯 (Théophraste) 所作，很可能是某个后期逍遥学派传人的作品。但这篇论文对13世纪的百科全书造成了很大影响，尤其是英国修士巴特勒密 (Barthélemy l'Anglais) 所著的《事物的本质》(De proprietatibus rerum) 第十九卷，这一卷有一半的内容用于论述色彩问题。这篇论文的希腊语版本收录在 W. S. Hett 的《亚里士多德研究》，剑桥，1980，p. 3-45。拉丁语版本通常收录在亚里士多德的《自然科学短文集》(Parva naturalia) 之中。关于英国修士巴特勒密的色彩观点，参阅 M. Salvat, « Le traité des couleurs de Barthélemy l'Anglais », dans Senefiance, vol. 24 (Les Couleurs au Moyen Âge), 1988, p. 359-385。关于亚里士多德的色彩观点，以及13世纪受其影响的拉丁学者，也可参阅 P. Kucharski, « Sur la théorie des couleurs et des saveurs dans le De sensu aristotélicien », Revue des études grecques, 67, 1954, p. 355-390 ; B. S. Eastwood, « Robert Grosseteste's theory on the rainbow », Archives internationales d'histoire des sciences, 19, 1966, p. 313-332 ; M. Hudeczek, « De lumine et coloribus (selon Albert le Grand) », Angelicum, 21, 1944, p. 112-138。

11. 同样，从这个色彩序列出发，也不会有人想到可以用红色与蓝色混合来制造紫色。事实上，直到16世纪，人们一直认为紫色是蓝色与黑色的混合，而与红色无关。此外，紫色在拉丁语中的名称为"subniger"(亚黑色)，以及它在礼拜仪式和丧葬仪式中的使用都清楚地表明，它与黑色的关系比红色要近得多。要等到牛顿发现光谱，紫色的地位和功能才发生变化。

12. A. E. Shapiro, « Artists' Colors and Newton's Colors », *Isis*, 85, 1994, p. 600-630.
13. 即使对科学界，牛顿也推迟了大约二十五年才公布他的光谱理论。关于牛顿理论对画家的影响，参阅：J. Gage, *Color and Culture*, Londres, 1986, p. 153-176 et 227-236。
14. 令人吃惊的是，教堂彩绘拼花玻璃窗的制造师从14世纪初就开始使用"银黄法"制造黄色玻璃，但直到16世纪还很少使用类似的方法制造绿色玻璃。"银黄法"技术主要是利用银盐能够渗入玻璃表层的特性来对玻璃染色。对于彩绘拼花玻璃窗而言，这项技术是一次重要的革命，因为利用它能对一整块玻璃的任意一部分染色，而不需要切割玻璃，也不需要嵌入铅条。如果对蓝色玻璃使用"银黄法"，就能将玻璃表层染成绿色，14世纪和15世纪的彩窗制造师已经掌握了这项技术，但他们几乎从来不用。
15. 在木板油画方面，从14世纪末至15世纪初起，画家开始使用亚麻籽油作为颜料的调和剂。这一变化促使画家进行各种实验，以熟悉这种新调和剂的性质，并尝试调配不同的色彩。或许正是在这样的实验中，画家发现了用蓝黄混合制造绿色的方法。
16. 参阅《乔尔乔内时代》画展图册 *I Tempi di Giorgone*, Florence, 1978, t. 3, p. 141-152 ; D. Rosand, *Peindre à Venise au XVIe siècle*, Paris, 1993 ; M. Hochmann, *Venise et Rome, 1500-1600. Deux écoles de peinture et leurs échanges*, Genève, 2004。
17. B. de Patoul et R. Van Schoute, *Les Primitifs flamands et leur temps*, Tournai, 2000, p. 114-116 et 630-631.
18. 长期以来，这些分析仅针对木板油画进行，但近年来书籍插图和细密画也成为分析对象。现在我们主要通过物理方法而不是化学方法来进行分析，因此不需要对画面上的颜料进行任何提取或破坏。我们只需要用一种或数种射线来照射画面，就能得知其中所含的颜料成分，或者也可以使用显微光谱测量仪来分析画面上某个部分的分子结构。还可以借助中子活化分析技术来精确测量颜料中所含各种元素的比例。总之，如今我们使用的各种新技术比过去更加方便，不会损坏绘画作品，得到的鉴定结果也更加精确。因此，此类分析手段越来越常用，其范围也扩大到各种艺术作品上。参阅 R. M. Christie, *Color Chemistry*, Cambridge (G.-B.), 2001。
19. 巴黎，法国国立图书馆，拉丁文手稿6741号。关于这本手稿，参阅 A. Giry, « Notice sur un traité du Moyen Âge intitulé *De coloribus et artibus Romanorum* », *Mélanges publiés par l'École pratique des hautes études*, 35, 1878, p. 207-227。
20. I. Villela-Petit, *La Peinture médiévale vers 1400. Autour d'un manuscrit de Jean le Bègue*, 国立文献学院博士论文，巴黎，1995，p. 207-209，该论文正在出版中。在这篇论文正式面世之前，我们可以参阅国立文献学院已出版的《1995届毕业生论文答辩集锦》(巴黎，1995，p. 211-219)，其中收录了该论文的概要。

21. B. Guineau, *Glossaire des matériaux de la couleur et des termes techniques employés dans les recettes anciennes*, Turnhout, 2005, passim.

22. *Liber magistri Petri de Sancto Audemaro de coloribus faciendis*, éd. M. P. Merrifield, *Original Treatises Dating from the XIIth to the XVIIIth on the Art of Painting...*, Londres, 1849, p. 129.

23. 《绘画论》这本书并未写完，其内容主要是达·芬奇的读书笔记，而他很可能尚未来得及将这些理论付诸实践就去世了。《绘画论》手稿现藏于梵蒂冈图书馆，关于这部著作可参阅 A. Chastel et R. Klein, *Léonard de Vinci. Traité de la peinture*, Paris, 1960 ; 2e éd. 1987。

24. 关于弗美尔使用的颜料及其售价，参阅 J. M. Montias, *Artists and Artisans in Delft*, Princeton, 1982, p. 186-210。

25. 关于这张示意图的详情，参阅 M. Pastoureau, *Noir. Histoire d'une couleur*, Paris, 2008, p. 140-143。

26. L. Savot, *Nova, seu verius nova-antiqua de causis colorum sententia*, Paris, 1609.

27. A. De Boodt, *Gemmarum et lapidum historia*, Hanau, 1609.

28. F. d'Aguilon, *Opticorum libri sex*, Anvers, 1613.

29. Pline, *Histoire naturelle*, XXXIII, § 158 (LVI)。参阅 J. Gage, *Couleur et culture*, Paris, 2008, p. 35。

30. 关于这项发明，参阅 Florian Rodari、Maxime Préaud 主编的《色彩解剖学展览图册》，巴黎，法国国立图书馆，1995 ; J. C. Le Blon, *Colorito, or the Harmony of Colouring in Painting reduced to Mechanical Pratice*, Londres, 1725，这篇论文承认了牛顿对这项发明做出的贡献，并确立了红、黄、蓝三原色的基础地位。关于着色版画更加久远的历史，参阅 J. M. Friedman, *Color Printing in England,* 1486-1870, Yale, 1978。

31. R. Boyle, Experiments and Considerations Touching Colours, Londres, 1664, p. 219-220.

32. 参阅 A. Mollard-Desfour, Le Vert. Dictionnaire de la couleur, Paris, 2012, p. 153-154。

33. J. Amandeau, *Louis XIII et le cardinal de Richelieu...*, Paris, 1913, p. 85.

34. A. Somaize, *Grand Dictionnaire des précieuses*, Paris, 1661, passim.

35. 例如 1624 年发表的剧本《宫廷讽刺诗人》(*Le Satirique de la cour*)，作者不详。

36. 这一例证是我的朋友弗兰克·雷特兰冈向我提供的，他是研究缪塞的著名专家，特此向他表示感谢。

37. J. Kott, *The Bottom Translation. Marlowe and Shakespeare and the Carnival Tradition*, Evanston (États-Unis), 1987.

38. M. Pastoureau, « L'homme roux. Iconographie médiévale de Judas », dans *Une histoire symbolique du Moyen Âge occidental*, Paris, 2004, p. 197-211.

39. 从浪漫主义时代至今,"绿色不祥"的观念在舞台上得到了多次验证。对这个问题的调研还应当继续向上追溯。

40. 直到今天,在法国布列塔尼地区,没有一个水手会把自己的船体漆成绿色,也没有一个水手会登上船体为绿色的舰船。在法国和欧洲其他地区,这项禁忌似乎已经不复存在了。参阅 M. Pastoureau, *Les Couleurs de nos souvenirs*, Paris, 2010, p. 161-162。

41. G. Lacour-Gayet, *Les Idées maritimes de Colbert*, 2e éd., Paris, 1911, p. 15。

42. M. Pastoureau, *Les Couleurs de nos souvenirs*, op. cit., p. 157-158。

43. 关于涉及绿色的迷信思想,参阅 H. Bächtold- Stäubli, *Handwörterbuch des deutschen Aberglaubens*, Ⅲ, Berlin 1931, col. 1180-1186。

44. M. Pastoureau, *Les Couleurs de nos souvenirs*, op. cit., p. 158-159。

45. 《古兰经》sourate 18, v. 65-82。

46. 精神分析派认为,在舞会上丢失了"水晶舞鞋"显然意味着失去童贞。参阅注 49 中 Bruno Bettelheim 做出的著名分析研究。

47. 在格林兄弟的《灰姑娘》版本中,她遗失在舞会上的是一只丝绸舞鞋,带有金线和银线刺绣的花边。

48. 参阅《法语宝库词典》"松鼠皮"（vair）词条。

49. B. Bettelheim, *The Use of Enchantment*, Chicago, 1976 (trad. française : *La Psychanalyse des contes de fées*, Paris, 2e éd., 1999)。

50. 有评论家指出,这个故事中的水晶舞鞋并不代表脆弱易碎,因为灰姑娘的两个异母姐姐费了很大力气想穿进去,以至于将脚都弄流血了,也没把水晶舞鞋穿坏。

51. 关于绿色的象征意义,参阅 M. Pastoureau, « Une couleur en mutation : le vert à la fin du Moyen Âge », dans *Académie des inscriptions et belles-lettres, Comptes rendus des séances*, 2007, avril-juin, p. 705-731。

52. 参阅 J. Gage, *Color and Culture*, 同注释 13, p. 153-176 et 227-236。

53. M. Pastoureau, *Bleu. Histoire d'une couleur*, Paris, 2000, p. 123-134.

54. 例如 18 世纪 50 年代初期出现的"马盖蓝"和"孔德尔绿",这两种染料的色泽美观,但无法固着在织物上,而且也不耐日晒和洗涤。参阅 Madeleine Pinault, « Savants et teinturiers », dans *Sublime indigo, catalogue d'exposition*, Marseille et Fribourg, 1987, p. 135-141。

55. "蓝色花朵"是诺瓦利斯在他未完结的小说《海因里希·冯·奥弗特丁根》（*Heinrich von Ofterdingen*）中描写的,这本小说在诺瓦利斯逝世后,于 1802 年由他的朋友路德维希·蒂克（Ludwig Tieck）出版。《海因里希·冯·奥弗特丁根》叙述的是一位行吟诗人动身寻找梦中见到的蓝色花

朵的旅途。关于这部小说，参阅 Gerhard Schulz, dir., *Novalis Werke commentiert*, 2e éd., Munich, 1981, p. 210-225 et passim。

56. 巴黎的第一个信号灯位于塞瓦斯托波尔大道和圣德尼大道交叉的十字路口，这个信号灯起初只有红色，到了 20 世纪 30 年代初才出现绿灯。
57. 还有另一种说法，称德穆兰让起义民众在蓝色和绿色之中选择一种，作为起义者的标志。民众选择了绿色，于是德穆兰将一条绿色缎带扎在自己的帽子上。而他身边的其他起义者找不到那么多的绿色缎带，而皇家宫殿花园里又种了许多椴树，于是他们将椴树叶摘下，别在自己的帽子上作为帽徽。
58. 1792—1815 年，绿色是法国保皇党的象征色彩之一，他们在法国许多地区制造了动乱。这些保皇党通常戴绿色围巾或绿色帽徽，因此有时被称为"绿党"。
59. 关于意大利国旗的历史，参阅：E. Ghisi, *Il tricolore italiano*, Milan, 1931; G. Mattern, *Die Flaggenwesen Italiens zur Zeit der französischen Revolution und der napoleonischen Aera*, Fribourg, 1970。

第五章 注释

1. E. Heller, *Psychologie de la couleur. Effets et symbolique*, Paris, 2009, p. 98.
2. P. Ball, *Histoire vivante des couleurs. 5 000 ans de peinture racontée par les pigments*, Paris, 2005, p. 227-229.
3. B. Jacqué, *Les Couleurs du papier peint*, Rixheim, 2006, p. 20-21.
4. M. Pastoureau, *Les Couleurs de nos souvenirs*, Paris, 2010, p. 158.
5. E. Heller, 同注释 1, p. 100-101。
6. 也比 1802 年发现的钴绿价格要低。
7. P. Ball, 同注释 2, p. 350-358。
8. M. E. Cavé, *La Couleur. Ouvrage approuvé par M. Eugène Delacroix pour apprendre la peinture à l'huile et l'aquarelle*, Paris, 3e éd., 1863, p. 114.
9. G. Roque, *Art et science de la couleur. Chevreul et les peintres, de Delacroix à l'abstraction*, nouv. éd., Paris, 2009, p. 331-332.
10. 关于谢弗勒尔对 19 世纪和 20 世纪初画坛的影响，参阅注释 9。
11. 同上，p. 300-301。
12. Charles Blanc, *Grammaire des arts du dessin*, 5e éd., Paris, 1880, p. 562.
13. E. Heller, 同注释 1，p. 102。
14. 参阅 M. Pastoureau, « Couleur, design et consommation de masse. Histoire d'une rencontre difficile (1880-1960) », dans *Design, miroir du siècle, catalogue d'exposition* (Paris, Grand Palais, 19 mai-25 juil. 1993), Paris, Flammarion, 1993, p. 337-342。
15. J. Itten, *Werke und Schriften*, Zurich, 1972, p. 24.
16. M. Weber, *Die protestantische Ethik und der Geist des Kapitalismus*, 8e éd., Tübingen, 1986. 该书首次出版时由两篇文章组成，分别发表于 1905 年和 1906 年。
17. Isidor Thorner, « Ascetic Protestantism and the Development of Science and Technology », dans *The American Journal of Sociology*, vol. 58, 1952-1953, p. 25-38 ; Joachim Bodamer, *Der Weg zu Askese*

als *Überwindung der technischen Welt*, Hambourg, 1957.

18. 关于新教毁像和毁色运动，参阅 M. Pastoureau, « La Réforme et la couleur », dans *Bulletin de la Société d'histoire du protestantisme français*, t. 138, juil.-sept. 1992, p. 323-342。

19. 在《巴巴的故事》中，色彩发挥着非常重要的作用，超过了其他一切儿童读物。几位主要人物在每一个小故事中都穿着同样颜色的衣服，因为每一只大象的皮肤都是灰色的，相貌也大同小异，因此衣服的颜色是读者辨认它们的唯一标志。

20. 还有一种说法，认为在绿色的墙壁和手术服的映衬下，鲜血看起来会没有那么红，更加偏棕色，因此没有那么吓人。

21. 此类调查始于 1880—1890 年的德国，大约 1900 年传播到美国，在"一战"之后则遍及整个西方。进行调查的动机当然是营销和广告，尽管二者当时还处于萌芽阶段。进行的调查方法与今天差不多：在街头向行人提问："您最喜爱的色彩是哪一种？"只有清晰、迅速、唯一的回答才被登记在册，如果被调查者显得犹豫不决，或者给出两个答案，或者反问是衣服、家具还是绘画，这样的回答都被忽略不计。这是一个简单直接的问题，因此回答必须也是简单直接的。调查针对的不是色彩的某种用途，也不是其物质载体，而是色彩的抽象概念。

22. 只有在低幼儿童中，红色和黄色才与蓝色并列，成为他们最喜爱的色彩。

23. E. Heller, 同注释 1, p. 4-9 ; M. Pastoureau, *Dictionnaire des couleurs de notre temps. Symbolique et société contemporaines*, Paris, 2003, p. 16-174 et passim。

24. E. Heller, 同注释 1, p. 4, 89 et pl. 1。

25. 同上。但是对于象征嫉妒和贪婪而言，黄色发挥的作用还要略微大于绿色。